U0085941

音樂隨筆

著 琴 趙

滄海叢刊

1978

行 印 司 公 書 圖 大 東

行政院新聞局登記證局版臺業字第○一九七號

音 樂 隨 筆

中華民國六十七年二月初版

基本定價叄元陸角柒分

著　作　者　趙　　　　　琴

發　行　人　莊　　　剛　　彰

出　版　者　東大圖書有限公司

總　經　銷　三民書局股份有限公司

印　刷　所　東大圖書有限公司

臺北市重慶南路一段六十一號二樓

郵政劃撥一〇七一七五號

自序

離開學校後，沒想到會在偶然的機會裏，走上了大眾傳播的工作崗位，開始了廣播與電視音樂節目的製作與主持工作，於是，從小就幻想成為歌唱家的夢逐漸褪色，因為隨著每一個音樂節目的播出，使我發現這個社會太需要高雅的樂聲，來加添一些祥和之氣。跨出了播音室、攝影棚，踏上了音樂廳的舞臺、學校的講壇，我懷著一顆為音樂獻身的心，做一個音樂的宣揚傳道者；靜下心來，我思考著更多有關音樂的問題，是親身的體驗，更是切實的領悟，我也拿起筆來寫了，不知不覺已經寫了十年。

民國五十九年夏天，訪美歸來，短短的四個月裏，忙碌的工作之餘，或是清晨、或是夜深，我寫下了兩個月「音樂之旅」的難忘回憶，出版了我的第一本書「音樂之旅」。

接著第二年，我又有了一次環球的音樂旅行，八十多個日子，在歐洲巡訪樂人故居，在牙買加出席世界民俗音樂會議，在美國國務院的安排下，暢遊音樂勝地，這一次，我斷斷續續寫了十五萬字的旅途見聞，出版了「音樂的巡禮」。

兩年前，整理多年來給各報章雜誌撰寫的稿件，出版了「音樂與我」一書，做為一個從事大衆傳播的音樂工作者，那兒是我漫步於樂園中的點滴報導，也是多年音樂生活的片段，儘管思想、情感還不够成熟，有許多令我汗顏之處，為了給六十年代留下一份中國樂壇概况的參考資料，我大膽的保留了。

做為一個大衆傳播的音樂工作者，能不加倍的努力？

最近我在華視策劃、主持了近兩年的「藝文天地」節目，暫時告一個段落，剛好可以空出一些時間整理舊作，出版這本隨筆，也算是音樂工作過程中的一份記錄。

「樂思樂想」，是寫我對音樂的一些想法，我思我想故我說，我不敢說是批評，因為今天的樂壇，更需要善意的鼓勵和平實的報導！

這幾年，我總有機會一再的參加各地的音樂會議，也實醉心於遍訪各地的音樂勝地，那是一連串多彩的日子，是觀摩和旅遊結合的豐富巡禮，因此我把幾篇海外音樂隨筆收錄在內。

民國六十四、六十五年間，我應中國時報樂藝版之約，負責撰寫「樂音娘娘」專欄，寫世界樂壇的新動態，也寫對國內樂壇的感言，每週一篇。寫了一年，我收了筆，因為我想該喘口氣，有新的吸收，再鼓足勇氣，重新來起了。

環，做得應該有所突破，再加上行政工作的忙碌，因此自然寫得少了。但是樂壇始終是被大衆冷落的一環。

寫得越多，越難下筆，因為對自己的要求越來越高，這兩年我還是在寫，只是想得更深，覺得應該有所突破，再加上行政工作的忙碌，因此自然寫得少了。

「音樂隨筆」的最後一部份，整理了我多年前爲中視週刊寫的專欄「給少女的一封信」。那段日子在中視主持節目，常邀請一些在音樂、舞蹈上有才藝表演能力的女孩子上節目，她們都偏愛藝術，常常熱情的和我談心中的話，於是我就以散文體裁，應邀爲週刊的這個專欄，談一些生活與藝術的感言。

我喜歡靜靜的寫，每一提筆，總會有無數音樂思緒湧上心頭，因爲我生活在音樂裡，更喜愛爲音樂工作。願本書不僅是我個人音樂生活的心路歷程，更記錄了屬於這一代的音樂之聲！

音樂隨筆　目錄

肆、琴窗書簡

壹、樂思樂想

一、談中國的現代音樂

最近先後聽了「馬水龍樂展」和「亞洲音樂的新環境」這兩場中國現代音樂作品的發表會，我一直思索着一個問題：「為何第一次聽一首中國現代音樂作品，還不如第一次欣賞一幅中國現代繪畫作品，更容易領略它的美呢？」也許繪畫可以反覆的借視覺、空間去了解，而一部份的現代音樂中的喧鬧和混亂，固然直接的反應了現代生活，這種實驗性的手法，又能使未來的音樂，產生什麼後果！

由於從事大眾傳播音樂推廣工作，我聽音樂會可說相當勤快，而最不願意錯過的，是中國現代音樂的發表會。這十幾年來，除了許常惠舉行過個人作品發表會，記憶所及，好像就數馬水龍

的樂展了（兩年前鋼琴家蕭泰然的作品發表會，是走較傳統與民族的路線）。馬水龍自民國五十三年畢業於國立藝專作曲組後，曾參加集體的作品發表會，我已經發現他具有敏銳的音樂感，與衆不同了。後來他獲西德全額獎學金，入雷根斯堡音樂學院作曲班，當去年以特優成績畢業時，其作品深得院長及作曲教授奧斯卡・西格蒙（Oskar Sigmund）賞識，特爲他籌辦一場個人作品發表會，由該校教授擔任演出：「他的作品最引人注意的，是音響透視性的和聲效果，以及巧妙的對位手法。」西德報紙給予極佳的評語。他以傳統曲式寫成的鋼琴奏鳴曲，不拘形態具體表達了中國人流露的中國人情感；「與好友促膝談心，是彌足珍貴的情趣」，於是他寫了「小提琴與鋼琴對話」，全曲化於融洽的傾談中；他的「展技曲與賦格」，曾由西德名管風琴家克勞斯（Eberhard kraus）在西德發表演奏過三次，「長笛幻想曲」，有着濃厚的民謠風律動，並非針對音與音的展開，而是情緒上的開展，這些器樂作品，結構緊密，傾向於廣大而有延展性的形式，卻並不固步自封於一定格式。在德國藝術歌曲史上，舒伯特的歌是語言音樂化，澳爾夫是音樂語言化，馬水龍從吟誦中受了詩的感動，得來靈感，譜了李商隱的「落花」、孟浩然的「寂寞」、李白的「夜思」及「月下獨酌」，鋼琴與獨唱部份各自獨立，詩與樂合一時又如二重唱的完美，不同的格調，使人意會出四幅截然不同的畫面，給人極深刻的印象；他的「嗩吶與人聲」，寫青年人處於今日時代環境中的苦悶。嗩吶是古代傳入中國的樂器，有振氣除邪的威力，開始時人聲不協合的吶喊，說出人類的掙扎，當嗩吶喊揉合在嗩吶如歌似的吟誦中，帶出平靜的一線生

機，說明精神的淨化還是可以追尋。

從「馬水龍樂展」到「亞洲音樂的新環境」，是兩個截然不同的世界，策劃人許博允說：

「希望藉此提供新的意念、素材、技巧與形式……實驗接觸羣衆的方法，以確切提供新而廣泛的生活環境！」這場音樂會的羣衆十分踴躍，畫家、舞蹈家、作家……擠擠一堂，我不知道有多少人領會了。眞的很難，但是大家對「新」確實無限嚮往！

「他們代表着臺灣作曲界前衞中最突出的部份。」

先不提日本與菲律賓兩位青年作曲家的作品，我們看看李泰祥、溫隆信、許博允的作品……

李泰祥發表了今年的新作品「雨、禪、西門町」，以錄音帶加現場演奏，錄音帶錄下來西門圓環、平交道、龍山寺誦經、植物園的蛙聲、陽明山、外雙溪、碧潭的水流和蟬鳴，以及臺北各地的雨聲。李泰祥說，「雨」是表達宇宙恆常不息的力，「禪」追求一種至高的境界和安定的美，「西門町」是跳躍的生命，和宇宙不斷的生機。李泰祥有着豐富的想像力，我也很喜歡他的主題，只是在表達的手法和方向上還可以斟酌，燈光與氣氛的掌握也嫌鬆懈了。雨聲響起了，李泰祥和徐可萱上場，他們緊隨着錄音帶的音響，或站定、或走動、或細語、或高喊、或誦經、或敲擊，也點上蠟燭默想，也漫步舞臺灑下紙條（？）……每一個舉動想帶出他的主題意境，有時又下場，再取道具上場，表情是茫茫然的，音響的組合是新奇的，大量的素材以錄音帶和現場配合演出，初聽之下，頗令人混淆，樂曲原意想帶出的「力」，「安定」和「生機」表達了多少？李

泰祥的音樂是提供了傳統音樂無法帶出的感受，可是有多少人了解？

溫隆信發表了今年的新作「弧」，它的基本設計是一連串的弧線連結「全音符」所構成，除了音以外，幾乎是一串靜止延綿的長線，由沈信一的低音豎笛，高芬芬、段永輝、林維中、陳恆的四部小提琴演出，曲子裏沒有鮮明的節奏，其律動是靠每一演奏者在他演奏樂句中的強弱、快慢呼吸及音色變化而織成。我們常聽說，想欣賞現代音樂，必須知道為什麼每個時代的作曲家都有獨特的風格？他要對現代作曲家所使用的幾種手法有概略的認識，才能知道他運用工具、材料的手法是否高明，若是僅以傳統的眼光來看，難免大惑不解了！

許博允一向極為熱衷現代藝術的發表活動，這一次他發表了新作「四象」，集合了「長笛、胡琴、琵琶、打擊樂器」四種特性相異的樂器，以尋求它們融合的可行性，樊曼儂、李鎮東、顧豐毓、蘭德（Michael Ranta）四位東、西樂器的演奏者同臺演出，於是南胡與琵琶也奏出了與它們一向奏出的樂語不同的新奇音響了。對於東西樂器的合併使用，近二十年來，許多日本知名的作曲家已經開始，入野義郎七四年就為兩把日本三弦寫了「Wandlungen」，想以東西觀念的一致，表現宇宙永恆的意念；原來對「前衛音樂」和「實驗技巧」興趣極濃的武滿徹，六七年在為紐約愛樂交響樂團一百二十五週年紀念寫的「十一月的脚步」，就是以日本的尺八和琵琶作獨奏樂器，用實驗手法，將東方的觀念和西方的管弦樂構成對比；曾研究了十年無調主義的諸井誠，也突然改變，對日本典型的傳統樂器尺八感到興趣，運用在現實音樂中。將東方人的美學思想，注入亞

洲音樂的創作中，以更新藝術的境界，是絕對可行，只是作曲家們在追求着無限變化時，除了數理的分析，技術的一面外，不是還應該有美的情感及蘊藏在音樂中的心靈存在，以感動人呢？

每個時代的音樂，多半是當代氣質與觀念的反映，政治、社會、經濟上的變革，都是形成時代音樂風格的因素，藝術畢竟是要反映人生而存在，一種創造性的美更能帶給人崇敬的情緒。時裝的款式不停的在變，有時我們是要隨時調整自己以適應各方面的變化，就像語言，我們不也常要吸收新詞彙、新文化來適應新時代的需要？音樂既是活的語言，自然可修改和聲、旋律、節奏上的法則，創造出新的面貌，以表達出現代人對日益繁複的聲、光、色的世界的感覺。走在新音樂尖端的今日德國，也盡力在傳統的表現方式和極端的實驗主義之間尋求新的出路，探求各種表現的可能性，只是一些激進的作品實在把聽衆都搞糊塗了。

讓我們回頭檢視：十八世紀的歐洲音樂，重視形式的完美，像巴哈的音樂，儘管包藏無限熱情，感情還是收歛的；海頓、莫札特的音樂，反映出優美、高貴的宮廷生活，但遠離了眞實生活；貝多芬是音樂的革命者，這位自由思想的擁護者，打破傳統，開浪漫風氣之先，重視作品的內容精神更甚於形式；舒曼在音樂中加入詩的成份；蕭邦擺脫束縛，以新的體裁，寫下對波蘭故國的哀思；華格納脫離世俗，寫下氣勢磅礴的樂劇；十九世紀以後，民族樂派與起，斯邁坦那、德弗夏克、西比留斯、顧瑞格等寫下了與民衆生活息息相關的作品；二十世紀初年，德布西創立了神秘、朦朧、輕淡色彩，新奇氣氛的印象主義新形式；荀貝格創立了無調音樂，儘管日新月

異，還是遵循一定的系統法則；繼而多調樂派，以面潔爲重的新古典樂派，實用音樂，再發展至同時敲擊一整排鍵盤使一組音響同時發聲的音羣（Tone Clusters），把半音再分成相等兩半，使八度音程裏有廿四個音的四分之一音（Quarter）及致力於打擊樂器音響表現的作曲方式……

近代音樂上的驟變，使噪音大量的增加，人類給物質文明淹沒，追求現實生活的享受和刺激，給世界造成更大的混亂和不安，音樂難免表現了不安和浮躁，我們該如何澄清這混濁的局面呢？

一九二七年，首創實用音樂（Gebrauchsmusik）的德國作曲家保羅・亨德密特（Paul Hind-emith）曾說：「今天音樂生產者和消費者之間的關係，實在太少了，彼此莫不關心。」於是他開始寫作能爲廣大羣衆了解的音樂。他悟出脫離人心的藝術，便難保存他的力量。

廿世紀早期實驗主義的高潮已經過去，那些朝着怪誕、誇大方向去寫作的風尚實在使人迷惘！經由實驗以求充實音樂是一回事，從藝術家和人性的觀點上來看，以本質上缺乏音樂有機組織的實驗來取代音樂又是一回事，最怕它已遠離了藝術的領域。有些實驗，固然是爲音樂創作做進一步應用，還是得由時間來證明是否成功，目前我們可以用保留存疑的態度去面對。今天，在我們極需自己作品的時候，盼望我們的作曲家，在採用二十世紀國際性的不同語法時，請加入中國人的美學思想，請重視音樂裏究竟多少是數學？多少是藝術？藝術所表達的情感與理智是否並重？才能創作出有價值的新文化，才能一步一步的前進。

（民國六十五年七月）

二、五月音樂季

五月是音樂的季節。當我們的生活在生命的河上單調的奔流時，音樂的陶冶，將帶來精神上的鼓舞，性靈上的提昇，並喚醒沈滯中的心靈！中國廣播公司一年一度盛大舉辦的「中國藝術歌曲之夜」，五月十七、十八兩晚在中山堂，要做第五屆的精彩演出，爲拓寬聽眾的欣賞領域，今年的節目安排，又有了新的設計；我們從中國藝術歌曲的領域跨出一步，將義意擴大延伸至「中國音樂」，除了歌曲，我們實在也該關心中國歌劇與器樂曲的創作了。

近年來，國內音樂界人士開始致力於歌劇運動的推展，也一直期望一齣眞正「正統中國歌劇」的演出，也就是以西洋歌劇的形式，演出中國味道，民族趣味的中國歌劇；正如同西洋形式的電影，以中國話表現出中國的趣味一樣。由於這門綜合藝術在演出上的困難，幾乎很少作曲家嘗試寫作，更不曾上演過了。這次我們選了徐訏編劇，林聲翕作曲的「鵲橋的想像」，演唱序幕與

尾幕的選曲，為明年度正式上演這齣三幕五場歌劇鋪路。從劇名我們可以知道那是牛郎織女的故事，不過徐先生沒有完全採用民間的傳說，也可以說是杜撰的故事。

「我的想像是仙境，是一個永恆不變平平靜靜的地方。人間則是有波有浪千變萬化的世界。這也可說，人類的痛苦似乎是放在平靜的地方想有點波浪，到了有波浪的地方又想永恆與平靜。至於人間有永恆的愛情，則是一種願望，而為愛而死的人凡人都想成仙，而仙人也許常想下凡。

究竟是實踐了永恆的願望了。」

從序幕中的眾仙合唱「層紅疊翠」、山神獨唱與仙童合唱「人間也有美麗的花朵」到尾幕眾神合唱與牛郎織女對唱「人間萬物雖無常」、最後在大合唱「鵲橋歌」聲中，鵲橋築成讓自殺的牛郎升天，織女飛奔過天河與牛郎相會，回到仙境作團圓結束。好的劇本與音樂，必將帶給聽眾心靈上最高的享受。

為促進海內外學術交流，文化合流的目標，我們經常致力於推介海外中國音樂家的成就。旅港著名聲樂家徐美芬與陳之霞，她們都是在歐、美接受音樂教育，此次卻專程回國演唱中國藝術歌謠。要使中國藝術歌曲表現出濃厚的中國色彩，採用具有中國風格的哲理與中國音韻特性的古詩詞譜曲，是很好的一條路，以歌曲發揚歌詞裏的聖賢智慧，並可榮耀古代詩人的成就。第五屆的盛會中，除了演唱親切並具鄉土性的中國民歌，徐志摩、韋瀚章、許建吾等人的新詩譜成的歌曲外，李白、杜甫、白居易、李煜、李清照等人的詩詞都入了樂，譜曲的包括趙元任、黃友棣、

林聲翕、黃永熙、林樂培等當今著名的作曲家，詩詞與音樂的結晶，清新、優雅得正如品上一杯上好清茶，恬淡中耐人回味。

許多人對於所謂的現代新音樂，始終抱着一種懷疑的態度，那麼，我們該如何贊助中國現代音樂的演出並推廣呢！

環顧世界各地作曲家們在現代音樂的寫作上，「卽與」、「音羣」、「無調」、「長音」可以說是四大特點，那些不協和音與雜亂的音響，似乎與大多數人的喜好背道而馳；在探索音樂的路上，儘管是海濶天空的任意翶翔，在筆調、佈局、思想上爭奇鬬艷，也得顧到能否陶情悅性？我很贊同「作曲的理論和技術，樂器的選擇和運用，不論古今中外，都只是手段和工具」的說法，重要的是除了優秀的技術，有深度的內容，在思想的表達上能表現今日的時代精神，不墨守成規，不好高鶩遠，寫出民族的心聲！在這個原則下，我們將以最佳立體音響播放許常惠、溫隆信、林樂培等三位作曲家的現代中國音樂，由舞蹈家劉鳳學師生做中國現代歌、樂、舞的新穎展示！

許常惠與溫隆信是國內知名的作曲家，大家對他們較爲熟悉。劉鳳學取許常惠的八部合唱曲「葬花吟」與「小提琴奏鳴曲」編成「自我呼喚」，根據楚辭「招魂」，通過宗教儀式，表現一個藝術工作者心靈的震顫和在「尋找自我」、「確立自我」歷程中的自我呼喚！根據溫隆信的「佛域」編舞的「疏離」，採用文學的表現方式，透視人性，剖析人性；第三支舞蹈，是林樂培的

芭蕾組曲「迷」編成。

林樂培是亞洲作曲家同盟香港區會的本屆主席，他畢業於加拿大多倫多皇家音樂院（一九五八）和美國南加州大學（一九六二）。十餘年來不斷的研究中國音樂現代化的問題，也致力於整理古曲，希望用現代人的眼光去揣摩古曲意境，把古曲從祖先的遺產中變成隨我發揮的基礎，並選用國際性樂器作媒介，一方面使年輕一代的中國人有機會切身玩賞國樂，也方便將國樂精華介紹到海外各方，本着這個目標，他將古曲新譯，「春江花月夜」、「昭君怨」，不但現代化了，還保留古曲韻味；是祖先的，又有他個人的想像與處理。

林樂培確實是一位有着想像天分及組織音響能力的作曲家。他的芭蕾舞組曲「迷」，只用了極簡單的幾件樂器——揚琴、橫笛、鋼琴與電子音樂，寫出清新脫俗的音詩。利用錄音技術將音響改型、變速、倒置、混合，使音響表達得更多變化與廣泛，撥奏鋼琴內弦線及重叠多重鋼琴效果，不但富有想像力也滿是中國風味，是極富創意的一種作曲手法。

五月是音樂的季節，音樂表達了人類悲歡、慘壯、纏綿、悱惻的心聲，不論是像珠走玉盤的急管繁弦，或像風送松濤，我們願將作曲者、演奏者、欣賞者聯成一氣，您也願來捕捉那極美的一刹那，納入記憶的畫布裏？

（民國六十四年五月）

三、你喜愛的歌

生活裏有詩是富有的，有音樂是快樂的，生活裏有音樂和詩，就不會寂寞和孤單了。

嚴總統曾說：「音樂是最美的藝術，古人有『曲高和寡』之說，我卻較贊成『曲高和衆』的說法，高而易的樂曲，才是今天我們的時代所需要的，才是有利於大衆的精神食糧。」

高而易的音樂，也才是我們生活裡的音樂。著名的哲學家尼采和文豪托爾斯泰都是酷愛音樂的人，也都主張「和衆」是「曲高」的主要條件，尼采認爲好的藝術必定易解，托爾斯泰的音樂觀，也是尊重能爲大衆接受的音樂，喜歡甘美的旋律。在我們今天所處的音樂環境中，提高流行歌曲的水準、格調是一個工作目標；還有積極鼓勵新歌創作，並有系統的推廣；另外就是將一些意境深遠、詞曲高雅的中國藝術歌謠，廣爲流傳。

當音樂專家們漸漸和聽衆越離越遠的時候，中國廣播公司將在五月八、九兩晚，在中山堂盛

大推出第六屆中國藝術歌曲之夜，以「你喜愛的歌」做主題，精選了近卅首一般人都熟悉、都會唱的，也是人人都會喜歡的不朽的歌，希望拉近和聽衆之間的距離，更願能助聽衆進入忘我的音樂境界中。

旅港女高音費明儀，最善於演唱中國歌謠，她不但咬字清晰，感情豐富，同時因爲她運用了中國地方戲曲的聲腔，揉合了西洋的發聲方法，唱來更具獨特又親切的風味。這次她將專程回國，除了演唱最拿手的民謠「繡荷包」、「括地風」外，特別選唱了一首老歌，江定仙作曲，黃堯謨作詞的「歲月悠悠」，以及一首較新的「遺忘」，是黃友棣根據鍾梅音的詩譜成。前者唱歲月悠悠，舊情不可留；「遺忘」寫的是愛情的矛盾。音樂中有浮雲的飛翔，夜色的蒼涼，趕赴不前的情意，還有退思的境界，和寂寞的喃喃自語。

「愛情」永遠是作家筆下最動人的題材，留德作曲家廖青主的「我住長江頭」，近四十年來，經常是聲樂家們獨唱會中的節目，也是愛唱歌者隨口哼來的好歌。伴奏中潺潺的流水聲，帶出了無限相思意。歌聲嘹亮的辛永秀，剛自馬尼拉演唱歸國，她還要唱可愛的民歌「茉莉花」，蔡繼琨作曲，林天蘭作詞的「秋令」，以及林聲翕和韋瀚章四十年前合作的「白雲故鄉」，唱出憂憤激昂的家國愛。

在師大音樂系任敎多年的花腔女高音陳明律，將演唱四首曲趣迥異的歌。黃自爲學校敎材所譜的「西風的話」，相信絕大多數的人都會唱。這首大家熟悉，又令人喜愛的歌，不但早已生長

在每個人的心裏，還讓人感覺生命充滿了愉悅！趙元任和胡適合寫的「上山」，充滿了朝氣、活力，爲看日出的奇景，努力往上跑；青主譜自蘇軾詞的「大江東去」，有豪邁激越的情調；許德舉譜曲的「葉麗蘿」，陳明律將以最擅長的花腔女高音，讓聽衆乘着歌聲的翅膀翱翔！

歌聲渾厚的男低音張清郎，將以閩南方言唱臺灣民謠「牛犂歌」，唱出田園生活的情趣；李抱忱作曲，方殷作詞的「旅人的心」，是一首吟誦風味的歌，堅決有力的唱出：「在人生的路途上，我永久是一個旅人，我至死也是一個艱險的跋涉者。你要問那裏是我的歸宿嗎？告訴你，我是循着眞理的邊緣，要一直走到他的盡頭的呢！」一些好歌裏，不是還敎導我們人生的眞理嗎？大凡一首好歌，必定有好詞，趙元任這位我國的旅美語言學家，曾和劉半農博士寫了兩首可說是不朽的好歌了，「茶花女中飲酒歌」，幽默、俏皮又豪放的唱出「天公造酒又造愛，爲的是天公地母常相愛」、「請你來瞧一瞧我們酒杯吧！包你馬上心回意轉，意滿心歡」；「敎我如何不想他」則柔情萬縷，「微風吹動了我頭髮，敎我如何不想他」，雖然你也許聽過無數遍，這首歌還是使人百聽不厭，欲罷不能，男高音楊兆禎，除了唱它，還要唱他最拿手的客家調——「山歌仔」和臺灣創作名謠「杯底不可養金魚」，客家和臺灣福佬這兩種方言，將帶出濃濃的地方鄉土風味。

第六屆中國藝術歌曲之夜的另一特色，是聲樂界五位新秀攜手同臺演唱。向多芬，呂麗莉陸蘋，歐秀雄，陳榮貴，將以二重唱、三重唱、四重唱的搭配，唱「本事」、「探連謠」、「紅薔薇」、「杜鵑花」、「誓約之歌」以及「在那遙遠的地方」，他們清新可喜的歌聲，正如旭日

東昇般的令人欣慰！

今年二月裡的香港藝術節中，我曾再一次為磅礡的大漢天聲震撼，百人的鐵砧合唱團在香港交響樂團的伴奏下，動人的唱出「滿江紅」、「故鄉」、「海韻」……音樂說出了可歌可泣的故事，可吟可詠的詩歌，引起人深深的共鳴，無限動心！這一次，由臺灣大學和中廣兩個合唱團，組成了百人大合唱，他們要唱徐訏和林聲翕合譜的「你的夢」，黃友棣譜自李頎詞的「聽董大彈胡笳弄」，李永剛編的「滿江紅」，有蘊含人生哲理的輕吟，有發人思古幽情的低誦，還有慷慨悲憤的高歌！九日適逢「母親節」，他們還將高歌一曲萬人的心聲「偉大的母親」。

旅菲名指揮家蔡繼琨教授將專程回國指揮演出，在國內名演奏家們組成的管弦樂團伴奏下，將給中國藝術歌謠加上更濃的色彩。月明千里，短笛悠揚的清輝境界令人嚮往，有愛有歌的生活，將如堤邊飄柳的柔和自在，杯中甜酒的香醇可口。

（民國六十五年五月）

四、金聲玉振

瞻望現代中國歌劇

多年來，我們一直期待着一齣完整的中國歌劇的演出。

中國的許多戲種，都是有歌有戲，平劇還被稱爲中國歌劇。但是，我們所期待的中國歌劇是西洋歌劇的形式，卻有着中國的民族風格；就如同電影是西洋的形式，我們要求它有中國的趣味一樣。

歌劇是由音樂和戲劇結合而產生，公元一六○○年誕生在義大利的佛羅倫斯，三百多年來，歐洲各國的作曲家寫下了許多不朽的作品，特別是義大利、德國、法國的作曲家們，他們是如何走出豐碩的成果來的呢？

歌劇在義大利

一個民族的文化特色，往往是以這個民族所處的風土環境為決定性的因素。伸出在地中海的半島國家義大利，用它適合於歌唱的語言和熱情的民族性，培育了輝煌的歌劇傳統，同時由於地理環境的關係，義大利歌劇，從初創以來，雖歷經變遷，卻保持它一貫的傳統，第一次世界大戰後，各民族間的文化交流，急劇展開，各國的傳統，都受到猛烈的沖擊，可是義大利歌劇，依然在它光輝的歷史中繼續延伸。

義大利歌劇的特徵，是聲樂的強調和大眾化。在十六世紀末葉從佛羅倫斯巴爾弟伯爵府的藝術家聚會中產生的歌劇，到了十七世紀中葉，中心就轉移到威尼斯。翻開西洋歷史，知道十七世紀中葉，是從三十年戰爭轉移到路易太陽王的時代，在西班牙，正是菲烈普二世黃金時代的開始，專制君主和王侯貴族的勢力十分囂張，無論是法國的路易王朝，或者奧國的哈普斯頓家族，他們對藝術的影響力一直延續到十八世紀的後半，歌劇在此時，也都是在貴族們龐大財力的羽翼下成長，唯有從十四世紀末就實施共和政體的威尼斯，歌劇始終是為大眾的藝術，掃除貴族趣味，它的題材也從希臘神話轉移到屬於人類自己的歷史，並且歌頌人類的愛情，探究人生的機緣，乃至加入喜劇性情節來加濃人情味。

當時由於歌劇院數量增加，彼此競爭和競相羅致歌手的結果，自然就走上明星制的道路。作

曲家們為了幫助歌手獲得明星的寶座，往往在唱腔中加入許多華麗的裝飾句，這種迎合聽衆，奉承歌手的風氣，使歌劇本身的結構和藝術價值因而萎縮。

在威尼斯時代之後是拿波里時代，它建立了義大利歌劇的風格，將戲劇和音樂這兩種不太能妥協的要素，提供了折衷的解決辦法，就是在維持劇情進行時，用宣紋調抑低音樂的氣氛，要強調音樂的時候，乾脆停止劇情的進展，用詠嘆調來滿足聽衆的音樂享受。從近代美學的觀點來看，這兩種要素的分解和游離，當然並不是寫作歌劇的正確方法，可是它也促成了聲樂技巧的發展，「美聲唱法」就是在這時急劇成長起來的。

十九世紀初義大利的三位歌劇大家：羅西尼、唐尼采蒂和貝里尼，可說是拿波里派的一個總結，也是走向另一個時代的起點。羅西尼除了以裝飾的唱法來發揚義大利歌劇的傳統之外，並更加強管絃樂和改革宣紋調來強調戲劇的表現；旋律優美的唐尼采蒂，和富有抒情美的貝里尼，也都替接着要來的時代，鋪好了堅實的橋樑。

一八一三年，在義大利和德國，同時產生了兩位歌劇改革者，他們在不同的國土，用不同的方法追求一個目標，那就是求取音樂和戲劇的有機結合。德國的華格納，是從否定傳統出發；義大利的威爾第，是以肯定傳統為出發點。這兩位大家，從此把世界歌劇潮流，劃分為兩道分頭並進的洪流，「出生在工商都市德累斯登的華格納，在魯德威二世的支持下，建築了拜魯特劇場，來達成他的樂劇理想；而義大利北部農家子弟的威爾第，卻以平民身分，替米蘭、威尼斯、拿波

里等地的商業劇場寫作大眾化的歌劇，他讓管絃樂擔負起連貫劇情和醞釀氣氛的責任，也在歌聲裏刻劃出人物的性格和情緒。威爾第這位寫實的歌劇作家，後來由寫實派的雷昂卡伐洛和馬斯卡尼繼承下來，一直延續到普啓尼，經過了一段空白時期後，又在沃爾夫菲拉利和蒙德梅齊，以及晚近的比察弟等人的作品中再現。一般來說，義大利人因為有一副得天獨厚的美嗓，所以他們的歌劇傳統，自然就傾向於對歌聲的尊重。

歌劇在德國

在浪漫派興起之前，各國上演的都是義大利歌劇，浪漫派興起後，各國才逐漸用自己本國的語言，譜寫具有本國色彩的歌劇，在德國，是以韋伯的「魔彈射手」開始，建立他們自己的民族歌劇，華格納是期間最重要的人物，他對德國歌劇從事大刀濶斧的改革，創始了樂劇。

樂劇的產生，是華格納對傳統歌劇作美學批判的結果。他的基本態度，是要把所有參加歌劇的各種藝術，全部融合成一個表現的整體，他不讚成音樂在歌劇中脫離劇情，獨自誇耀跟戲劇無關的美。他認為戲劇不是藝術中的一支，而是各種藝術的綜合，它不像繪畫那樣只訴於視覺，而是以整個人類精神為基礎的藝術表現，因此戲劇不應該只以感官的美，作為表現的極限，應更伸展到人類精神的深處。

以這種創作態度作背景的樂劇，它大致有幾個特性：第一，音樂盡量和戲劇的整體作密切的

配合，以融合的力感動聽眾。第二，它揚棄了傳統歌劇分曲編號的形式，音樂在整個一幕或一場中作無休止的進行，歌聲的音律，完全配合歌詞的抑揚和內容。第三，加強劇本，重視劇中的思想內涵。第四，擴大管絃樂的編制和表現範圍，創用主導動機，來表現某種意念、人物、感情、以及事物等，使音樂和劇情，猶如心跳與脈搏，息息相關。

在內容方面，華格納十分注重所謂德意志民族精神。第二次世界大戰打得最激烈的時候，希特勒為了鼓舞士氣，曾利用華格納的樂劇，希特勒曾經說過，看了華格納的樂劇，可以讓他獲得精神上的力量。

華格納為求充分實現自己改革歌劇的理想，所以從取材、編劇，一直到作曲，乃至於演出，都由他自己一手包辦，他的樂劇和義大利歌劇相比，完全是兩個不同的世界，他的樂劇是加入了歌聲的交響曲，也可以說是德國浪漫派音樂的頂峯！

華格納以後的樂劇作曲家，最有名的是李查史特勞斯，他的作品有強烈的戲劇效果，同時擴大了人聲的戲劇性表現，也擴大了管絃樂的表現能力。

從十九世紀後半葉以來，一直到本世紀初，樂劇的精神，一直支配着歌劇的創作，但是到了今日，對於樂劇，毋寧有一種反抗，所以大家不再寫這種大規模的作品，不過樂劇那種戲劇和音樂融和的意向，卻已經深深的植在人們心裏，從莫索爾斯基的「包利斯戈德諾夫」，和威爾第的後期作品「奧塔羅」、「法斯塔夫」開始，一直到貝爾克、亨德密特、奧爾夫等現代作曲家，差

不多都廣受樂劇的影響。

另外一方面，當德國出現了這種大規模的樂劇時，它的比鄰奧國，以維也納爲中心，卻正流行約翰史特勞斯的通俗歌劇，又叫輕歌劇，就像華格納在樂劇中表現了德國精神，約翰史特勞斯的輕歌劇，表現了維也納的大衆生活。

浪漫派的音樂，到後來因爲大家都講究個性，慢慢就形成了孤芳自賞的情形而有脫離大衆的傾向，史特勞斯一家深知大衆所需，是與生活打成一片的輕鬆音樂，於是就開始寫作適合維也納人口味的音樂和歌劇。這種以現實生活作題材的維也納輕歌劇，可以說是現代百老滙式歌舞劇的源流，因爲人情相通，所以這種輕歌劇，在全世界各地都受歡迎！

歌劇在法國

在歌劇的傳統方面，法國也是一個相當古老的國家，像十七世紀的盧利和拉摩，是當時法國歌劇的名家，這也因爲當時法國擁有偉大的劇作家，是一個發展歌劇的好基礎。

法國人喜歡諷刺人類社會的喜劇，比起那些以英雄故事爲題材的堂皇大歌劇，法國人比較喜歡描寫現實生活並充滿日常生活情趣的歌劇。

在十九世紀後半，拿破崙三世時代的巴黎，最流行和現實生活息息相關、戲劇性很濃的歌劇，像古諾、托瑪、比才都是這個時期重要的法國歌劇作曲家。

法國的歌劇，很多都是這樣在多變化的色彩中，對人物的情景，作寫實的表現，這與德國歌劇那種雄渾的氣魄表現幻想的情緒，是一個很好的對比。

法國寫實歌劇的代表作，是比才的「卡門」，這齣歌劇的內容，既不是古老的傳說，也不是寓言，而是以非常生動而寫實的手法，來描寫一個西班牙吉布賽女郎那種熱情奔放的性格，同時採用了西班牙的民族音樂，加濃地方色彩。

比才雖然也受華格納的影響，但是他的歌劇所表現的，是鄉土色彩和現實生活。在「卡門」最後一幕裏，比才非常生動的描繪了人生的表裏，愛恨，和生死，可以說是人類心理的寫實。法國人大致都喜歡這種用現實題材，來扣動人們心絃的歌劇。法國浪漫派歌劇和德國浪漫派歌劇之間的不同，大概也是拉丁民族之間，民族性的不同。

另外一方面，法國的德布西，他寫了歌劇「佩麗亞和梅麗珊德」，雖然完全是法國的形式，但是從某種意義來說，他也可以說是華格納樂劇的繼承者，因為他用了類似主導動機的手法。

瞻望現代中國歌劇

歌劇實在可以說是音樂和文學相結合所結下的最豐美的果實，因為它是一種非常強烈的描繪出人類情感和戲劇幻想的藝術。

看看別人的過去，想想我們的未來，中國歌劇的拓荒、耕耘，應該開始了！於是在今年的音

樂季節，中國廣播公司推出一連三場盛大的「歌劇選粹之夜」，我們唱義大利作曲家羅西尼的「塞維亞理髮師」，唐尼采蒂的「愛情靈藥」、威爾弟的「茶花女」、「弄臣」、「假面舞會」、馬斯卡尼的「鄉村騎士」，普啓尼的「蝴蝶夫人」、「藝術家的生涯」、「托斯卡」；我們唱德國作曲家莫札特的「魔笛」、華格納的「唐懷瑟」，我們也唱法國作曲家馬斯奈的「曼儂」；我們更選唱了三齣中國歌劇作品，馬思聰的「冰山下的戀歌」、林聲翕的「鵲橋的想像」，黃友棣的「木蘭從軍」，希望不但使國內愛好歌劇及關心中國音樂的朋友們，有機會欣賞中國現代的歌劇作品，更使作曲者、演出者與愛樂者相互交流與研究！

這些不朽的歌劇選曲，所以能傳至今，就因爲它的品質優異，是我們很好的觀摩作品，它能使彼此陌生的民族、種族和國族之間得到連繫，把不同時代，不同民族的藝術裏的偉大、高貴、和永恒聯合爲一。每一個時代的音樂文學，總是代表着一個時代民間的活言語。在中國豐碩的文學領域裏，更有着完美的故事題材可以用來創作歌劇，我們也需要優秀的劇作家，合作譜寫出今日的中國歌劇，有着豐富的藝術性，深厚的教育性，使聽者內心充滿親切的真實與和平的寧靜。

作曲的理論和技術，樂器的選擇和運用，不論古今中外，都只是手段和方法，重要的是除了優秀的技術，在思想的表達上，寫出今日的中國歌劇，我們民族親切的樂語。

（民國六十六年四月）

五、黃槐開花時

接到韋瀚章先生獻給他逝去的夫人吳王鸞女士的鼓盆歌集，暗藍的封面，白色的題字，扉頁是一幀吳女士遺照，翻閱其中三首由林聲翕先生新近譜成的男中音獨唱聯篇歌曲——「遺照」、「紀夢」、「週年祭」，輕輕地哼出歌曲的旋律，禁不住又一次跌入深深的感動中！「寂寞人去後，寒林日斜時」，像是在寂寞的深山，聽到的悲歌，也被感染上那份淒涼！寂寥！

去年五月六日，韋夫人因病去世後，瀚章先生曾寄來一篇悼亡的文字：

「……來自塵土，復歸塵土，我把她的遺灰，撒在火葬場的陵園山谷間，並在上面植黃槐一株，象徵她生命的延續。但願該樹能夠成長，當黃槐開花的時候，我可以紀念她。」

「就在那一刻時間，我的家破滅了，我成爲一個孤單的老人。」那以後的一年裏，香港音樂界的朋友，曾三次陪他回國聽音樂會、散心。當著五十年的相依爲命，沒有子女，難怪他慨嘆：

面，我很少見他愁眉不展，但是那幾場唱「翠峯夕照」的音樂會上，我見他幾度輕拭淚水。因為去年五月十七日在中山堂舉行的第四屆中國藝術歌曲之夜中，正是韋夫人過世十日後，指揮林聲翁為韋老師朗誦了歌中的幾句：「別怕征途漫漫，別嘆歲月悠悠，縱使浪萍風絮不再逢，你我情深依舊。」合唱團又應聽眾的「安可」要求，再唱了這首歌，歌聲觸動了他深藏的悼亡之痛。

藝術作品是心靈聲音的記錄，是作者內在精神的延續，內在情緒的再生。在苦難中似乎更易產生偉大的作品。像馬勒（Gustav Mahler 1860-1911）的「悼念亡兒之歌」，一個父親喪子的傷感，已是德國歌曲中最偉大的作品之一。如今，瀚章先生孤獨心靈的獨白內心生活與感情的再現，流溢其間的精神，悲涼情懷，令人心折！

「遺照」是去年秋深夜雨時，於孤寂的環境中，懷念亡妻，撫閱遺照，悲從中來，賦得的一闋鷓鴣天：

撒手無言去不還，空留一我在人間。
哀愁喜樂憑誰說？冷暖饑寒只自憐。
思宛轉，淚闌干，幾回看罷又重看。
曾知畫裏無尋處，猶欲含酸覓舊歡。

在迢迢的人生路上，故人隱約的遺蹤，渺茫的笑貌，欲覓舊歡，卻無處尋。某夜夢中，與伊人相見，默默無語，於歙泣中醒來，於是寫下了新詞一闋——「紀夢」：

一樣的深沉院宇，一樣的寂寞粧臺。

一樣的她，依稀猶在；

一樣的我，祇如今新添了一段悲哀。

一樣的含愁無語，一樣的熱淚盈腮。

一樣的相看哽咽，一樣的欲訴情懷，

一樣的怨恨人天永隔，一樣的痛惜舊歡難再。

怎須臾一夢，醒得恁快！

一樣的她，如今安在？

一樣的深沉院宇，一樣的寂寞粧臺，

一樣的我，空賦着，魂兮歸來！魂兮歸來！

還記得今年五月下旬，瀚章先生在接受我的錄音訪問時，曾聲淚俱下，嗚咽着為聽眾朗誦這兩首詞，紀念亡妻。今年五月六日的週年祭，他曾親到香港哥連三角火葬場陵園山谷中，憑弔遺灰的地方，其所植黃槐一株，正是青枝上含苞欲放，寫了虞美人一闋——「週年祭」：

槐花吐蕊青枝小，渾覺經年了。

黃泉碧落兩茫茫，空待清明過後望重陽。

天堂似否人間苦？有恨憑誰訴？

亂雲斜雨又黃昏，且向荒山一間未招魂。

林聲翁先生在八月裏，一連四晝夜，一氣呵成寫出這三首淒清的聯篇歌曲。

「爲了要了解詞中感情和意境，我一遍遍誦讀，一字一淚，在情緒激動中完稿。這些歌詞，不但啓發了樂想，也啓迪了我創作時的靈感，歌詞的字裏行間，每一字都是眞情，每一句都是純情，每一首都是深情。」

民國五十九年夏天，初識慕名已久的瀚章先生。這位與黃自相交甚篤的詞人，寫了四十餘年歌詞。「九一八」和「一二八」兩次事變，感於民族大義，和黃自合作寫了「抗敵歌」、「旗正飄飄」等時代之聲，正是中國近代史上中華民族的怒吼，他的許多詞作，宏大的氣魄，豪邁的筆觸，無不反映出他愛國、愛民族的情操；一些柔性的詞作，不論是傷春、惜別、懷鄉、寫景，筆觸輕妙淡雅，有着「日暮天無雲，清風扇微和」的意境，優美諧和，發人深思。他的歌詞字音，善用開口韻，字韻中蘊藏着美妙曲調，句段中又有活潑的節奏，每一首詞，有豐富的音樂境界，正是最理想的歌詞。樸實無華的瀚章先生，窮其一生磨練自己，透過歌詞，表現人性和人生。他曾經說過：

「自參加音樂教育工作之始，我開始嘗試歌詞寫作，不覺過了四十餘年漫長歲月，就是在家無隔宿之糧的環境中，依然死抓住筆桿不放，在絕糧的日子裏，竟會寫出令自己較爲滿意的篇章，也許是在困境中，所見更廣，所受更切，所感更深，因而所說更眞，感人也更熱吧！」

如今，他出版了「鼓盆歌集」，獻給逝去的夫人，並表「報答平生未展眉」之意，說得如此真切，感人也更深了！誠如作曲者林先生所說：

「生離死別，古今同嘆，人生只是故事的創造和遺忘。從另一角度看來，人生又何嘗不是一首寫不完的詩和唱不完的歌。」

我們需要詩人謳歌這個時代的苦難和喜悅，也需要瀚章先生這麼一位經歷中國音樂史五十年的音樂教育工作者，為音樂史立下證言。請放下您的愴痛情懷，再寫雄壯、豪邁的歌詞，讓我們的民族歌手，同唱今日時代之聲。

（民國六十四年九月）

六、情　歌

不論古今中外，「愛情」是被唱得最多的題目，只是在我們的國語流行歌曲，有許多赤裸裸的談愛歌曲，在詞的部份，那種毫不含蓄的發洩，像「愛情好像是汽球」的比喻，不是減少了太多美感嗎？還有唱法的問題，多少也影響了一首愛情歌曲的動人處！

音樂是世界的語言，在精神上有共同的地方，對於不論中外的情歌，我們都會有同樣的感動，愛情對人微笑，也對人流淚，對人歌唱，也對人歎息，詩人將他的想像，透過文字的技巧，把個人的生命與大眾結合，作曲家譜成曲，用歌唱的方式來反映人生，在歌調和伴奏上，把情感有聲有色的描繪得淋漓盡致。所謂藝術歌曲，它所要表現的，不僅是意境，更要有深度的去刻劃出心境和情緒的變化，用伴奏來加強音樂性和詩意的情緒以及唱者的語氣，因此，不少藝術歌曲裏的「情歌」，就一世紀一世紀的唱下來，給欣賞者帶來無限的生活情趣。

在德國藝術歌曲史上，布拉姆斯和舒伯特、舒曼、沃爾夫這些人，同是最重要的作曲家，尤其是布拉姆斯，他在歌曲寫作方面，雖然受到舒伯特的影響，但是在歌詞的選擇方面，他要審慎得多，他曾經用當時德國一位詩人兼宗教哲學家陶麥爾的詩，譜了六十首歌。其中作品三十二號之九的「你好嗎？我的女王？」唱出愛情的恍惚和喜悅：

「你好嗎？我的女王？你那溫柔的心，充滿喜悅。為你微笑的時候，春天的氣息，就滲透了我的心房，散發出喜悅的芳香。當我在荒涼的曠野漂泊，有你的綠蔭為我遮涼，炎熱的溽暑，也消滅不了我滿懷的喜悅。我願在你的懷中死去，那死亡，也就充滿了喜悅。」這是布拉姆斯最美的情歌。

德國浪漫派大詩人漢利希．海涅寫了一首「乘着歌聲的翅膀」，由孟德爾遜譜成曲，歌詞大意說：

「我用歌聲的翅膀，載着可愛的你，飄向甘底斯河畔長滿野花的原野。在靜靜的月光下，紅色的蓮花，在等待親切的消息。

紫羅蘭在向星星微笑細語，馴鹿在傾聽遠方的聲音。

在茂密的椰子樹下，我暢飲愛和休憩的美酒，進入幸福的夢鄉。」

流暢的旋律，空靈飄忽的伴奏，這首流傳極廣的「乘着歌聲的翅膀」，除了是一首情歌，還被改編成各種不同的形式演出。

挪威作曲家葛里格的「定情曲」，原名是「我愛你」，這首世界名歌，是他二十一歲時和表

妹訂婚，採用詩人安德遜的情詩譜曲，表示對表妹尼娜的愛。歌詞大意說：

「我對你的愛，比這個世界中的任何事物都要來得長久。」充滿着葛里格在青年時代的那一

份深厚的熱情。

相信喜歡音樂或是主修英國文學的人，都一定會熟悉一首古老的英國歌曲：「問我何由醉」，

歌詞是出自和莎士比亞同時代的英國大詩人 Ben Jonson 的手筆，詩歌的原名叫「獻給西麗亞」，

它不但是一首好聽的情歌，也是英國最美的文學作品之一：

「就用您的眼睛跟我喝酒吧，我也將用眼睛跟您乾盃；或者就只留一個吻在酒杯上，我也就

不再去尋找美酒了。那從靈魂中升起的飢渴，需要的是瓊漿玉液；但是卽使我能喝到天神的聖

杯，我也不願意拿您的來交換。我曾經送給您一個玫瑰花環，那不是為了讚美您的美，而只是希

望它在您那兒，會永遠不枯萎；但是您只在那上面吹了一口氣，又把它送還給我；從此它生長，

它散發出清香，我發誓，那已經不再是它，而是您的氣息。」

在世界名曲中，李斯特的「愛之夢」，有搖籃曲般的曲趣和眞摯的情愛，它是根據德國革命

詩人福萊利希拉特的詩「能愛就愛吧」改寫的：

「我的愛之夢，將綿延直到永遠，雖然我倆遠別離。在沉寂的深夜裏，傾訴你奇妙的心聲，

到黎明始知那並非現實，你已遠去。我的愛之夢，充滿柔情與蜜意，如同夜夜月下，你把我懷

抱。願幸福充盈，愛情之夢何歡樂！」

這些流傳不朽的名曲，能使人領悟出最美的情緒，又能陶冶性情，調劑枯燥的生活。在中國藝術歌曲中，我曾沉醉在無數最美的愛情詩與音樂的結晶中。元朝女詩人管道昇給她丈夫趙孟頫作的「我儂詞」，由應尚能與李抱忱分別譜了曲，纏綿、虔誠又甜蜜。

「你儂我儂，忝煞情多，情多處，熱如火；把一塊泥，捻一個你，塑一個我，將咱兩個，一齊打破，用水調和，再捻一個你，再塑一個我，我泥中有你，你泥中有我！」

莎士比亞筆下的離情，是最甜蜜的憂傷，而對別離的體驗，幾乎每一個人都有切身的感受，黃永熙寫下的「懷念曲」，又是另一番曲趣。毛羽的詞寫下愛情的感傷，鋼琴伴奏圓熟的帶出水的流動與雁的飛翔：

「把印着淚痕的箋，交給那旅行的水，何時流到你屋邊，讓它彈動你心弦。我曾問南歸的雁，可帶來你的消息？它爲我命運嗚咽，希望是夢心無依。」

當我在輕哼着這些愛情的歌曲，心靈中滿是歌聲帶來的喜悅和不可思議的思潮！情歌把我們帶到人生的舞臺上，聽古今詩人傾吐他們的心聲，聽音樂家將詩人的情感加以美化，重新抒發！隨着歌聲，思維和情感也隨着奔馳於古往今來的時空中。美麗的愛的歌聲，不是讓我們的生活充滿了情趣嗎？

（民國六十四年九月）

七、聖誕音樂

在中國廣播公司主持了十年的「音樂風」節目，每年當聖誕節來臨前，總要配合節日，安排一些聖誕音樂，除了想帶出一些應節的氣氛，更重要的，是希望經由這些溫暖而虔敬的樂音，能給人們一些啓發，領悟基督耶穌的降世，在短短的三十一年中，他的抱負、理想、犧牲，爲了正義、和平，所表現的博愛精神！

在西洋音樂史上，宗教音樂可以說是西洋音樂的基礎，基督教對音樂文化有很大的貢獻，從歐洲音樂的基礎——葛雷哥聖歌（教皇葛雷哥留斯在西元五九〇年到六〇四年，在位期間所制定的歌樂）成爲禮拜儀式的一部份開始，逐漸有了彌撒曲、清唱劇、神劇，受難曲等宗教音樂，基督教的聖詩，還是馬丁路德改教以後才有的。

一提到聖誕音樂，人們所經常聽到的首推「平安夜」，作曲者 Franz Gruber 是一位無名的

德國音樂家，但是他寫下的聖潔、真純的樂音，早已成為千古絕唱，其它像「來啊！忠信的人們」、「聖嬰孩耶穌」、「小伯利恒城」、「天使報佳音」、「聖誕樹」等，不論是合唱團諧和優美的演唱，或是由歌星擔任的充滿感情的獨唱，總是此起彼落的從各個角落響起，不絕於耳！

另外就是韓德爾著名的神劇彌賽亞（救世主），也必定在聖誕節前，演唱於世界各地的音樂舞臺上。韓德爾在一七四一年，離開了居住已三十年的倫敦，到了都柏林，接受老友吉能士的要求，為他編詞的神曲「救世主」譜曲，那一段日子他不眠不休，從八月廿二日到九月十四日，短短的廿四天完成了三百五十四頁的「彌賽亞」，第二年的四月十三日，在都柏林首演，盛況空前。

「彌賽亞」全劇分三部，共五十三章。第一部是「預言與完成」、第二部「受難與得勝」、第三部「復活與光榮」，這齣神劇幾乎成了代表性的聖誕音樂了。

當我為聖誕特別節目策劃時，總願發現一些新的，因為通俗的聖誕音樂有太多人介紹了，況且聖誕節雖然是一年一度的，十年來我卻得得介紹十次，每一次起碼得製作兩個節目，在費心設計節目的過程中，我很愉快的發現了更多的聖誕音樂，對於一個音樂節目主持人來說，不停的發掘新而好的材料，是必須的也是令人愉快的，於是從古到今，我也在每年的聖誕節，從不同時代與地區的作曲家創作中，去欣賞聖誕佳音帶來的喜悅和啟示！

巴哈的聖誕神劇

巴哈在一七三四年，根據耶穌降生的事蹟，編成了「聖誕神劇」，全劇分六部，六十四首，分為六天清唱：⑴聖誕節第一日（十二月廿五日演唱），⑵聖誕節第二日（十二月廿六日演唱），⑶聖誕節第三日（十二月廿七日演唱），⑷新年禮拜（元旦演唱），⑸新年禮拜（新年第一禮拜天演唱），⑹主顯節（一月六日演唱），全曲和聲富麗，旋律莊嚴，可以說是宗教音樂文獻裏的不朽巨構。

柴可夫斯基的胡桃鉗組曲

柴可夫斯基的芭蕾音樂，除了「天鵝湖」、「睡美人」外，第三個也是最後一個，就是二幕三景古典芭蕾「胡桃鉗」，這個故事是關於一個叫瑪莉的小女孩和她的聖誕夜宴會，瑪麗在聖誕夜作了一個夢，夢見了一場由一只胡桃鉗率領的玩具和老鼠間的戰爭，若非瑪麗用拖鞋擲中了老鼠王，小鉛兵很可能要戰敗，後來胡桃鉗變成了一位英俊的王子，他帶瑪麗進入糖梅仙子的國土，在那兒玩具和糖菓聯合舉行一個歡迎會，祝福瑪麗和王子的愛情。其中美麗夢幻如歌的旋律，光輝而燦爛，豐富的音色和異國情調的節奏，十分感人！這齣聖誕節的芭蕾，不但受舞蹈者歡迎，更吸引了無數成人觀衆，除了經常在聖誕節上演外，因爲音樂的迷人，在其他季節中更不時被上演。

使兒童們心迷神往，

奧乃格的「聖誕清唱劇」

在一九四○年到一九四一年間，奧乃格 (Honegger) 和劇作家 Casar von Arx 合作譜寫一部「受難劇」，準備在瑞士的 Selzach 演出。後來這個計畫沒有實現，到一九四一年為止，奧乃格也只完成了開始的第一部份。十多年之後，為了紀念 Bale 室內樂團成立二十五週年紀念，奧乃格又再度重寫這部神劇的已完成部份，把它改成一齣獨立的清唱劇，那就是這部「聖誕清唱劇」。它在一九五三年的十二月十八日，在 Paul Sacher 的指揮下，由 Bale 室內樂團作初次演出。

一九五三年重寫這首曲子的時候，奧乃格已經因心臟病住進了醫院，不久他就去世了。也許因為奧乃格當時的情況，非常接近死亡，也深深的體會到了生命所承擔的痛苦，所以在樂曲開始的一段中，充滿了緊張，而到了後半部，又出現超脫的幻想。

首先是風琴以幾個奇特的和絃，替這首曲子帶來一種神秘的氣氛。然後是合唱的拉丁文聖詩，這是全體受苦的人類，向天主發出的呼喚。接着童聲合唱天使的歌聲，報告救主即將降生。但是人類似乎不太相信這個訊息，他們仍然反覆唱出對神的呼喚，天使們也一再的報告救主即將誕生的消息。然後一個男中音演唱的天使，終於報出聖嬰耶穌，已經在伯利恒降生的佳音。從這裏開始，樂曲轉入歡樂的氣氛，奧乃格在這裏用了一些著名的法國和德國的聖誕歌曲。首先是童

聲合唱一首德國的聖誕歌，用女低音和男低音穿插在一起的，是一首法國聖誕歌「聖嬰降生」，

女高音和男高音唱的，是「榮耀歸於神」。然後各個聲部輪流唱出一首德國聖誕歌曲「請聽天使

高聲唱」。樂曲在這裏以複雜的結構進行，作者用對位法把這些聖誕歌曲交織在一起。最後加入

全世界最著名的一首聖誕歌曲「平安夜」。然後童聲合唱和混聲合唱交互唱出拉丁文的定旋律

歌，最後阿門的高潮之後，在管絃樂和風琴的演奏中，全曲復歸神秘的氣氛結束。

紐西蘭的聖誕音樂

有一年，我介紹了一些來自紐西蘭的聖誕歌曲，在一連串大家耳熟能詳的聖誕音樂中，加入

一點比較清新的東西。特別因為這個位在南半球的國家，十二月裏正是初夏的天氣，過耶誕節的

氣氛也就特別不同了，而這些歌又都是紐西蘭的作曲家所譜。

一九六五年，紐西蘭曾經舉辦過一次聖誕歌曲比賽，在得獎的作品裏，像「信息」是一位小

學教師，根據十九世紀的荷蘭聖誕歌曲改編，內容敍述天使加布里耶探望童貞女瑪利亞的故事。

另外有一首歌叫「Pohutukawa 樹」；這是紐西蘭的一種樹，在聖誕季節開花，紐西蘭人相信耶

穌用這種木材蓋他的小屋，也用這種木材做他的木匠工作，最後是用這種木材做了他的十字架；

其他像「東方三賢」、「基督為眾人降生」、「我心是多麼的歡樂，讚美我們天上的主」、「聖

母催眠歌」、「星」、「聖誕鐘聲」等，都唱出了紐西蘭人心中的歡樂！

世界聖誕節之旅

散佈在歐、亞、非、美各洲的十二個國家，有一年聯合提供了聖誕風俗談集錦，雖然它們只是全世界各地慶祝耶穌誕生的各種盛況的一部份，但是卻代表了基督教友和非教友共同對聖誕節的感覺，和對那一份聖誕帶給我們的平安、愛、和希望的珍惜，同時它們也提供世界今日慶祝聖誕節最多彩而生動的一幅情景！

像「烏干達」、「科威特」、「新加坡」、「印尼」、「阿拉斯加」、「加拿大」、「委內瑞拉」、「巴西」、「阿根廷」、「德國」等國家，都提供了不同風味的聖誕即景節目。

聖誕音樂的特色，是充滿歡樂的氣氛，它反映了天使報出普世歡騰的佳音，在歡渡佳節之餘，讓我們記取耶穌降世的真正目的，在和諧寧靜的聖誕音樂中，得到喜悅與啟示。

（民國六十五年十二月）

八、讓音樂帶出愛國力量

不同的時代背景，不同的政治環境，古往今來，我們在藝術作品中，發現其中有許多洋溢着愛國熱情，特別是作曲家們，用不同的手法表現他們的愛國情操，或用音樂讚美政治的安定，像西元一七四八至四九年間，英、法兩國簽訂了和平條約，在倫敦大事慶祝，韓德爾受命寫的慶祝音樂「皇家煙火」；十七世紀「法國歌劇先驅」盧理（一六三二──一六八七）寫了不少音樂，讚美路易十四王朝和專制政治下凡爾賽宮的繁華；貝多芬也用音樂讚美歌頌了民主政治初現的曙光。音樂中更能帶出革命的力量。不論是一首小歌，一段音詩，星星之火，就可燎起革命的火海。

拿「鋼琴詩人」蕭邦做例子，他是一位典型的愛國音樂家，他一生爲國奔走，爲革命呼喚。當時波蘭遭受俄國的壓迫和統治，蕭邦幼年的時候，看到許多不平的事，在心中激起無限的憤怒，他愛鋼琴，但是也更愛他的國家和同胞，爲了替千萬同胞爭取自由，十九歲那年，他到了義

大利，再到維也納，然後到法國的巴黎，他演奏波蘭的曲調，讓歐洲各國加深對波蘭的認識和同情，並爲籌募救國的捐款，舉行演奏會，當波蘭終於因爲無法忍受俄國人的壓迫，爆發了革命，而又不幸失敗後，他在日記上悲痛的記着：「我向着鋼琴痛哭，我恨不得掀動大地，毀滅這個世紀的人類。」然後他寫了有名的「革命練習曲」，在樂曲裏表現復仇的決心，藉以鼓舞波蘭的愛國志士，同時爲了替祖國多賺一些錢，他演奏得更起勁，他沒有看到波蘭革命成功，就因結核病黯然離開了人世，成千上萬的人痛哭這位愛國音樂家的去世。

浪漫派作曲家舒曼曾經說過：

「革命的火花，可以潛匿在一首交響曲的四壁。」

貝多芬曾經根據歌德的偉大戲劇「愛格蒙」，寫了一首序曲。原劇是寫荷蘭人自西班牙人的征服中，掙扎求生的偉大史詩。愛格蒙是一位有理想而軟弱的人民領袖，最後被處死於暴君的狂虐下，因爲這位英雄的死亡，引發起人民的怒火，尼德蘭人終於揭竿而起，戰勝了敵人，奪回了自由。歌德希望有一首名爲「勝利交響曲」的音樂，來強調並發揮不自由，毋寧死的愛國情操，貝多芬的音樂，充滿渴望勝利的感情，正是歌德強調自由的心聲。

音樂中帶出革命力量的另一著名的例子，是西比留斯的「芬蘭頌」。西比留斯年輕的時候，芬蘭正受俄羅斯統治，窮苦而不幸，事實上，有八百年了，芬蘭先受瑞典再受沙皇壓迫。十九世紀末葉，人民沒有言論和集會的自由，芬蘭人民心胸中燃燒着渴望自由的怒火，終於爆發出革命

的火花。在「芬蘭頌」中，西比留斯深刻的抓住了他祖國的精神，洋溢着愛國的熱忱，有悲哀，並不降服，有憤怒，更有鼓舞，有祈禱，有反抗的高潮，有勝利的頌讚。據說芬蘭人聽這首樂曲時，會非常激動，西比留斯音樂中，有芬蘭傳統的藝術，通俗的民歌，芬蘭的傳奇故事，這些芬蘭古老文化的精髓，正是芬蘭人愛國精神的力量。

而在我們中國的歷史上，黃帝戰蚩尤作「渡漳之歌」，使兵士大為感奮，這也是用音樂作為振奮民心士氣工具的最早的例子；後來又有張良、韓信，以「四面楚歌」擊敗項羽；漢朝興起，有「大風歌」；陳之敗亡，有「玉樹後庭花」；可見得音樂藝術的影響力是不小的。

目前我們生活在工業化的社會中，一些靡靡之音，實帶來頹廢的氣息，深深影響民心士氣。藝術既不能脫離人生，我們也不能逃避生活，實在需要積極的音樂，來喚醒沉滯中的心靈，我們需要作曲家，寫作洋溢愛國熱情的作品。

有「芬蘭國寶」之譽的西比留斯，實在是一位幸運的作曲家；二十四歲那年，他到國外留學，在柏林、維也納等地深造，不論在作曲技巧及風格建立上，都有他獨到之處。一八九二年，他回到母校赫爾辛基音樂學院擔任作曲和小提琴教授，並從事作曲活動，成為芬蘭的一位民族音樂作曲家。一八九七年，根據芬蘭國會的決議，贈給他兩千馬克的年俸，有了這筆收入，西比留斯就辭去教職，專門從事作曲和指揮，訪問歐美各國，聲譽遠播全世界。他五十歲生日的時候，芬蘭政府把他的年俸增加到五萬馬克，舉國上下都熱烈的慶祝他的生日，舉行慶祝音樂會，演奏

的作品。六十歲生日的時候，年俸又提高到十萬馬克，芬蘭總統特別頒贈白玫瑰大十字勳章，全國國民也捐獻了二十七萬馬克，替西比留斯祝壽。以後七十歲、八十歲的生日，全國都有盛大的慶典。西比留斯就在全國上下熱情溫暖的擁護下，寫下了各種各類的樂曲，把他祖國的精神，在音樂中具體的表現出來，也提高了他祖國的地位。在交響曲方面，他也是二十世紀初最偉大的一位作曲家。

　總統 蔣公曾說：「音樂能夠影響人的情緒，減少人的疲勞、解除人的痛若、甚至影響人的血壓、脈搏和筋肉的緊張或鬆弛，音樂對於個人的修養是這樣的重要，國家為了民族文化和國民教育，千萬不能稍為忽視。」

　國內的作曲家們，忙於教學，以維持生計，就是有了創作，樂團肯演奏，還要自掏腰包供應樂譜，雖然說「一位作曲家創造一件作品，自然得享有權利。」「作曲家應該直接由作品的演奏來維持生計」，都是合情合理的事，但是今天的作曲家們實在沒有西比留斯幸運，我們應該呼籲各界，贊助並鼓勵作曲家、演奏家，來創造本國的文化資源，當我們的社會充滿了洋溢愛國熱情的作品，不但可以助長政治的安定進步，也可以掀起民心士氣的振奮。

九、永恒偉大的樂章

今年是貝多芬誕辰二百年紀念，全世界的人們都安靜下來一齊演奏他的音樂，來禮讚這位樂壇最偉大的聖徒，確實的，也只有從他心裏流露出的不朽聲音，才足以謳歌這永恒偉大的名字。

「自從我有記憶以來，一說到嚴肅的音樂，無論那一個人腦中喚起的應總是『貝多芬』。當你走進一座音樂廳時，你可以看見大音樂家的名字刻在牆上，在正當中最大，最顯著的地位，通常以金漆塗着的也是他的名字。如果有人策劃一個交響樂的節目，我可以賭十對一，我會變成一個貝多芬節目。現在新古典派的青年作曲家認爲最時髦的是什麼？新貝多芬派！每一個鋼琴獨奏會的核心部份是什麼？一首貝多芬的奏鳴曲。弦樂四重奏的節目呢？那是貝多芬的第一百零幾首。我們在舉行追悼陣亡將士的交響曲演奏會中演奏什麼？英雄交響曲！勝利日我們演奏些什麼？第九交響曲。每一次聯合國的音樂演奏些什麼？第五交響曲。每一所音樂學校考博士學位的口試時考些什麼？把貝多芬九首交響曲的主題彈出來……」

我必得要替一個節期選擇第一、音樂會的節目時，通常人家總要求我選個全部貝多芬的節目。當

這是伯恩斯坦說過的，他是你我都景仰的中視「少年音樂會」節目的主持人，他不是正好說出了我們的心聲嗎？貝多芬眞是有史以來最偉大的作曲家。

記得曾經有一位聽衆在來信中這麼問我：

「我在許多書上看到人們形容貝多芬是一位粗率、暴躁、任性的人，但爲何他的音樂中都表露得那麼崇高、莊嚴、聖潔？」也許您也有同樣的疑問，我是這麼回答他的：

「貝多芬的性格是有各方面的，他是一位威嚴堂皇的英雄，最大的原因，是因爲悲慘的聾疾所帶給他的苦悶。試想，這麼一位音樂上的偉大天才，竟然遭到耳聾這麼殘酷的命運，而他卻克服了命運，成就其英雄的人格。雖然他經常發怒，但是發怒和懺悔常是連在一起，暴怒過後，他立刻變得平靜，有着崇高思想，對藝術純潔而至誠貢獻的貝多芬，又恢復得彬彬有禮了。而作曲家的人格是經常反映在他的音樂中的，所以我們聽到了音樂中他的崇高、莊嚴和聖潔。」

也許您也覺得，柴可夫斯基的音樂比貝多芬似乎容易了解，這是因爲柴可夫斯基的作品容易用文字來說明，每次欣賞都能獲得相同的印象，而貝多芬的作品，常會使欣賞者覺得無從着手，每次聽後，都會發現一些不同的地方，也因此音樂界認爲貝多芬比較偉大了。

也曾有聽衆來信要求我分析一下舒伯特、蕭邦、貝多芬。舒伯特在他短促的三十一年生活中，寫了六百首動人的歌曲，至今人們仍然喜愛演唱，後人稱他是「歌曲之王」；蕭邦將鋼琴的特

性發揮至頂點，他的鋼琴音樂像圖畫、像詩篇，有着深摯、動人的情感，所以有「鋼琴詩人」的雅號；至於貝多芬的偉大，不僅僅在於他是一位音樂家，在他全聾時期創作了最偉大的作品「第九交響曲」，這是由聾子寫出的全世界最偉大的傑作，這眞是超人的產物，只有具備超越人生大苦悶精神的英雄，才能寫出這麼偉大的音樂。如果說莫札特的音樂是感覺的藝術，那麼貝多芬的音樂是靈魂的聲響，由於他如聖人般的無比偉大，所以我們稱他是「樂聖」。

今年剛巧是樂聖貝多芬二百週年的誕辰紀念，世界各地都已熱烈的展開各項活動，以紀念這位樂聖。或許你很願知道有關他的生平，音樂經歷，以及他的作品，那麼現在就讓我告訴您罷！

Ludwig van Beethoven，在德國的波昂，根據波昂教會的紀錄，他是在一七七○年的十二月十七日領洗的，由於當時波昂地方的習慣，小孩子生下來之後，要在第二天，或者第三天才送去教會領洗，因此推測貝多芬的生日，大概是在一七七○年的十二月十五或者十六。貝多芬雖然生在波昂，但是他的祖先卻是從 Flanders 遷移來的，Flanders 包括現在的比利時，荷蘭南部和法國北部。

比較可靠的記載，是從貝多芬的祖父開始的，他祖父的名字，也叫 Ludwig，生於安特衞魯，在一七三三年遷居波昂，在選帝侯宮廷樂團任職，後來到一七六一年，升任爲樂長。貝多芬的父親，是這位老 Ludwig 的幼子，叫作約翰。約翰也在波昂選帝侯宮廷樂團工作，職位是男高音歌手。他經常酗酒，名譽也不太好，因爲對貝多芬抱有功利上的期望，所以敎導的方式，近

乎有點殘酷。從四歲開始，他就一刻不放鬆地逼貝多芬練琴，把貝多芬從睡夢中拖起來，要他一直練習到天亮。到了十二歲那年，貝多芬終於作了宮廷的代理風琴師，十四歲被正式任命為助理風琴師。

貝多芬的第一位作曲老師，是 Christian Gottlob Neefe ，他是一七七九年從萊比錫來的，在選帝侯宮廷擔任風琴師，後來貝多芬擔任代理風琴師，就是代理他的職位。Neefe 是一位成熟的音樂家，也是一位好老師，他教貝多芬和聲學，和巴哈的「平均律曲集」，貝多芬在十二歲那年寫的 Dressler 主題變奏曲，和十三歲那年寫的三首「選帝侯奏鳴曲」，就是 Neefe 教導的成果。

貝多芬在十七歲的時候，曾經離開波昂，到維也納去拜訪莫札特。當時他非常崇拜莫札特，可是據說莫札特卻並不怎麼注意到他，除了欣賞他的即興演奏之外，並沒有想收他作學生的意思。後來因為母親病重，貝多芬就又趕回故鄉波昂，不久他的母親終於去世了。這以後，貝多芬在波昂又待了五年。這五年的日子，可以說是非常艱苦而繁瑣。由於他父親的墮落，終於失去了宮廷樂團的工作，年輕的貝多芬，事實上負起了家長的責任，他不僅要賺錢養活他的兩個弟弟，還得供他父親的揮霍。貝多芬開始在現實生活中，接受人生艱苦的第一課，但是這段艱苦的生活，也鍛鍊成他應付苦難的力量和堅強的意志。

到一七九二年，海頓從倫敦旅行回來，經過波昂，聽了貝多芬的一首清唱劇，非常誇讚這位

青年的才華。海頓的讚美，可以說是貝多芬一生中的第一個轉機，波昂宮廷的 Waldstein 伯爵，因此替貝多芬設法，由宮廷方面負擔學費，把貝多芬再度送到維也納去，從此貝多芬就離開他的故鄉波昂。

貝多芬在波昂時期的作品，大部份是鋼琴曲室內樂和清唱劇，但是這些作品，都還沒有脫離習作的形態，而且都不出 Mannheim 學派的窠臼，所以並不重要。後來雖然也有一部份出版，但是都沒有作品編號。

貝多芬再度到維也納的時候，莫札特已經去世了。所以他想拜莫札特爲師的願望，也就無法實現。同時由於 Waldstein 伯爵的推薦，他就轉投海頓的門下。在海頓第二次到倫敦旅行之前，貝多芬跟他學了一年，所教的課程是以 Johann Joseph Fux 的「作曲階梯」爲基礎，學習敎會調式單純的對位法，和一般的作曲理論。可是海頓的敎學法以及所用的課本，無法滿足貝多芬的要求，因此他瞞着海頓，又找 Albrechtsherger 學對位法和賦格，跟 Salieri 學義大利聲樂，跟 Farster 研究弦樂四重奏曲。

貝多芬離開故鄉波昂，到了當時歐洲的音樂之都維也納之後，過了三年，也就是他廿五歲的時候，就公開演奏自己的鋼琴協奏曲，以鋼琴演奏家的姿態，出現在維也納的音樂界。

中年以後的貝多芬，遭遇到一個音樂家所無法忍受的最大的悲劇，那就是耳病。從一七九八年到一七九九年之間，他開始感覺到聽覺有了毛病，可是他還認爲這是一種暫時性的疾病，開始

他不告訴任何人，一八○○年後，逐漸越來越重，到一八○二年的時候，可以說已經完全成了一個聾子，由於耳病的折磨，和失戀的痛苦，貝多芬曾經一度想自殺，當時他所寫的一封遺書，就是一八○二年十月六日在 Heiligenstadt 寫的，有名的「Heiligenstadt 遺書」。從那個時候起，貝多芬無論在社交上、生活上以及創作方面，都遭遇到很大的障礙。由於這種聽覺上的障礙，貝多芬開始盡量避免跟人們接觸，漸漸的變得孤獨起來。節拍機的發明人 Malzel，曾經替貝多芬設計了一種喇叭形的助聽器，可是從一八一○年以後，他不再用這種助聽器，改用筆談，現在保存在東柏林圖書館的這種筆談的本子有一百三十八冊之多。

隨着耳病的惡化，三十歲以後，貝多芬在每年夏季一開始，到秋天之間，都要離開城市，到維也納郊外或者鄉間去避暑，差不多都在 Heiligenstadt。現在在 Heieigenstade 一帶，還留存着幾間貝多芬住過的房子，以及他散步過的小路，當時貝多芬常常在森林和山谷之間漫步，從大自然中吸取靈感。

貝多芬一生始終未曾結婚，但卻有許多零星的戀愛故事，在音樂家中他的一生最富有戀愛的短篇。但是情緣都不長久，也許因為他的感情過於激烈，很難使人理解，所以貝多芬始終是獨身者。

貝多芬為了生活，不停的作曲，一八二六年年尾，他完成作品一百三十五號弦樂四重奏，但他依然貧困，孤獨又病弱，加上姪兒行為墮落，時時來討他的氣，因此他又多了一累。一八二七

年二月十七日，請醫師行第三次手術後，病勢漸重，延至三月廿六日去世，享年五六歲。

說起貝多芬的作品，差不多包羅了各種類別的音樂，其中在聲樂作品方面，雖然也有「莊嚴彌撒」等許多優秀的樂曲，但是毫無疑問的，貝多芬作曲的重點，是在器樂曲方面，大致歸納起來，可以分爲鋼琴曲、室內樂、管弦樂三大類，鋼琴曲以三十二首奏鳴曲，五大協奏曲以及一切變奏曲爲中心，鋼琴這種樂器，對貝多芬來說，可以說是最親切，有一種屬於他自己的感受，他經常向這件屬於他自己的樂器，赤裸裸的訴說自己，並且試作了各種革新，和鋼琴居同樣重要地鳴曲，等於是他一生的縮影，要研究他藝術發展的經路，那是最切確的材料。

位的，是他的管弦樂作品，它是以九大交響曲和一些序曲爲主，尤其九大交響曲，不僅是貝多芬個人的傑作，在整部音樂史上，它們也構成一座巍峨的金字塔。貝多芬音樂的精髓，可以說都在交響曲，他創作的終極目標是交響曲，由於這種巨大的意念，和他性格的組合之間，所以他的鋼琴方面開拓的境界的擴展，和在鋼琴方面發端的藝術的完成。在室內樂多種的趨向，貝多芬常寫以管樂爲主體的室內樂，以鋼琴和弦樂器組合起來的室內樂，還有一種是只使用弦樂的室內樂。

順着貝多芬藝術發展的路線去聽貝多芬的作品，總覺得他每有一首新作問世，總是推出一個新的境界，在他的音樂中，我們聽不出他耳聾的悲劇。

權威的 Grave 大字典編寫人 Grave 對這一點，有獨到的見解，他說：

「人生在這個較成熟的年齡，又會有長久解脫不了的悲哀，當貝多芬在作曲的時候，他已經

從絕望中解脫出來，不再籠罩在恐懼耳聾的陰影裏，他只聽到他自己內心的高唱。」

有關貝多芬的故事，市面上有各種書籍介紹，像樂友書房出版的「貝多芬的研究」，還有貝多芬的九大交響曲等，在這兒，我只簡略的作一個介紹，同時在今年度的下半年，我預備每個星期二的「作曲家及其作品介紹」時間，有系統的介紹他的代表性作品，相信經過這三十幾個「音樂風」的介紹後，我們會更明白他的偉大在那裏了。

（民國五十九年十二月）

一〇、一個有着高尚流行音樂的時代

一個國家在向人推介它各方面的優良傳統和偉大成就時，文化藝術應是極重要的一項，因為它對人類有着深遠的影響，就像希臘古國的文化到今天還主宰着世人的思想一樣。音樂是文化的一部份，自古對人類感情有着最大最直接的影響，我們拿英國莎士比亞時代，伊麗莎白王朝的音樂作例子，更可以印證社會普遍的音樂修養，必定是一個興盛的時代。

英國的「伊麗莎白時代」，無論在藝術、政治、甚至商業等各方面，都是一個富於創造性的時代，充裕的財富，使那些特權階級有能力把自己沉浸在藝術中，更重要的，是當時被認為受過良好教育的人士，都必須具有音樂修養，會唱，或者會演奏一種樂器。所以伊麗莎白時代的許多靜物繪畫，都是以「樂器」作題材，因為在當時設備完善的家庭，樂器是家庭設備中的一項。

社會普遍的音樂修養，也替新的音樂開拓了廣大的出路，因為在伊麗莎白時代，人們都喜歡

新的音樂，不像現在，大家都只尊重古老的古典音樂。伊麗莎白時代的英國人，喜歡當時最受歡迎的一些作曲家們所寫的新曲新歌。說起來也許有點諷刺，這些伊麗莎白時代的歌曲和舞曲，我們現在都把它們當作古典音樂。實際上在它們的時代，根本無所謂「古典音樂」和「通俗音樂」的界限，而如果有的話，這些我們現在把它們歸類為古典音樂的歌曲和舞曲，也毋寧是當時的流行歌曲。

差不多有幾個世紀的時間，街頭的小販，一直是都市生活中非常活躍的一部份，同時從這些街頭小販的叫賣聲中，也產生了種種聲調，人們只要從叫賣的聲調，就可以知道他叫賣的貨品。到現在，倫敦街頭還可以聽到伊麗莎白時代所留傳下來的賣薰衣草的叫聲。音樂家們曾經用各種方式採用這種叫賣聲，有的只把它作為輪唱的材料，有的只把它舖展成聲樂和器樂混合的幻想曲。

「綠袖」是英國最著名的民謠，流傳到世界各個角落，這就是一五八〇年出版的敍事曲，作者已經不詳。在「溫莎的快樂妻子們」和「第十二夜」這兩齣歌劇裏，它叫做「巴比倫住着一個男人」。我們還可以從「第十二夜」裡，聽到許多當時流行的曲調。在中世紀後期的民謠裡，雖然有很多作者不詳，譜自莎士比亞的戲劇「哈姆雷特」、「羅蜜歐和茱麗葉」、「皆大歡喜」的歌劇中，都可以聽到當時的流行歌。

伊麗莎白時代的英國家庭，差不多都可以演出家庭音樂會，所以有許多牧歌，就註明可以用

古提琴演奏，也可以用人聲演唱。當時有不少牧歌集是獻給伊麗莎白女皇的，包括了從外國流傳到英國的歌曲，其中有許多譯成英文的義大利牧歌。其它像魯特琴和大鍵琴，也曾在十六世紀的英國流行了一個短時期。

一個時代的流行音樂，能有高的格調，也難怪那是一個空前富裕的時代。

（民國六十五年十二月）

二一、紅梅曲

欣賞了陶壽伯先生畫的「一樹獨先天下春」，秀麗飄逸，清幽冷艷的梅花，使我想起了他畫的那幀紅梅，我並沒有見過那幅紅梅的畫，但是，卻讀過因它而來的那首詞「紅梅曲」，也唱過那首因它而來的曲調！

去年夏天環球旅行歸來，路過香港，有機會與野草詞人韋瀚章先生多次見面交談，實是幸事；一向我愛極了詩詞，能與向所仰慕的詞人相熟請敎，人生一樂也。那天，正是女高音辛永秀小姐在香港大會堂舉行獨唱會的前一天，為了能將那首韋瀚章和林聲翕合作所寫的「白雲故鄉」在音樂會中唱得更好，也為了能鬆弛她登臺演唱前的情緒，我們作了淺水灣之行，因為流行了三十多年的「白雲故鄉」，正是韋先生當年感懷多難的祖國在日寇蹂躪之下，在淺水灣頭寫下的。

景物依舊，人事已非，當年懷念的白雲故鄉，曾一度歸還祖國的懷抱，如今，浮在海上的羣山依

舊，山後的故國神州呢！於是，韋先生談起了那闋正交由林聲翕先生譜曲中的「紅梅曲」──寫盡了他懷念故國，光復河山的心意。

民國五十六年三月，我國名畫家兪金石家陶壽伯先生遊古晉，舉行父女畫展，當時韋先生正在古晉，陶先生即席畫了紅梅一幀相贈，韋先生則寫了自度腔「紅梅曲」奉答：

久處南溟，渾忘節序如輪。

畫圖裏，一枝忽報先春。

料舊園窗外，幾經摧折，無限酸辛！

怪道鉛華卸了，香腮點點，不是胭脂，應是啼痕。

祇如今，夢殘故國，銷盡香魂。

何日江南重到，賞橫塘疏影，暗月黃昏？

韋先生幽默和善，極易親近，雖已六六高齡，依然瀟洒如故。他說：

「此曲情緒幽怨，借紅梅發揮懷念故國。腔調怨而不怒，憂而不傷，最後一節，仍懷光復河山之意。」

詞中「料舊園窗外，幾經摧折，無限醉辛」三句，韋先生曾這麼解釋：

「王維雜詩云：『君自故鄉來，應知故鄉事，來日小窗前，寒梅着花未？』借王維問故園梅花事，我寫了這三句，因聯想到大陸正是遭受摧殘的境地！」

梅花原是白色，「鉛華卸了」，就變了紅色，詞中那句「不是胭脂，應是啼痕。」指梅花變了紅色，已是血淚斑斑。為紅梅傷懷，詞中有「祇如今，夢殘故國，銷盡香魂。」作者不勝黍離之悲！

韋先生所寫的最後三句，也是最高潮的意境。「何日江南重到，賞橫塘疏影，暗月黃昏」，就包含了望想中興之意。江南春早，梅花先放，橫塘疏影，暗月黃昏，都是指梅花而言。

在中國藝術歌曲史上，寫了四十年歌詞的瀚章先生，可以說是最讓人推崇的一位詞人了；他的詞可供作曲家譜曲的不下兩百首，對於歌詞的寫作，他一向有幾個主張：

（一）詞句必須長短相間，音節要有起伏，如此才能有高低，抑揚頓挫。

（二）必須協韻，不一定一韻到底，也可轉韻，最好平仄互協。

（三）押韻要吻合詞情，慷慨激昂的詞，用響亮雄壯的韻，憂鬱悲哀的詞，則用沉鬱幽咽的韻。

（四）愛國及歌功頌德的詞，切忌浮誇，詞句避免標語口號，或「啊！喲！嗨！嘿！」等叫囂字眼，懷念鄉土的詞，也不宜長嗟短嘆，傷心落淚，但要不忘光復大陸的意念。

這首紅梅曲，不正是一首沒有口號，但卻動人心弦的愛國歌曲嗎？它更有引人美感的抒情性，我相信像這類的歌詞，對人心的影響是更深刻的。

我曾聽林教授在琴上彈出已在他腦中醞釀的「紅梅曲」主題，那時「紅梅曲」的詞已在他心

中咀嚼多時。就像不久前他和韋先生合作所寫的「黃昏院落」、「春深幾許」一樣,「何處是鄉

關,千山和萬山」,關山萬里,故國情深,對家國的深深懷念。「紅梅曲」引起他內心真切的共

鳴,於是他再次的將他的家國愛,表達在「紅梅曲」中。

這首降A大調,四三拍子,每分鐘七十六拍速度的抒情愛國歌曲,情緒略帶幽怨,一開始是

五小節由中強轉至強音的前奏,漸弱後,以中強的音量唱出「久處南溟,渾忘節序如輪。」翰章

先生,當時久居南洋,沒有四季之分的氣候,最不易使人感受時光的飛逝,而從壽伯先生的一幅

遭摧殘的情景。一直到這兒,林先生以強音唱出這一句後,又立卽轉至輕聲唱:「料

舊園窗外,幾經摧折與無限酸辛。」幾經摧折這句,伴奏部份是四個中強的和絃,襯托出一片慘

「紅梅」中,始見到「一枝忽報先春」。林先生為整首歌曲寫下了伏筆。從「怪道鉛華卸了,香腮點點,不

是胭脂,應是啼痕。」以轉調的手法,引出情緒的變化,因梅花而聯想到國花,再由國花引起末

段懷念故國之情,歌聲由低泣着輕柔的「應是啼痕」,轉至中強的音量,恢復原調,開始唱「祇

如今,夢殘故國,銷盡香魂」,再引至高潮,雄渾的以最強音唱「何日江南重到」,中強音量唱

「賞橫塘疏影」,中弱漸慢轉漸輕聲唱「暗月黃昏」?最後兩句歌詞的伴奏音樂,奏出幾個漸

輕,漸慢的琶音,那夢幻似的音樂,似乎在暗示昔日江南「橫塘疏影、暗月黃昏」的迷人景緻,

再以一個最輕的琶音結束全曲。

這是一首短短的歌,卻蘊藏着多少故國深情?!一幅紅梅的畫,一闋紅梅的詞,唱出這首內涵

一二、時　代

民國六十一年五月九日、十五日兩天，中國廣播公司在臺北市中山堂，盛大的舉行了二場音樂會——第二屆中國藝術歌曲之夜；當全部節目結束時，林聲翕先生應聽衆要求走上舞臺，他先站在麥克風前，說了幾句簡短有力的話：

「一首眞正好的歌曲，必然經得起悠長時日的考驗；時代遺忘不了它們，也掩蓋不了它們，時間將證明它們是不朽的作品。今天在我們所處的環境中，我們更應該認識時代，創造時代。」

然後他堅定的轉身，面向舞臺上二百位臺中幼獅合唱團和中廣合唱團的團員，揚起了他的手，爲全場聽衆指揮唱出秦孝儀先生作詞、他自己作曲的混聲四部合唱曲「時代」，但見他的雙手，他的眼、臉，他的軀體，是那麼熱情的凝注於音樂中，鋼琴伴奏和出自一百張口的聲音，就像是來自同一顆心靈的齊一歌唱，他們時而慷慨激昂的唱出地動山搖、海呼濤嘯的氣概；時而

輕柔沉着的以誠摯動人的和聲，低訴着我們該為時代肩負起的使命。秦先生的呼喚，隨着舞臺右側的幻燈字幕清晰的躍於眼前，臺上是用全生命的熱愛在高唱，臺下是以全心靈的感動起共鳴：

「這是時代的苦難的考驗，

我們要擦乾苦難的眼淚，

迎向勝利。

山的險惡、海的翻騰，

拔地的風雷，薰天的熱火，

令人震悸的鮮血，以至於一切鬼蜮曖昧

絲毫搖撼不了勇者的英氣魄力。

雖然四面受敵，

我們始終仗着民族愛的呼喚激勵。

山的險惡，一步步都是攀上勝利的踏腳石。

海的翻騰，也不能不順從舵師的定力。

風雷，是億萬人的怒號悲泣。

鬼蜮，只當它是一種警惕，

火，會照見憂患苦難在我們面前消失。

血，飽滿地潤色那勇者的手筆，

大書特書着這一代歷史的眞迹。

這是時代的苦難的考驗，

大家正仗着民族愛的呼喚激勵，

擦乾眼淚，打出決定性的勝利！」

秦先生的歌詞，似乎和「音樂風」節目有着難得的緣份，四年前，我在節目中，首次發表了

他和黃友棣先生合作的「思我故鄉」，那是一首懷鄉的抒情歌，緊接着就是那首「白雲詞」，還

是和黃先生合作的；然後就是音樂風去年的二月新歌——黃友棣先生作曲的「大忠大勇」、和去

年的九月新歌——李抱忱先生作曲的「大忠大勇」。「時代」該是秦先生和林聲翕先生合作的第

一首歌。事實上，從「思我故鄉」開始，秦先生的每一首歌詞，不但充滿智慧、哲理，給人啓發

，鼓舞人向上，它更代表着時代的精神。歌詞是一首歌的靈魂，今天我們需要眞正的能代表時代

的歌曲，我們就先需要像秦先生這種代表時代的歌詞——經得起考驗的毅力，不屈服的勇氣、信

念，面對苦難的時代，迎向勝利。

元月份第一次讀到「時代」，就顧它能很快的被譜成曲，在音樂風新歌欣賞時間中介紹出

去，對我們的社會大衆產生一些影響力；每一回在給林聲翕先生的信上，總忘不了問他一句：

「譜曲的進度如何？」我發現他比別的歌花了更多時間去咀嚼消化「時代」的歌詞。他告訴我，

這是一首內容非常生動、豐富的歌，也許對「時代」抱着另眼看待的態度，下筆也就格外愼重。

我知道每當他譜一首歌前，總是把歌詞完全融滙貫通的背得爛熟，變成自己的之後，才由產生的靈感開始去佈局結構，終於在三月十六日，長達七頁，有六十七小節的「時代」完成了，我立刻將它交給了中廣合唱團的指揮林寬先生和臺中幼獅合唱團的指揮蓬靜宸女士，並決定安排在「第二屆中國藝術歌曲之夜」音樂會上半場「創作新歌欣賞」的第一個節目混聲四部合唱中第四首歌演唱，由蓬女士親自指揮演出。

然後，是林先生在信上急切的問我：

「不知時代演唱的效果如何？合唱團員們都還喜歡嗎？秦先生滿意不？因爲我花了不少心血譜這首歌的！」

事實上，秦先生和林先生都該感到安慰，合唱團員們都極喜愛這首歌，可以想見正式演唱時，必定會受到更廣大羣衆的喜愛，而我們的預期不正應驗了嗎？

樂曲一開始是每分鐘七十二拍的慢板速度，A大調，鋼琴彈出兩小節輕而穩的前奏，帶出了一個輕巧的引子，好像告訴我們下面就將開始絲說一個故事，然後是合唱團唱出無伴奏的幾句：

「這是時代的苦難的考驗，我們要擦乾苦難的眼淚，迎向勝利。」這幾句用穩定輕柔的感情唱出，但是四句重覆的「迎向勝利」，一句比一句強，而在最堅定的強聲中結束第四句「迎向勝利」後，鋼琴伴奏立刻彈出快速的樂句，將整個情緒轉換過來，這一段的速度轉成每分鐘一二〇

拍。從「山的險惡」開始到「絲毫搖撼不了勇者的英氣魄力」，有一氣呵成的震撼力；接著的

「雖然四面受敵」，情緒上的轉換，林先生以輕聲代替了原有的強聲，一直到「舵師的定力」，

以輕重強弱的變化帶出高潮；風雷、鬼蜮、火、血，這四個主題，都以延長的拍子或有力的重複

唱出，而將緊跟着的句子襯底唱出，這種安排不但加強了重點，同時更將長的句子出之以快速的

旋律，增加了整個樂句的輕快。第五十一小節開始，又是沉着有力的和聲，一句比一句加強，在

最強聲中唱出「打出決定性的勝利」，琴聲和歌聲同時戛然終止。這種終止的處理法，不太像林

先生一向的手筆，一向他總喜歡在歌聲終止後用伴奏繼續彈出綿延連續的感情，他說：

「因為最後一句的歌詞——打出決定性的勝利，必須當機立斷，毅然決然，因此我就配合着

以三個強有力的和絃結束全曲。」

奉孝儀先生寫的「時代」歌詞，不但有內容，更有深度，林先生以豐富的和聲，多變化的音

色和情緒，快速的旋律，使音樂高低起伏變化而引人。它不但是一首代表時代、振奮民心、鼓舞

士氣的愛國歌曲，更是一首極具欣賞性的藝術歌曲，時間亦將證明它將是首不朽的歌曲。

（民國六十一年十月）

一三、記四屆中國藝術歌曲之夜

「純正的音樂，是深度的藝術，最能啓發人們的靈感與智慧。我深深的明白，大衆傳播在提倡音樂方面所負責任的重大。在我忙碌的生活中，總是時時在想：某一項新的節目內容將會受到聽衆的歡迎；某項新意念的付諸實現，可能爲推廣樂敎多盡一份力；而某類活動的展開，又能使節目多彩多姿，對社會多做一份貢獻，對音樂風氣多生一股影響力……

孔子說：「聞樂之政。」今天我們的社會，不正是「鄭聲亂雅樂」的社會嗎？充斥着歌詞不潔的靡靡之音。但是，我們絕不承認我們的羣衆沒有高尚的喜好，這也並不表示，我們沒有可供陶冶的好音樂，我們需要正確的觀念，我們需要推動的力量！

「整理舊作品・創作新音樂」

為了慶祝中華民國開國六十年，中國廣播公司開始舉辦了第一屆的「中國藝術歌曲之夜」，在「整理舊作品」與「創作新音樂」這兩大原則下，本年五月十七、十八兩晚，我們剛舉行過第四屆盛會：

「詩詞與音樂的結晶，清新而優雅，猶如品一杯上好清茶，恬淡中耐人回味。」

「值此軟綿綿的歌曲，氾濫在各種大眾視聽媒介中的今天，中廣公司如此有計劃的創導正統音樂，意義至為重大。」

「每屆的中國藝術歌曲之夜，都以堂堂之勢，錚錚之音呈現。海內外音樂家們，協力參加而交響共鳴，這種音潮與樂浪，必然擴而散之，產生無盡的漣漪。……」

各界讚譽增強信心

這是社會輿論給我們的好評，給我們的鼓舞，使我們暖心。特別是音樂界朋友們的讚譽，大家一致同意，惟有努力於本國音樂的發揚，才是目前刻不容緩的急務。最使我們感謝的，還是社會廣大愛樂者的支持，因為我們開創了以本國音樂做號召，連續兩場入場券罄銷一空的票房記錄。記得在第一屆時，我們嘗試售票，雖然還有餘票，中山堂是人山人海，第二屆我們一場贈券，一場售票，證明我們有興趣的音樂聽眾；第三屆我們嘗試吸引兩場購票聽眾，賣了九成；這一屆，我們終於又在票房上創下最圓滿的紀錄。

連續四屆的演出，所投下的石子，已激起了波瀾，引起愛樂者一致的共鳴，給了我們極大的信心，「曲高和衆」的目標，已不難達成。

「作爲一個爲演出節目的策劃與主持者，我的大前題是：一項有意義的主題，爲中國音樂史寫下新的一頁，一項新的內容，使社會聽衆耳目一新，產生新風氣，開創新局面。」

新型式表現本國歌曲

第一屆盛會，我們選出了六十年來中國樂壇歌樂史上近三十位作曲家的廿八首代表歌曲，（當然，六十年來的好歌很多，這只是一個開始。）分別由國內聲樂界八位最具聲望的演唱家、演奏家與合唱團聯合演出。事後中央日報副刊的方塊中，漢客先生寫下了：「這是一項值得讚揚的偉大舉措，特別是以管絃樂件奏本國歌曲演唱的型式。」

第一次我們喊出了中國藝術歌曲之夜的名稱，又以管絃樂來件奏，曾經引起了少數音樂界人士的批評，藝術歌曲不是該以鋼琴來件奏嗎？

根據西洋傳統的說法，凡是將一首詩譜成音樂，用獨唱方式演出，用一件或數件樂器來件奏，這種歌就叫藝術歌曲。像舒伯特、舒曼、布拉姆斯等寫作的歌曲。舒曼寫了許多有豐富件奏的藝術歌曲。有些在鋼琴件奏部份，似乎聽出了許多不同樂器件奏的影子。

試想，若是以管絃樂件奏中國的藝術歌曲，不是更能豐富件奏的音色？就像黑白與彩色的區

分，在這個時代人們的欣賞眼光上，彩色不是很引人們嗎？因此，當音樂給予詩詞更美的意境時，當管絃樂的伴奏給中國藝術歌曲染上了更濃的色彩，這種演唱的型式，自然收到更美妙的效果。

完整演出長恨歌

第二屆，我們的主題是「創作新歌」，與「首次完整演出清唱劇長恨歌」。從民國五十九年十月開始，「音樂風」節目開始每月推出三、四首新歌，從其中我們選出了十六首演出，除根據內容、性質來做分類外，並尊重演唱家們的意願，選擇取捨。

「給長恨歌一個完整而動人的新面貌」，這個意念在我腦海中縈迴許久。終於，韋瀚章先生補作了未完成的三段歌詞——第四段「驚破霓裳羽衣曲」，第七段「夜雨聞鈴腸斷聲」，第九段「西宮南內多秋草」，黃自先生的入室弟子林聲翕先生完成了樂曲。這首黃先生四十年前作於上海的未完成作品，在他逝世三十四週年紀念日，終於作了首次完整演出。在藝術的領域中，完成「長恨歌」，這我國第一齣的清唱劇，實有它超越時空的意義和價值，也是黃自藝術生命的伸展。

溶合民歌與舞蹈

第三屆，我們以「中國民歌」為主題，「這些富有強烈民族意識的民間藝術，表現唱者心中的喜怒哀樂，反映出他本身的思想，生活中的愛和奮鬥。從民歌，還使我們了解不同的民族性。」但是，如何賦民歌以新生命，使它既不失原有的精神，又能成為社會的瓊漿玉液？舒伯特的許多藝術歌，都是昇華了的民歌，那麼，以藝術的手法來處理民歌，該不會失去民歌原有的精神。而以民歌素材創作樂曲，在教育和文化上，不但鼓勵了藝術創作，也正是最正確的發揮民歌魅力的方向！第三屆中國藝術歌曲之夜，我們將民間歌曲與舞蹈搬上藝術的舞臺，站在教育的、藝術的、學術的立場，作盛大的演出，為中國音樂步出美麗的遠景。

今日時代新聲

今年舉行的第四屆中國藝術歌曲之夜，我們選出了代表這個時代特色的音樂，以「今日時代新聲」為主題，從音樂藝術的各個角度去選材，它能反映時代，「它是曲高和眾，它有雅緻的詩情，它有新穎的形式，它唱出了這一代中國人的心聲！

清唱劇「河梁話別」，是陳田鶴寫於三十年代的作品，敘說有着高潔靈魂的蘇武，出使匈奴十九年，發揚民族精神，延續國家生命，忍辱受苦，他的精忠可為萬世楷模，藉音樂創作，鼓舞我們，齊一意志，肩負起時代的使命。

為促進海內外學術交流，文化合流的目標，我們經常致力於推介海外中國音樂家的成就，這

一次我們特地邀請了旅港女高音李冰女士首次回國演唱，她甜美的歌聲，相信在場聽眾均難以忘懷。

馬思聰的「熱碧亞之歌」，是他在臺北演出的第一部歌樂作品，敍說着一個在新疆維吾爾族流傳的戀愛故事，劉塞雲女士細膩而深刻的處理，十分感人。

黃友棣的聲樂組曲「愛物天心」，詩的內容集中於我國聖賢名言「上天有好生之德」，因而春雨造福人間，夏雲消炎暑，造化功，秋月賜人間以無窮美麗，冬雪把骯髒的世界漂淨了；韋瀚章以優美的詩句，討論嚴肅的哲理，給人無限啓發，而辛永秀、董蘭芬、陳榮貴、張清郎的演唱，廖年賦、薛耀武、高思文、張寬容、蔡宋秀的樂器輔奏，使這首剛完成的新作品，做了多彩多姿的首演。

政戰學校復興崗合唱團和中廣合唱團的一百二十位團員，在作曲者林聲翕教授的指揮下，唱他的聯篇歌曲「山旅之歌」，從輕快的混聲四部合唱曲「霧社春晴」、清幽柔和的女聲獨唱曲「盧山月夜」、戲劇性而富變化的混聲合唱「昆陽雷雨」、愉快的男聲獨唱曲「見晴牧歌」、輕盈的女聲三部合唱「合歡飛雪」，到深情的混聲合唱「翠峯夕照」止，清新的意境，純眞的情感，靈活的變化，活現了橫貫公路霧社支線的這段風光，也留給人無限回味的美感。

林樂培的「李白夜詩」三首，賴德和的「閒情兩章」，以及許博允的「寒食」，由林懷民和「雲門舞集」的舞者，做「樂」、「詩」、「舞」溶合的表演，令人一新耳目。

任重道遠

第四屆的盛會結束後，我接到了數不清的書信與電話，來自不同角落，不同階層，所有的讚美，是我們精神上最溫暖的鼓舞，所幸我們每一屆的演出，都配合了灌錄唱片，除為永留紀念，對於許多無法參予現場盛會的朋友們，願它發揮的意義是更長久、更廣闊。

在緊接着而來的第五、六、七、八……屆「中國藝術歌曲之夜」來臨之前，我們絕不為已有的小小成果自滿，而已在戰戰兢兢於未來節目的安排與選擇，那就是如何發掘更多夠水準的作品？

惟有選擇演唱者與聽衆皆能起共鳴的作品，才能進一步讓人欣賞與陶醉！

如何創作更多引起共鳴的作品，將作曲者、演奏者、欣賞者聯成一氣？

如何加強作曲、作詞人才的培養，急起直追，始能有推陳出新的節目！

這雖是一項任重道遠的工作，但是藝術的創作裏實孕着新生的喜悅！

（民國六十三年六月）

一四、中國歌謠美極了

由中國廣播公司主辦的第六屆中國藝術歌曲之夜，五月八、九兩晚，在爆滿的聽衆與熱烈的氣氛下，終於第六度圓滿的在中山堂閉幕了！

「中國的歌謠眞是美極了，是我到中國來後最愉快的一晚了！」一位外國朋友在散場時情不自禁的這麼說着。

「今年的演出比去年更進步了！」隨着散場的人潮，這位中國之友隨口答上了腔。

「你去年還來了嗎？」外國朋友國語說得並不流利，把「也」子說成「還」字。

「我是每年必到的常客呢……」中國朋友開始和素昧平生的洋人聊了起來。

這一段簡短的對話，是臺南家專音樂科主任顏廷階教授在音樂會後臺愉快的告訴我們，他還好奇的緊跟着想聽聽他們說些什麼呢！

六年前，當歌詞不潔的靡靡之音充斥着社會的時候，我遵照黎總經理世芬先生的指示，開始致力於如何提供並推廣眞正能陶冶身心的健康歌曲，一方面在我主持的音樂風節目裏，播出每日新歌及中國歌謠，印製歌譜、出版唱片外，同時開始了一年一度的中國藝術歌曲之夜；爲了喚起聽衆的注意，除了流行歌曲之外，我們還有詞曲高雅，意境深遠的藝術歌謠，只要你去接近它，你所得到的感動將是震撼心弦的。六年來，從第一年一場，到第二年的二場，從座無虛席，到走道站滿了人，會場外徘徊着人羣，這個事實告訴我們，聽衆是有欣賞力的，重要的是，我們創作了沒有？我們推介了沒有？

記得我在師大音樂系求學的時候，義大利古典歌曲、德文藝術歌曲、歌劇選曲，是我們主修聲樂同學必修的歌，合唱課也很難唱上一首中文歌，當時只有在聲樂家的獨唱會上，會聽到一組包括四、五首歌的中國歌曲，大衆傳播的工具，也很少介紹以中國歌謠爲主的節目。曾幾何時，就在今年五月上旬，就有金慶雲的中國藝術歌曲獨唱會，和劉塞雲的中國藝術歌展，先第六屆中國藝術歌曲之夜而舉行，同時都是滿場，正如一位熱愛音樂的聽衆在信中告訴我：「聽中國歌謠、使我有種歸根的感覺。」也正如剛自美返國度假的劉本芬女士激動的在電話中告訴我：

「恭禧妳們了，雖然我是學音樂的，在美國聽多了林肯中心的音樂會，沒有想到這場音樂會這麼動人，我好喜歡指揮，喜歡樂隊，也喜歡聲樂家們出色的表演！」

也許歸根的感動，使她給我們加多了感情的分數。另外，外交部請來的許多各國駐華使節，

也誠懇的給了我們暖心的喝采！其中包括對中華音樂文化的欣賞吧！

臺灣電視公司曾經有過一個節目「你喜愛的歌」，可惜壽命不長就停了，我一直覺得太可惜，因為「你喜愛的歌」應該是受你我喜愛的，就應該好好的生存下去。這次的音樂會，以「你喜愛的歌」做演出主題，就是希望再一次大聲疾呼，除了流行歌曲之外，請來聽聽會令你喜愛的藝術歌謠。

我翻遍了所有資料，為聲樂界的幾位新秀，選了六首重唱曲；黃自和盧前合寫的二重唱「本事」，表面上那麼樣的快樂，自然又簡單的說着往事，有一回並肩坐在桃樹下，風在林梢鳥在叫，不知怎麼睡着了，夢裏花兒落多了！盧先生若還在，我倒很想問問他，是慨嘆人生如夢而以人生的「本事」來命名，那麼這段「本事」不是還含着深意嗎？黃自和韋瀚章合譜的「採蓮謠」，是全部押ㄠ韻的短詩，寫景、寫意都極其純樸、生動，「船行快，歌聲高，採得蓮花樂陶陶」，多令人嚮往的境界！韋先生在用字遣句上，長短句、疊詞、疊句都是白話文，卻極富音樂性，郭芝苑的「紅薔薇」和黃友棣的「杜鵑花」，都是借花抒情，前者感傷，「枝枝葉葉盡含淚，問你傷心是為誰。」後者倩皮輕快，旋律更是家喻戶曉了！在民歌裏，幾乎每一個中國人都會唱的「在那遙遠的地方」，我在高中時就愛上了它：雖然我們相一共只有四句，反覆五次，把那位好姑娘唱得迷人極了。我特地安排了男聲二重唱來傾訴，至於李抱忱和方殷合寫的「誓約之歌」，都要輕輕的呼喚着彼此的名字，纏綿的回憶前情，愉隔着萬山重重！雖然我們不知在那天重逢！

快的走向愛情，不屈的為幸福力爭，洋溢着年輕的熱情和生命力，男女二重唱的歌聲悅耳而感人！幾位新秀朋友都是富有潛力，剛舉行過獨唱會的向多芬，歌聲自然又明亮舒暢；呂麗莉臺風穩健，音色淳厚，音量大；陸蘋是難得的女低音人材，歐秀雄有着令人喜愛的男高音色，而陳榮貴天生一副雄渾的男中低音嗓子；他們需要的是更多的琢磨，就能表現得成熟而有深度了。

在中國豐碩的文學領域裏，有着完美的故事題材，悲壯的詩歌詞曲，眞是取之不盡，用之不竭。在師大音樂系任教了十多年的花腔女高音陳明律，就唱了四首譜自古詩到現代詩的歌；青主譜了蘇軾的「大江東去」，原是一首須關西大漢抱銅琵鐵板唱的歌，只因曲子幾次轉調，有着表現不同心境的變化，許多人愛唱，對陳明律稍嫌吃重了些；倒是黃自和廖輔叔為學校教材寫的「西風的話」，她唱得抒情而細膩；趙元任和胡適合寫的「上山」，從開始爬山，到登上山頂看日出，其間樹樁扯破了衫袖，荊棘刺傷了雙手，終於打開線路，在長滿野花的老樹下睡了一覺……

胡適的白話詩沒有整齊的格律，趙元任的曲，很有創造性的把語言旋律與音樂旋律配合得十分貼切，就因為整首曲子在速度上自由了些，唱者與樂隊的配合就更吃力了；余光中的「葉麗羅」，許德舉譜成了花腔女高音的曲子，是陳明律最拿手的，雖然也許因為在音色、音量的表現上，重柔和細膩，配上樂隊，聲音就傳不遠了，但是錄音的效果，彌補了這個缺點，當然音量嫌小的另一因素，是因為中山堂的音響問題了！

對於中國歌曲唱法問題的探討，許多聲樂家也開始注意了，男低音張清郎，因為音域寬廣，

在歌曲的表現上是方便多了，他曾嘗試研究地方戲曲的聲腔，加入更濃的中國風味。這次他唱李抱忱和方殷的「旅人的心」，是朗誦風唱出；趙元任和劉半農合譜的「茶花女中飲酒歌」，幽默又豪放；以閩南語唱臺灣民謠「牛犁歌」，則味道十足，若是在咬字上能再清晰些，會更動人！

歌唱家除了具備一副好嗓子，最要緊的莫過於內在的修養，對詞曲的深入了解，再就是選對了適合自己的歌去唱。對男高音楊兆禎來說，他後天的修養超過先天的條件，他以客家話唱「山歌仔」，閩南話唱「杯底不可飼金魚」，遠勝於他唱趙元任和劉半農的「教我如何不想他」，這幾首「你喜愛的歌」，通俗到許多流行歌星都愛唱，若是做一比較，你會發現不同的趣味，與感人深度的有別了！

女高音辛永秀和來自香港的費明儀，由於演唱經驗的豐富，一上臺就表現了大將之風，她們同樣的叫座，同樣的受歡迎，在歌唱的藝術上，卻從不同的角度取勝。

辛永秀具備了天賦的美聲，她有清晰的發聲，正確的口型，最令人欣賞的，是高音域的寬廣自然，明亮堅實，還有就是優美的臺風了。人人會唱的中國民歌「茉莉花」，一經她唱出，怎麼出落得如此高雅美麗?!林聲翕和韋瀚章合作的「白雲故鄉」，辛永秀是下過特殊功夫的，我們曾經一起和兩位作家同赴香港淺水灣頭，感受「海風翻起白浪，浪花潑濕衣裳」的境界，辛永秀再唱時，總是絲絲扣人心弦；她唱蔡繼琨和林天蘭的「秋令」，在作曲家親自指揮下，這首富中國風味的小調曲子，雖說是三十年來首次在國內演唱，初聽就讓人喜愛，往事凋零嗎？來日光明

嗎？歌聲告訴我們，不須申訴，因不容回顧！青主和李之儀的「我住長江頭」，真是好曲加好詞，紅花綠葉配了。「我住長江頭，君住長江尾，日日思君不見君，共飲長江水」，伴奏裏潺潺的流水聲，連綿不斷，牽出纏綿的相思意！

第一次在香港大會堂，聽費明儀唱中國藝術歌曲，才發現除了拿手的中國民謠，她居然把幾首份量很重的中國藝術歌唱得那麼活，她的成功，是由於她總是對歌詞的內容與樂句的配合，作最深入透徹的了解與分析，確定了歌曲的性格，再決定用何種音色去表達。江定仙和黃堯謨的「歲月悠悠」，她以幽怨的音色唱這首傷感的歌：「歲月悠悠，舊情不可留，憶去年今日，送你上歸舟，江風拂楊柳，一日不見如三秋。」帶出傷感的美；黃友棣譜自鍾梅音的「遺忘」，雖然是戲劇性的寫出想遺忘一段愛情的矛盾，她卻極為平和，毫不誇張的，慢慢的唱起，走至追尋的境界，再達高潮：「……隔岸的野火在燒，冷風裏樹枝在搖，我終夜躑躅堤上，只爲追尋遺忘，……若我不能遺忘，這纖小軀體，又怎載得起如許沉重憂傷？……」她果然極有韻味的表達了這首歌；陝北民謠「綉荷包」，甘肅民謠「颳地風」，前者多情幽雅，後者輕快俏皮，她把握住了不同的地方性與曲趣，以萬千的儀態，唱出了如雷的掌聲與一致的喝采！

許多聽眾在聽了由臺大與中廣聯合合唱團唱出的蓬勃歌聲後，情不自禁的交相誇讚大漢天聲感人之深，因爲我們民族的歌手們，唱出的是中國悠久的固有文化和民族特質！也許戴金泉指揮的臺大合唱團與林寬指揮的中廣合唱團對同樣的曲子會有不同的處理，一百多位合唱團員們，卻

極快的適應了總指揮蔡繼琨的處理，用心的唱出他們對四首歌曲的感情，黃友棣的「偉大的母親」，適逢在母親節唱出爲人子女者對天下母親的頌揚；林聲翕作曲，徐訏寫詞的「你的夢」是蘊含人生哲意的輕吟；黃友棣譜自李頎詞的「聽董大彈胡笳弄」，是發人思古幽情的合誦，特別是臺大同學以平劇唱腔來朗誦：「蔡女昔造胡笳聲，一彈一十有八拍。」眞實而親切的告訴我們中國風格音樂的另一面貌；岳飛的「滿江紅」，是最後一首曲子，在全場聽衆熱烈的歡呼下，合唱團再唱了一遍這壯烈的民族歌聲，作家子敏在大作「聽一晚上中國歌」裏說：「讓現代的年輕人，不忘他們有一個待從頭收拾的舊山河是特別有意義的」，不是嗎？

若說第六屆中國藝術歌曲之夜裏的「你喜愛的歌」，使近五千位聽衆寵愛、難忘，演出最辛苦的功臣，該是樂團指揮蔡繼琨了，因爲他指揮伴奏了近三十首歌，給中國藝術歌曲染上更濃的色彩，收到更美的效果。從籌備福建音專，籌辦臺灣省交響樂團，到受聘爲馬尼拉演奏交響樂團音樂指導及永久指揮，從事音樂工作數十年，這位旅菲名指揮家頭一次指揮全爲伴奏的音樂會。

魁梧的身材，炯炯的眼神，令人信服的威嚴，在將近兩小時的音樂飛揚中，六十多歲的蔡教授，始終精神煥發的領導樂團緊隨着不同個性的演唱者，擔任這吃力的工作。儘管練習時間不夠，樂團團員們一上了演出臺就全神貫注，當蔡教授的指揮棒揮動時，全場聽衆屏神凝息，再以鼓掌喝采給以最大的鼓勵。難怪當中廣公司的調頻廣播網和第一廣播網，轉播音樂會實況後，要求重播的電話與信件，源源不斷而來！

在所有報章雜誌的一致好評中，也有某報的記者，寫下了唯一極為苛刻而不公正的報導，這

使我想起了今天我們需要什麼樣的批評？

樂評的標準和風格，必須通過各人的修養，以誠懇的態度，謙和的風度，導出高尚的藝術趣

味；我們自然不能以聽美國大都會歌劇院的演唱水準，來評這兒的一般演唱音樂會，況且音樂會

的演出形式，也不是必定固守着歐洲某一朝代的形式，而可以配合着不同的社會環境，爲不同的

主題做不同的安排，主要的是達成演出的宗旨更爲實際些！因此，音樂文學的寫作，最好具備音

樂修養，對音樂內容有敏銳的感覺，憑着良知眞誠的去寫，才更能促進音樂風氣的普及，音樂水

準的提高！

（民國六十五年六月）

一五、親切的中國交響樂演奏會

臺北市立交響樂團與教師合唱團，為響應臺北市各界聯合服務，一月十九日在中山堂，舉行了一場義演音樂會。除了響應聯合服務這項慈善義舉外，它最大的特色，是由我國名音樂家林聲翁，指揮演出他早期與近期創作的交響樂作品。在一般的交響樂團演奏會中，演出本國作曲家交響樂作品的份量，在比例上佔了五分之四（除了一首貝多芬第八交響曲），可說是絕無僅有的了，更何況它是由作曲者親自指揮他本人的作品，自然更得心應手。

翻開近六十年來的中國音樂史，幾乎可說是一部中國歌樂史，因為我們的音樂創作，絕大部份是聲樂作品。時常聽到關心中國音樂的朋友們問起，怎麼很少聽說中國有國際知名的交響樂作品？也難得聽說有中國交響樂作品的演出？事實上，從林聲翁的「西藏風光」、馬思聰的「山林之歌」、許常惠的「嫦娥奔月」，到周文中的「花落知多少」，是偶爾被演奏的外，一些前衛派

的音樂作品，多半首次演出後，就不再與聽眾見面，也很難留下印象；因此，在我們急需向中國

的管絃樂世界邁進的當兒，林聲翁的創作與指揮，臺北市立交響樂團與教師合唱團的演奏與演

唱，令人喝采。

「海」、「帆」、「港」交響詩，是在民國三十一年至三十二年間，中國抗戰最艱苦時期的

創作記錄。當時廿九歲的林教授，正任教育部中華交響樂團的指揮，並執教於國立音樂院。山居

重慶，格外懷念幼時在香港，那碧波萬頃、帆影片片的大海景色，於是在桐油燈下，譜下了這三

首交響詩。民國三十三年五月十五日在重慶親自指揮由中華交響樂團首演，復員後，並曾在南

京、上海、廣州等地演出。去秋過港，曾在林教授府上，見他忙着抄正這些用石版油印、粗糙灰

黃，塵封了近三十年的曲譜。騰正三百多頁的總譜，是爲演出忙碌的第一步工作。再經過抄分譜

與排練，三個月後，「壯麗的海洋」與「水平線上的帆影」終於第一次和臺北的聽眾見面。

「任流光的荏苒，它從不變得憔悴；任世俗的滄桑，它永有着無窮的變幻。」海，這個古老

的題目，就像永恆的「愛」，永遠新鮮的被人歌頌。雷姆斯基、考薩可夫的「海與星巴德的船」；

杜比西的交響詩「海」，在音樂家的靈感中，芬芳的海上，綺麗的風光，起落的浪潮發出優雅的

節奏，波濤的嬉戲、風與海的對話，音樂所描繪出來的海，美得醉人。但是，在林聲翁的筆

下，壯麗的海洋給我們的感受越加親切。三段主題旋律，以三種調式，以及中國傳統音樂的輪轉

拔法撰譜，開始的引子帶出海潮與浪花，第一主題由絃樂奏出一片無限遼闊的海洋，第二主題，

描繪狂風巨浪翻騰而來的壯烈，第三主題是安詳與寧靜的海，壯麗的海洋上，落日餘暉及映出金鱗片片。這是一首動的音詩與富變化的音畫，抒情而又羅曼蒂克的旋律，孕育着無限懷念的感情。

在「水平線上的帆影」中，林聲翕將「壯麗的海洋」中的主題「動機」例置，成爲帆船搖曳前進的情景，這一音型貫穿全曲，不時在各個聲部出現。延綿而又遙遠的第一主題，就像在海天交界又一望無垠的水平線上有輕舟一葉，風順帆飽的破浪前進；中段絃樂奏出的輕盈跳動的旋律，表現出帆船隨風飄盪自由自在的姿態；第三主題先由長笛吹出，再由絃樂在吟哦中，奏出乘長風破萬里浪的情調。「水平線上的帆影」，又是令人愉悅的一幅音畫。

以高雅的教養和廣博的學識作基礎，林聲翕熱情，幻想以及懷念的感情帶進交響樂的世界中，無論樂曲內容的描述，以及氣氛的烘託，都給人明確的感受，特別是以中國人的思維，用交響樂來表現詩畫的意境，既有古典詩詞的意境和美，又有中國山水畫的單純和清新，於是這兩篇易懂的交響詩篇，讓難得一聞中國交響樂作品的聽衆，陶醉在滿是中國風味的馨香中。

「愛丁堡廣場」是民國五十八年應香港電臺的邀約而作。黃昏時分，香港天星碼頭附近的愛丁堡廣場，來往穿梭着渡海的人羣，汽笛聲、車聲、鐘聲，交織成一個音網。霓虹燈管，閃爍的星光，伴和着柔和的海風。林敎授以五聲調式，寫下了廣場的印跡和動態，整首樂曲充滿親切，詼諧而幽默的趣味！去年九月間，曾由山田一雄指揮京都交響樂團在第二屆亞洲作曲家聯盟大會

的紀念音樂會上演出。山田一雄在接受我的訪問時，曾說「愛丁堡廣場」是一首十分樸實純眞的

曲子，作曲者的技巧極爲成熟，它動人得似乎完全是用心寫出來的。

「山旅之歌」是民國六十二年根據黃瑩的詩譜成的聯篇歌曲，從「霧社春晴」、「盧山月

夜」、「昆陽雷雨」、「見晴牧歌」、「合歡飛雪」到「翠峯夕照」，林教授以內省而具時代性

的情感，用大小調和調式的手法，寫出民族的色彩和風格。從去年五月在中國廣播公司第四屆中

國藝術歌曲之夜中首次演出後，由於主題正確並富有健康的意識，不斷的在東南亞各地被演唱，

這次由臺北市交響樂團任管絃樂伴奏的首演，那豐富的音色，使原來的水墨畫趣味，一轉而爲耀

眼的水彩畫，它歌頌大自然，也歌頌祖國河山的壯麗，這首人人喜愛，不可多得的聯篇歌曲，相

信隨着時日的流轉將流傳更廣更久遠。

創作是藝術的新生命，沒有新的創作，藝術是無法延續的，將新作品獻給當代的聽衆，也是

從事創作者不可推卸的責任，從十九日的音樂會中，我們見到了林聲翕各個時期風格的轉變，對

中國音樂傳統的繼承，和探求新發展的嘗試和努力。他曾說：

「傳統是從羣衆而來，離傳統太遠，離羣衆就更遠。現代化是必需的，但是現代化的意思

是：今日的技術，今日的生活方式與精神生活的融合，並非抄襲了技術表面就可做到。」

經過長時間的構思、推敲、琢磨、整理，才有了美好的創作，但若無此次臺北市立交響樂團

與教師合唱團的演出，聽衆依然無耳福欣賞這三十年前的中國管絃樂作品。目前由於沒有一個完

全職業化的樂團，我們的作曲家，還沒有福氣由一流水準的樂團做較爲理想的演奏。但此次市立交響樂團與教師合唱團在不斷進步中，已有了極爲可喜的演出，林聲翕背下了整場的音樂，瀟灑自如，身手靈活的指揮這羣青年朋友共溶於音樂中，帶給欣賞者極大的美感。交響樂團的擴充與社會經濟成正比，交響樂團的水準與教育發展成正比，經濟問題解決了，水準提高了，我們還要一羣能接受藝術的大衆，有一羣人鼓勵欣賞交響樂演奏，有一種鼓勵音樂家成就的風氣，那麼，我們將可欣賞到更多令人感動，難忘的中國交響樂演奏會了。

（民國六十四年一月）

一六、寫在辛永秀獨唱會前

認識辛永秀小姐，不覺已是二年，從工作上的接觸，逐漸成為無話不談的好朋友，我深深的明白，為何她能擁有今天的成就。

音樂藝術是一條無限艱辛的道途，需要恆久不懈的努力，不論你有多高的天賦，只有以更長的時間和更多的努力才能趨向成熟，也只有真正的成熟，才能表現出音樂的美感和深度。二年來，從她榮獲日本國際「蝴蝶夫人」歌劇演唱比賽第五名的榮譽後，從音樂會中，從平時的錄音演唱中，從我們的談話裏，我多麼欣慰的發現。她的勇往直前的努力，使她歌唱藝術的境界，更上一層了。

我們第一次合作，是她在林聲翕教授指揮下，唱黃友棣的美哉臺灣，那次大概是她初次真正唱一首中國歌。老實說，她的中文歌曲，過去每一次在她音樂會的節目單裏，大概都是列於點綴

地位。她能更精彩的表現她在歌劇造詣和藝術歌曲方面的才華，但是，對於中文歌曲的咬字與情感處理，也許是她從沒有機會細研過，倒是平淡得很，但是，第一次唱「美哉臺灣」，她專注的向林教授請教如何處理不同層次中的不同情感表現，和我研討每一個字的正確發音，她一遍遍的練着我從未發現她能如此唱活一首中文歌，一直到現在，我沒有發現誰的「美哉臺灣」唱得比她更生動。

還記得去年暑假，她在香港大會堂的「中國藝術歌之夜」中客串演唱幾首本國藝術歌曲，和她同臺演唱的都是香港音樂界的名歌唱家，我驕傲的發現，正確的發聲，不但帶給她宏亮的音色與清晰的吐字，更使她自如的將自己整個投入音樂中，唱活了詞中的溫綿歡樂、淒涼哀怨與悲壯，她細膩動人的處理，眞令人讚嘆，加上她演唱歌劇的舞臺經驗，使她的臺風看來優美而自然。那晚，香港聽衆給她熱情掌聲與歡呼，我眞正深深的爲她的成就驕傲，更何況她唱的是原以爲最無經驗的中國歌，這就是她的謙虛、努力與聰慧，帶給她的耕耘成績。

我們第一次合作的電視節目，是中視的「音樂世界」，她表演了歌劇「蝴蝶夫人」與「波西米亞人」的三段。她是那麼駕輕就熟的表演着，事後，我才曉得她原非一個擅長表演的人，她卻能將自己溶入音樂裏，化成劇中人，那一次，由於她的成功，我收到更多觀衆的讚美信件。

一位歌唱家，不僅僅要讓別人來享受她的藝術成就，最關心的莫過於自己陶醉在歌唱的快樂裏，我曾見過不少歌唱家，因爲怯場或是缺少自信心，每當演出時，總讓緊張控制自己，以致於

不能鬆懈的表演，而使成績打了折扣。我卻從未發現辛永秀有這種情形，不僅僅在舞臺上，就是

在錄音室裏，那一次她不是從容不迫的，只將情緒培養好，然後瀟洒的唱起來，還記得有一次我

們約好了時間錄音，到時候她難得的遲到了，二十分鐘後她趕來了，原來吃中飯時不小心讓魚骨

刺入喉頭，剛到醫生那兒取出，還流了不少血，在這種情形下，我想該休息一次了吧！，那想到

她依舊毫不為意的唱了。她能控制自己的樂器，而不讓自己樂器控制自己，因此她能更與音器結

成一體，讓別人得到快樂，自己更是無條件的溶入其中！。

我們同時認為，對這一代的中國音樂，肩負着推廣的使命，因此，我熱心於新作品的介紹，

她更是最好的演譯者，她從不挑剔那些作品也許不是名作家的歌，那首歌也許表現不了她高深的

修養和技巧，只記取着一位演唱家的責任，要作為作曲者與聽眾之間的橋樑。

民國五十九年十二月，在教育部文化局與日本駐華大使館的贊助下，中華民國音樂學會主辦

了一場中日親善聯合音樂會，我聽到了她與日本男中音歌唱家田島好一的二重唱，她們紅花綠葉

的搭配，使人難忘。這一次，她們再度的合作，給我們歌唱藝術中另一角度的美。值得一提的

是，這次擔任鋼琴伴奏的中村洋子小姐，亦即辛永秀在「蝴蝶夫人」國際歌唱比賽中的伴奏，當

年她們曾相約來日的合作，今天，我們何其愉快的能成為聽眾！。

像是一朵含苞蓓蕾，辛永秀擁有無限潛力，讓我們期待着她早日盛開，並祝音樂會成功。

一七、音樂風十年

時間像風，也像流水，匆匆地，每晚伴着「音樂風」，不覺已是十個年頭！去年，當「音樂與我」一書出版時，我曾在自序裡寫下：

「……從事了九年大眾傳播音樂推廣工作，從廣播、電視音樂節目的製作、主持，到社會音樂活動的參與，在這段工作、學習、修養、領悟的日子中，我始終對有音樂的工作和生活，懷着狂熱的豪情。拜識許多音樂界的前輩，聆沐教言良多；結交不少樂友，彼此切磋琢磨，互資進益……。」

奔完了這一段生命的路程，這多彩多姿的十年，如果說我曾爲「音樂風」聽眾做了些什麼（感謝文化局和新聞局，曾分別頒給節目和我六次金鐘獎），不如說「音樂風」給我的更多——在所有藝術的天地中，音樂的美最感人，當你無條件的將自己溶入音樂中，遨遊在渾然忘我

的音樂天地裡，進入音樂更崇高的領域中，那種滿足和快樂，正是豐富了生活的情趣！物質文明一天天控制人類的生活，而我，不論錄製節目，或是夜晚扭開收音機，享受讓音樂陪伴的氣氛，於是現實生活的陰影，都消散在音樂的美感裡了！何況「音樂風」帶給我一群知音，使生活充滿友情帶來的甜蜜和溫馨。

我喜歡讀聽衆來信，雖然不一定有時間每一封都親自回覆，它們卻使我心靈充實，那些情誼，使我深信眞理永存，每次就算是在極忙碌中讀它，也會有淡淡的激動，如今，更沉浸在許多快樂的回憶裡。

在與聽衆接觸的十年間，我發現有那麼多知音朋友，對音樂有熱切的渴求與需要，有時，他們以記筆記的速度記下我對音樂的解說；在最初幾年，更有住宿舍的同學，扭開六架電晶體收音機，爲的是要帶來更好的立體效果；我們共同研討，能爲音樂多做些什麼，使社會充滿一片祥和之氣；在生命中，如何與音樂結成好友？還記得那封充滿動人心聲的來信，他說：他在音樂中迷失，在迷失的餘音裡，寫下了眞誠的心語——

「憂鬱，煩惱的解脫——忘我返璞歸眞與音樂同在。

指觸的白、黑鍵，

跳出縹渺裡的翱翔。

波蘭舞曲裡訣別，

林間鐘聲的悠揚，

情感與自然在音符裡隱藏！

——由作曲家

——由演奏家

從十指尖流出！

沁入詩中詩意！

贈給引我於音樂中的人！

有陽光就有溫暖，有春天就有新綠，有種子就有萌芽，如果你快樂的去迎接每一個日子，在管絃的精彩鳴奏中，生命將逐漸步向成熟！舊時的歌，勾起舊時的回憶，還記得「音樂猜謎」的生動引人，「以樂會友」的親切交往，「音響世界」的新穎迷人，「現場演奏」的共聚一堂，「心橋」的播出，使我們能踏出音樂的範疇，泛談人生的多方面：讀書、旅行、看雲、看山、觀海……這每週一次的心聲交換，贏得了不少樂友的共鳴！

服務，貢獻，創造，不就是快樂的泉源？

我國古代的音樂思想，認為音樂充滿了深厚的教育力量；孔子認為：音樂不獨可以陶冶人的性靈，還能轉移社會風氣；柏拉圖在「理想國」一書中說：音樂是培育道德的重要方法。在自然

界中，「風」能使植物搖曳生姿，使綠波粼粼縈迴，使多彩多姿的世界，增加萬千氣象；在「音樂風」邁向第十一年的今天，我依然滿懷希望，願奉獻身心超越自己，更願音樂的風，吹開音樂園地的花果，使人們在純正的樂聲中，帶來歡樂、平和、及心靈的滿足，也期望這個節目能不斷在社會上掀起新的音樂風氣。

（民國六十五年四月）

貳、海外音樂隨筆

一八、雪梨歌劇院

久已嚮往雪梨歌劇院的壯觀，八月下旬，出席了聯合國教科文組織菲律賓委員會所屬國家音樂協會主辦的第四屆亞洲音樂會議後，我從盛夏的馬尼拉飛往初春的雪梨。

是因為嚴冬剛走、春來了，樹在抽芽，花在展瓣，小鳥在呢喃喧噪，一片生機，而我正跳出千篇一律的生活圈子，投身於俗慮盡消的旅行中，更覺陽光如此明亮！空氣如此清香！天空如此遼闊！若有人問我：「你還留戀雪梨什麼？」那是它充滿了藝術情調的高雅生活情趣！

雪梨是澳洲最大的城市和港口，也是新南威爾斯州的首府，這個揉合了悠久歷史和進步，又洋溢着熱情和歡樂的城市，到處是歷史性的建設，政府大廈、圖書館、教堂、博物館和海邊大廈

是澳洲早期的建築物。擁有三百萬人口的雪梨，有三十多處海灘，只要搭上市區內任何一路公車，它將輕易的將你帶往海邊。海港大橋和屹立於岸邊的歌劇院，是雪梨港景色最引人的部份，當我在觀光節目表上圈點時，第一個就挑上了雪梨歌劇院和雪梨港海上遊覽，從水中隨着遊艇由各個不同的角度欣賞罷了壯觀又堂皇的雪梨橋和歌劇院的遠景，我興奮的登岸拜訪憧憬已久的雪梨歌劇院。

五年前我曾造訪紐約的林肯表演藝術中心和華盛頓的甘迺迪中心，若說林肯中心是莊嚴肅穆，甘迺迪中心是高雅富貴，則雪梨歌劇院有着空靈俊逸的氣質。引人注目的雪梨歌劇院，屋瓦的造型用帆船的帆布做張風的姿態，正可消除龐大水泥建築的障眼部份，將屋頂外形與帆船外形相比，它恰好抓住了海邊的雪梨城特有的色彩，也使雪梨成為更吸引人的城市。說起籌備了二十年的這個豪華建築物，是由澳洲政府公開向國際間徵求設計，而由丹麥設計師烏德松（John Utzon）獲選，如今雪梨歌劇院已經取代了無尾熊和袋鼠，成為澳洲的新標誌。

我們一夥十幾位遊客，隨着歌劇院安排的導遊小姐，一邊聽着她仔細的說明，一面踏向歌劇院內部的每一個角落，對着這美輪美奐的新穎建築做一番巡禮：二七○○個座位的音樂廳，正為當晚的演出排練，我們正好從最遠的座區，居高聆賞，同時更可一覽這所用作交響樂、室內樂、各類獨奏會和大眾音樂會的豪華大廳，為了能夠兼顧多目標的用途，音樂廳有着最現代化的一切裝備，既可供日間開會之用，更是夜間演出的最佳場所；一五五○個座位的歌劇院，是專為演出

歌劇、芭蕾及大型製作的戲劇之用，澳洲設計家 John Coburn 所設計的「太陽之幕」，以澳洲羊毛編織成，從舞臺上垂下，金黃色調深淺有緻的勾畫出別緻的太陽圖案，成爲歌劇院最大的特色；專爲戲劇、小型歌劇和芭蕾演出之用的戲劇廳，共有五五〇個座位，廳前垂下最現代化藝術設計的「月之幕」，寶藍色調散發出無限詩意，和太陽之幕正好成了對比；四二〇個座位的音樂室，是專門演出室內樂及獨奏會，也可放映影片，四週牆上完全是木板，所有這四個大廳都有各自所屬的酒吧、休息室和廻廊，無論是地氈的色彩，牆上的裝飾畫，也都有着新穎的設計；其他還有錄音間、展覽廳、兩個餐廳、六個戲院酒吧、六間排演室、六十個化裝室、一個大演員休息室、和一個種了橄欖樹可以俯瞰海港的平臺。當我從一個廳步向另一個廳，穿過一個休息室步向另一個廻廊，張風的帆布下，透明玻璃的外牆外，巍峨的雪梨橋正在夕陽下屹立着；屋內的雪梨歌劇院，每一寸皆以精心的現代藝術眼光設計，它提供了嶄新的技術，打破了傳統的建築，爲愛樂者樹立了新的榜樣，在人類的文明史上更有着不凡的意義！除了設計的新穎外，最重要的是它還代表着一個活躍的新思想！每一所死的空間，都開展着活的教育和藝術性的節目，不斷推進着表演藝術的成長，那一份份節目指南上，刊載着整季豐富的節目內容，參觀完畢，當遊覽車正好要駛向雪梨的 Argyle 藝術中心和寶石區，我興奮的發現歌劇院當晚上演的正是比才的歌劇「卡門」，也顧不得票房只剩了十七‧五元澳幣(合美金二二一‧五元)的入場券，毫不考慮的買了票，我不僅要走進雪梨歌劇院，我眞正渴盼的，是走進雪梨歌劇院的音樂裡。

（民國六十五年九月）

「卡門」在巴黎喜歌劇院首演時，曾被諷刺為劇本道德低落，聽衆反應冷淡，幸而接連上演之後

逐漸被欣賞，就在公演三十三次後，比才因心臟病逝世，僅年三十七歲！對於法國作家梅里美

（P. Merimee）原著，梅海克（Henri Meilhac）及海爾維（Ludovic Halevy）編劇的歌劇「卡

門」，我們都熟悉它的故事和音樂，曾被搬上銀幕，編成芭蕾舞劇；其音樂更常被編成流行曲，

成了商業化的古典音樂。一九七〇年，Mercury 唱片公司曾將「卡門」重新編寫，花費五萬美

元，排練一年製成有史以來最昂貴的新古典派唱片集「裸體的卡門」，這是一段插曲。一九七二

年，「卡門」是紐約大都會歌劇院八十八屆音樂季的開場戲，在伯恩斯坦指揮下還爲 DGG 灌錄

了唱片。

盛裝的雪梨人，在劇院享受他們的精神生活，熱衷於音樂活動。你可以看出人們以金錢支持

藝術的事實，他們眞正認識了藝術對生命的重要，它和整個社會息息相關。我去欣賞卡門的那天

雖然並非週末，歌劇院裡，卻座無虛席，他們也都是爲「卡門」而去！

飾演卡門的女中音杜蘭嘉，目前極爲走紅，他剛在索爾弟指揮下灌錄了全套「卡門」的唱

片，這次回來，同時飾演另一齣歌劇女主角拉克美，演男主角青年衞兵賀賽的男高音費拉庫雷地

（Nicola Filacuridi）曾在卡拉揚指揮下在維也納歌劇院演唱同一角色；並曾和首席女高音卡拉

絲、提芭蒂合演「茶花女」，飾演男主角阿弗列度；也曾在米蘭斯卡拉歌劇院演「霍夫曼故事」

裡的霍夫曼；其他像飾演鬥牛士的 Raymond Myers，演賀賽未婚妻鄉下姑娘的女高音 Dolores

Cambridge，都是在世界歌劇舞臺上身經百戰的名角，另外由澳洲政府資助的伊麗莎白雪梨交響樂團在 Douglas Gainley 指揮下，擔任這場二個半小時歌劇的演奏，還有新南威爾斯舞蹈團的聯合演出，使得這齣有著古典結構，卻開拓新形勢的法國國民歌劇，演出極為動人。

最令人喝采的當然是杜蘭嘉，他不但有著清澄優美的高音域，圓潤而具魅力的中音域，爐火純青的歌聲，特別是難得的做工，痛快淋漓的達到「傳難言之意，狀無奈之情」的境界，第一幕第五場那首「哈巴奈拉舞曲」，卡門眼盯著那位對她冷淡而專心擦槍的賀賽動了情，就高唱著「愛情如同田野的小鳥，不能馴養，也不能威嚇……他不喜歡我卻喜愛，你得提防我愛上了你……」

她一面頻送秋波，將卡門的熱情浪漫，表達得淋漓盡致！而第二幕裡的「吉普賽之歌」是卡門在酒店充滿異國風味的狂歡場面下，一面唱著「吉普賽人陶醉在熱鬧的音樂中而狂舞」一面使出混身解數，和著節拍狂舞，那種強烈而興奮的氣氛，又引出了聽眾歡呼掌聲；賀賽為了放走因打架生事被押的卡門，不但遭到了牢獄之災，最後還脫離軍隊加入走私幫，他唱的那首「花之歌」：「卡門請你聽，在牢獄裡，我日夜看著你送我的紅玫瑰……」是最動人的一首歌，誠懇的表達了對卡門的愛慕之意，全劇的最高潮，是在第四幕西維利亞鬥牛場前的廣場，卡門已經移情別戀，愛上了鬥牛士，盛裝的卡門和衣衫襤褸的賀賽形成強烈的對照，他向卡門哀求重溫舊夢，卡門冷酷的拒絕，當賀賽最後一次請她回心轉意，卡門置之不理，賀賽狂叫著「你已不愛我嗎？」他唱出內心煎熬的痛苦，為了卡門拋棄軍譽、未婚妻、母親的賀賽，只把生活寄托在卡門身上！當鬥

牛場響起鬥牛士萬歲的歡呼，卡門激動興奮的跑向入口，賀賽忍不住攔住追問「你愛他？」卡門張狂的回答說：「愛得要死」，並擲回賀賽給她的指環，賀賽拔出短刀向卡門胸中刺去，那邊鬥牛場湧起勝利的歡呼聲，這裡賀賽哭叫着「是我殺她，哦！卡門，心愛的卡門」，就伏倒在卡門身上！長歌當哭，全劇就在盪氣廻腸、滄涼淒絕中結束。雖然「卡門」上演之初，曾經以反家庭倫理和劇院傳統遭到劇院反對，今天這齣法國歌劇史上劃時代的名作，卻到處轟動！

（民國六十五年九月）

二○、亞洲作曲家聯盟第三次大會

更深的領悟 • 更多的回憶

亞洲作曲家聯盟第三屆大會，從十月十二日至十八日，一連七天，在馬尼拉的 Philippine Village Hotel 會議廳及菲律賓文化中心舉行，藉着出席會議的機會，能親睹椰樹迎風招展的菲島南國風光。多彩的日子總是從指縫間溜走得特別快，但在第三屆大會與亞洲現代與傳統音樂節已經閉幕，沒感到曲終人散的寂寥，有的是更深的領悟，更多的回憶。

近年來，有許多機會出席國際性的音樂會議，不論是在會議桌上的研究討論，樂譜的展覽、交換，或是欣賞亞洲各國傳統音樂舞蹈及現代音樂創作的演出，都促進了彼此之間的認識與瞭解，達成文化交流的目的，更可貴的經驗，是與來自不同地區的音樂朋友們私下探討砌磋，而旅

行中的開濶胸襟與清明思慮，總會有難得的啓發。

與在香港及京都舉行的第一、二屆亞洲作曲家聯盟大會相比，本屆大會受到地主國更多的重視。十月十三日上午的開幕典禮，隆重的在菲律賓文化中心舉行，極具水準的陸軍樂隊奏樂迎賓，在將近兩千人出席的盛會中，第一夫人親自蒞會發表演說，馬可仕總統也親臨會場向各國代表握手致意。更親切的歡迎，是晚在總統官邸，第一夫人與總統，親自設宴招待與會代表，除了竹管樂團的晚餐音樂演奏外，還有餐後近一個半小時的精彩音樂演出，包括兒童合唱，菲律賓民俗舞蹈與歌唱。節目的高潮，是馬可仕夫人的菲律賓民歌演唱，對於原來修習音樂的總統夫人，她的歌聲不但受到音樂家們的同聲讚美，更深一層的意義，正如她在大會開幕致詞所說：「音樂可以促進世界團結與兄弟之誼。人在反抗或是懷抱希望中，都會不由自主的歌唱，我們也常會在黑暗中一面走路一面吹口哨。音樂也可將我們的心連結在一起，沒有任何思想，國籍或偏見可以劃分一國與另一國的音樂，雖然每一個國家的音樂，都有各自的特質，但是音的統一，節奏的和諧，是那麼樣的打動人心。終有一天，全世界人類團結的障礙與藩籬會由文化藝術來解除，我們需要一羣有信念的藝術工作者面對現實的將好的文藝信息傳遍各地。」

爭取作曲家正當利益

亞洲作曲家聯盟是一個沒有商業行為，不為營利目的，也不談政治的學術團體，它尋求法律

的正常途徑去爭取亞洲作曲家的正當利益，並推展亞洲的音樂文化。在前兩屆大會討論的主題中，像「傳統音樂對現代音樂的影響」、「如何促進亞洲各國音樂交流」、「音樂著作及演出權的保障」等，其中對於如何交換亞洲地區的音樂作品，以豐富聽眾的音樂生活一項，今年上半年，在臺北市已經由中華民國總會舉辦了中、韓與中、日的音樂作品發表會，這只是一個趨勢，批評是毀譽參半，我們自然無法要求每一項主題都能在短時間內收效，總可期待十年、八年中的開花結果。

．今年的第三屆大會，從各方面來講都進步了。來自亞洲各國的作曲家，亞太版權協會及世界現代音樂協會的秘書長，一共有十四個國家，包括澳洲、香港、印尼、日本、韓國、馬來西亞、菲律賓、錫蘭、新加坡、泰國、美國、西德、瑞典及中華民國參加。本屆大會主題有六項：「亞洲傳統音樂如何創新」、「亞洲的前衛音樂如何運用」、「亞洲音樂創作的技術」、「亞洲音樂與科學的關係」、「亞洲音樂的哲學與美學」、「此次演出作品的專題研究」，各國代表發言討論，內容精彩，氣氛熱烈，而每晚的節目，除了三場以室內樂及管絃樂演出的「亞洲音樂」，日本雅樂、菲律賓、印尼傳統音樂與舞蹈的精彩表演。那真是一段再充實不過的日子，所謂行萬里路，豈止是讓人增廣見識、充實思想的領域而已！

二一、第四屆亞洲音樂會議歸來

熱愛生活，能使人的生命充實而光輝！特別是音樂之旅中的生活，既可逍遙徜徉於新鮮的見聞中，獲得啓發領悟；更可以俗慮盡消的情懷，遨遊於音樂天地，與偉大的心靈共鳴，進入忘我的境界，因此我總渴盼着音樂之旅的生活！

這兩年的夏天，前後兩次拜訪馬尼拉，爲出席亞洲作曲家聯盟第三次大會以及今年度的第四屆亞洲音樂會議，湊巧的是會議舉行地點都是在菲律賓鄉村大酒店（Philippine Village Hotel），濶別一年，當我步入八樓的會議廳，見到了許多菲國音樂界的前輩，就像久別重逢似的親切。

本屆大會的主題是：「西亞、中亞、東亞和東南亞的傳統、古典和現代音樂」。記得去年的會議中，有來自十四個國家的八十位代表出席，討論的主題是「亞洲音樂的創作」，不論是論文宣讀或專題討論，氣氛均較爲輕鬆，但卻熱烈，當然最引人的部份還是晚間的亞洲音樂演出，兩

場室內樂，一場管弦樂，還有來自日本的雅樂及印尼、菲律賓的傳統音樂及舞蹈表演；而本年度的亞洲音樂會議，卻更爲權威的隸屬於聯合國教科文組織的菲律賓委員會所屬國家音樂協會主辦，雖然與會者僅有來自印尼、瑞士、伊朗、越南、日本、印度、韓國、保加利亞、蘇俄及菲律賓的十九位代表，每一位都是各該國家的著名作曲家，全國性音樂團體的主席，大學裏的音樂教授，以及瑞士電臺交響樂團的指揮，還有巴黎聯教組織國際音樂協會秘書長也親自出席，對於問題的研討，大部份播放錄音帶，也有提出論文討論，有許多有趣的題目，像對有系統的錄音，提出「技術與財力的援助」，「西方採集者在亞洲國家工作情況」、「對聯教組織搜集品提供的資料」等問題，在亞洲國家教授傳統音樂方面，有「亞洲音樂院與大學中有關亞洲音樂的課程」、「傳統音樂在一般教育課程中的介紹」的討論。

在唱片、影片以及電臺、電視的廣播以及文化交流的問題上，像「亞洲國家之間廣播電視節目的交換」、「地方性音樂節目」、「亞洲和其他國家重要藝術節目中藝術家的交流演出」、「國際間的廣播電視節目交換」的問題，也是討論的主題，另外也討論了在西方國家亞洲音樂的演出問題，範圍可說很廣，在夜間的活動中，演出了許多精彩節目，菲律賓、越南、韓國、日本音樂的「聯合音樂會」、「爪哇音樂和舞蹈」、「菲律賓文化中心交響樂團音樂會」都極有特色，其他像音樂勝地的探訪，各類宴會，總是國際性音樂會議中少不了的節目。短短的幾日，接觸的都是新鮮而有啓發性的事，而我的確也從每一次的「音樂之旅」中，張開雙眼，敞開心靈，給自

已來一次音樂的洗禮！

菲律賓的民俗音樂

在菲律賓民答那峨、巴拉蘇、民多羅、山巴斯以及呂宋北部的森林地帶，從那些部落民族裏面，今天還可以找到西班牙統治以前的菲律賓音樂文化的遺跡，這種純粹的亞洲音樂，只保存在菲律賓總人口大約百分之十的少數民族中，其他的大部份民間音樂，差不多都已經歐化，帶有濃厚的西班牙情調。

住在馬尼拉南方民多羅島上的森林居民，是不信奉基督教的猛亞族，他們住在人煙稀少的村落，哈奴故人是主要的一支，他們有很多種樂器，用簡單、活潑，但是多彩多姿的方式，來創造他們自己的音樂，像類似臺灣高山族所用，竹子做的口琴，叫克那邦，每當求愛的時候吹它；還有一種吉吉琴，也常用來伴奏情歌！

在菲律賓南部的一些島嶼，是菲律賓亞洲音樂交流的地方，在民答那峨和蘇魯島上的回教部落裏，他們有多種的鑼樂，這些鑼是平放着敲奏的，它們跟印尼、緬甸和寮國的鑼樂，有密切的關係。那兒的馬拉那峨人，大部份住在拉那峨邦，他們是馬來族人，馬拉那峨人很固執，他們固守着過去的傳統，不作任何改變，他們的藝術和音樂，代表菲律賓傳統文化的一部份，主要樂器是鑼、船形琴、竹笛、竹口琴、竹琴、鼓等。

菲律賓是由一百多個不同文化和不同語言的種族所組成的國家，在民答那峨的 Cotabato 河流域平原，居住着馬堅達那民族，差不多都是農民，在宗教信仰方面，雖然傳統的信仰是回教，但也有人改信基督教，不過和其他種族比，他們是菲律賓受西方文化影響最少的種族之一。

Kulintang 是用八面銅鑼排成一列的鑼樂，用兩根木槌敲打；Agung 也是一種鑼樂，是一對銅鑼，用左手按鑼面，右手敲打；Kudyapi 是一種二弦琴，一條弦拉旋律，另一條拉奏延續低音；他們的簫，通常由男性吹奏，叫做 Suling，另外在歌唱方面，他們有古老的敍事詩，用近東回敎風格演唱的情歌、催眠歌、祈禱歌、小販叫賣的歌聲等，最令人驚奇的絕技，是他們吹口哨，不用工具，也不用手指幫助，能吹出悅耳動聽的口哨。

在民答那峨南端住的 Tiruray 族，由於經常受回教徒侵襲、劫掠，許多都成了回教徒的奴隸，這些人種正在很快的消失，但是他們的音樂，也很難得的被保留了下來，不論是琴、鑼、簫，以及原始形態的歌唱，都留下了可供參考的有聲資料。

菲律賓還有許多動聽的民謠，不論古老的兒歌、情歌，都唱出了民情民俗，農民單純的幽默、女郎的謙虛勤儉，景色的美麗，河流的千變萬化；他們也保留了各族的慶典音樂，和不同的舞蹈特色。

早在麥哲倫訪問這片國土之前，菲律賓人就已經有他們自己的音樂，到現在，它仍然交織在菲律賓人的生活裏，一些菲律賓傳統的曲調，在愛好音樂的菲律賓人民的愛護和培育下，已成為

菲律賓文化活潑的泉源，但是由於和西洋文化久遠的關係，今日的菲律賓音樂，實際上是東西古今的綜合體。然而無論是本地的或是外來的，所有構成菲律賓音樂的因素，它們都已經融合成一個完整的菲律賓風格，而西洋風的潤飾，和東方傳統的純樸，只有使菲律賓的音樂變得更美。

菲律賓著名的作曲家 Felipe Padilla de Ioon 對菲律賓民間傳統音樂，曾經做過這樣的描述：

「它天眞、柔和、精緻，就像一個纖纖柔弱的女郎，但是她也堅定、勇敢而活潑，有時雖然感染一點感傷的熱情，但是整個說來，她恬靜而可愛。」

二度造訪馬尼拉，草綠色的田野，金黃色的細河灘，七彩繽紛的花卉，和夕陽啣山的滿天彩霞，在馬尼拉灣看夕陽西下，對神秘而東方氣氛的馬尼拉，它最引人的，該是那看不見的對文化藝術的重視栽培，不論是古老的民間傳統音樂，或是最新的音樂追求，都讓我深思，我們該如何往前追尋。

（民國六十五年九月）

二一、紐約行

雖然我並不頂喜歡紐約的氣氛，那兒還是有許多值得我回憶和敍述的。

我終於來到嚮往已久的林肯中心都城歌劇院觀賞歌劇，這是中學時，我開始正式學聲樂後，一直有的夢想，沒想到它給我的感受那麼深，而不僅僅在於它是一種大開眼界的享受。

都城歌劇院不過是林肯中心的五幢建築之一。以大理石和玻璃造成的林肯中心，眞是輝煌耀眼。它座落在百老滙大道，十四畝地佔四個街道。愛樂廳是愛樂交響樂團的團址，可容納二八五八位聽衆，許多特殊的裝飾和雕塑，增加了大樓的氣派。表演技術圖書博物館和薇維‧波蒙特劇院在一幢建築裏，前者是兼具圖書館與博物館二方面特性的機構；後者是一個含有一千一百六十四個座位的小型精緻戲劇廳；紐約州立劇院是紐約市芭蕾、歌劇與音樂劇的永久會址，還有就是茱麗葉特音樂院，由這五幢堂皇建築組成的林肯中心，花費一億六千五百萬美元，經過十四年的

時間，才陸續完成。它具備了創造、教育、組織、體能、政治、經濟等方面的意義，這座活躍的教育機構，是那麼有生氣的在推進表演藝術的成長。為這一層意義的喝采與感動，遠勝過觀賞「費加洛婚禮」的演出。

到無線電城參觀，又是一種感受，特別是欣賞音樂廳的演出；除了一齣最新的影片外（前些日子見到西門町的電影廣告，即將上演傑克李蒙演的「鄉下人進城」即是），還有各種節目表演，包括交響樂演奏、著名的無線電城音樂廳歌舞女郎的舞蹈表演、輕歌劇、雜要、特技、管風琴演奏等，聲光佈景，都使人耳目一新。

坐渡船到紐約港瞻仰自由女神像，爬上女神頭部，眺望華爾街上林立的摩天大廈，一座座高聳入雲。踏入一幌幾十層的電梯，登上一〇二層的帝國大廈，俯瞰紐約市的夜景；到第五街去逛櫥窗、百貨公司，到華埠尋找中國風味……。

到紐約不看一齣百老滙戲，實在是美中不足，幸虧當我回到洛杉磯後，在當地的音樂中心補看了一場。

我一個人從紐約中央車站，搭乘火車到一個小時路程外的特靈頓開會，也是有趣的經驗，因為車站之大，剪票口之多，很可能找不到入口，也很可能搭錯了車。當董麟告訴我，那個上午正好要到距紐約較近的特靈頓開會，我們在那兒見面，可以省去我好一段路時，我就愉快的答應了。接着，他還細心的又叮嚀我一陣。

在特靈頓車站見到董麟後，我們坐上他那輛一九六九年車，急馳往費城近郊他那早已聞名的堂皇公館。美國的公路，不只是寬濶平坦，沿途風景更美，正像是在作着一趟劉覽風景的旅行。

董麟告訴我，他喜歡清靜，實在無法忍受像在紐約這種忙亂擁擠的都市生活，的確，當我見到那座落在僻靜半山間的古堡似住宅時，才想到這兒的幽靜，將帶給人多少的靈感呀！

在這座大樓中，他每年只有一半的時間生活其中。其他每年春天有二個月要到遠東指揮演出，每年夏天有二個月時間，在懷俄明由他主持一個音樂節，還有二個月的時間，就是到歐洲去了。董麟有一位能幹漂亮的美籍夫人，他們是在一個叫瑪博羅的音樂節中相識，他比她大九歲。

由於她精通德、法等國語言，因此很自然的當起他的經理人和秘書，那段日子，由於懷俄明的音樂節即將來臨，董夫人正忙，五個星期的音樂節期間，有七十位音樂家將參加指導並演出，還有上百人的食宿需要事前安排，整個下午但見董夫人不停的接電話，進進出出，看來作一個音樂指揮夫人可眞不容易。

董麟的姐姐董光光是一位有名的鋼琴家，嫁給馬思聰的弟弟馬思宏，可惜我到達時，他們剛離開。董麟告訴我，馬思宏夫婦在莫特街的私立華人小學中敎音樂，爲的是希望對旅美華僑的文化生活能有所貢獻。

出生於上海的董光光，是一九五一年首次在紐約演奏，在這之前，她曾隨幾位第一流美國鋼

琴家學琴，也曾和著名樂隊在歐美和亞洲各大都會演奏。

馬思宏生於廣州，一九五六年他在紐約成名時，已被認為是亞洲最傑出的小提琴演奏家。一九五四年，他們在波斯頓結婚。目前除了教授音樂外，他們更時常搭配演出。可惜由於時間關係，沒來得及拜訪就在費城近郊的馬思聰，因為住在附近董麟的令堂，我國早年名鋼琴家王瑞嫻女士特地來，還燒了一桌豐盛的上海菜請我，在董府作客，是愉快難忘的一日。

（民國五十九年九月）

二三、平易近人的黃友棣

他，是一位大家熟知的作曲家；從幼稚園的小朋友，到成名的演奏家，都愛唱他的歌，愛演奏他的作品。他的音樂裏閃耀着才華，給人無比的愉悅，也給人很高的啟示。

他，是一位受人敬愛的教育家；他教學負責而認眞，說話輕鬆而有趣。他的學生，就是他的朋友。

他，是一位平易近人的學者；說話耿直，待人誠懇，令人樂於親近。

他，滿懷着對中國音樂前途的關切，當祖國需要他的時候，他毅然拋開一切，趕回來貢獻他的心力。

他，就是你我仰慕的黃友棣先生。

中國音樂要中國化

我曾經多次跟他談話，領受他的教益。談到現代的中國音樂時，他略顯沈重地說：

「我們要把中國音樂中國化，必須保持中國的精神，探究中國古曲裏的調式結構，融合現代各派和聲的新技術，配合中國固有的樂曲用語，然後才能創作出眞正代表中國精神的現代音樂。」

談起中國音樂，國樂當然是一個主要的角色。他對國樂的前途，作了一個妙喻：

「國樂好比是一個美麗的鄉下姑娘，我們要讓她懂得如何裝扮，使她慢慢的現代化，世界化，最後與西洋音樂在世界樂壇上並駕齊驅。」

關於音樂和我們日常生活的關係，他認爲：

「聽音樂，要用內心去聽，才能了解個中的道理和情趣。把音樂的節奏、強弱、高低，運用在生活裏，對於儀態和禮節的訓練，會有許多幫助的。」

一提起藝術歌曲和流行歌曲，他總是呼籲：

「音樂界千萬不要敵視流行歌曲。藝術歌曲要能像流行歌曲那樣易唱、易聽，以及流行歌曲所有的吸引力。流行歌曲則應學藝術歌曲的內涵，使它的意境高貴化，技巧學術化。」

去年聖誕節的時候，黃友棣給我一封信。他說，從去年暑假在國內講學回到香港後，就辭去一部分在珠海書院和清華書院的教務，專心於創作著書，目前正忙着譜黃杰將軍的詩「金門行」。

他一個人住在學校的宿舍裏，從十層樓的窗口向外望去，香江的晨霧，午夜的繁星，都可一覽無遺，尤其是在聖誕節假期裏，他可以獨享這份寧謐，尋覓他的靈思。

婚姻失敗

從各方面看來，他都是成功的。但是，他卻有一段失敗的婚姻。談起他的婚姻，他總一笑置之。有人說，他的太太是很愛他的，但是他更愛音樂，因此他們分開了。

如今她跟三個女兒遠居美國。大女兒黃薇已經大學畢業，學的是教育，彈得一手好鋼琴；二女兒黃蒸，現在紐約唸大學三年級，學的是公共關係，課餘在管弦樂團擔任第一小提琴手；三女兒黃芊，現在密歇根大學二年級專攻文學，當她才十二歲的時候，就寫了一首很精彩的敍事詩「鹿之死」，父親替她譜成了曲，如今，許多聲樂家都愛唱這首敍事歌。三個女兒都很愛父親，她們經常寫信給他，報告她們的生活情形，也流露出對他的思念和愛意。他覺得，這些已經很豐富，很充實了，他現在寧願過寧靜的半隱居生活。

書房就是他的工作室，也是他的日常生活的大本營。工作室裏除了高達數層的書架、書桌、鋼琴外，就只是兩張椅子，看樣子假使多來一位客人，就只好坐在琴凳上了。房間的四壁，只有一份月曆，其他沒有任何裝飾，室內也無任何擺設。他認為陳設簡單，便於抹拭。這就是他的工作室的特點——乾淨簡樸，一塵不染。

生活簡樸

他喜歡過規律的生活。早睡早起，按時作息，不吸煙、不喝酒，也沒有打牌或逛街的興緻。

他沒有請佣人，燒飯、掃地、洗衣服這些工作，他喜歡自己做，當作是他的「課間操」。他討厭塵埃，更怕抽煙的人讓煙灰到處飛揚，他只用濕布拖地，從不用掃把。他沒有廚房，除了一個電鍋外，就沒有其他烹飪工具；因為他不願工作室中染有油膩氣味。他是經常在小館子裏解決三餐問題的，有時作曲抽不開身，就用電鍋來蒸一碗臘味飯，但卻常常忘了放臘味，結果只好拿鹹蘿蔔、豆腐乳來下飯了。

他的「課間操」常常鬧笑話，據說，有一次，他連續的寫作了四個鐘頭，覺得疲倦了，就開始進行他的課間操。他脫了衣服，在浴室裏大洗床單，突然有人敲門，他以為是工人送郵件來了，就順手拿起一條大毛巾，裹了身體去開門，那知，門外站的竟是兩位天主教學校的修女，來請他到學校去演講。當時他的尷尬情形，我們可以想像得到了。

他的創作極豐，有管弦樂的音詩，有小提琴協奏曲，許多大合唱曲，還有數不清的鋼琴、小提琴獨奏曲和藝術歌曲，同時他還完成了一些重要的學術著作。他的作品着重現實，講求實用。他寫作的聲樂曲較多，獨獨沒有歌劇，這是因為他顧到在現實環境中，誰來演？誰來唱？誰來看？誰來聽？他說：如果家中還缺少可用的桌椅，又何必急着學鄰人添置綉花幃幕？

不求名利

在抗戰期間，他經常受託寫作校歌、軍歌。當時，他是把歌詞通通釘在板壁上，就像是學生貼在成績欄上的詩歌作品。當他休息的時候，躺在床上，就可以看到這些歌詞，他也不當夜半醒來，想到這些歌詞，靈思泉湧，立刻就起來作曲。現在房間裏沒有適當的板壁，他也不再將歌詞往牆上貼，而是當要讀的時候，就從卷宗裏抽出來看。不過，現在他已很少寫作這一類的歌，除非是為了老朋友情面難卻，因為他已經夠忙了。

在他從事學術的研討和樂曲創作的路上，他也得忍受許多無謂的打擊和批評，以及一些不如理想的奏唱演出。他說，他是一個作曲者，既不為謀利，也談不到求名。經過長時間的磨練，一切外來的詆譭，和不如意的事，也就能泰然處之，但求盡其在我了。他已習慣於淡泊的生活，他說：「少些錢，對於我，還樂得清靜。」

學生是朋友

去年暑假他回國教學的時候，我曾到臺北女子師範專科學校去看他。只見一百多音樂教師在那裏專心聽講，他在黑板的五線譜上畫着音符，一邊講解，一邊哼唱，不時舉些有趣的例子，笑聲此起彼落。他的教法，既風趣，又詳盡，一小時裏沒有半句閒話。他上課時入門第一句話，就

是「練習難做嗎？」跟着就是修改、解說，從不閒聊。

他把教學視爲他的生命中重要的一環。他覺得當一個學生從摸索之中，把握到可行的路時，那種快樂興奮的心情眞是無法形容的。他幫助學生走上正路，同時也分享他們的快樂，如此循環不已，他的生活中充滿了樂趣。

他的學生，多數是音樂教師，他總盡力協助他們。有些學生的創作能力很強，但並不以作曲爲職業，僅是爲了興趣。事實上，作曲是不能成爲一種行業的，很難維持生活。他幫助他們，也喜歡跟他們做朋友。曾有人說：「才幹高的人，把學生當朋友。」

他的生活裏，娛樂與工作是合一的。比方，他教學時，喜歡用說笑話的方式，去解決那些困難的問題。遇到一個難題時，設想如何去解說，在他也是一種娛樂。他不把聽音樂當作是一種消遣，聽到音樂，他立刻就集中注意力，研究了。

特別愛海

他喜愛大自然的景色，常愛邀約一兩好友，自己開車到郊外看黃昏的落日；到海邊欣賞海天景色，聆聽波濤的澎湃。他特別愛海。抗戰期間，他生活在內地，見不到海，常常思念海邊的景色。到了香港後，一有閒暇，他總忘不了到海邊走走。

和常人一樣，他也喜歡看電影，因爲忙碌，只能挑好片子看。問他喜歡跳舞不？他說，他對

音樂韻律的喜愛，遠超過雙脚的活動。但他並非完全放棄運動，他是游泳能手，還喜歡駕艇。他也喜歡小動物，特別是貓。過去，他養過一隻漂亮的貓，現在的住處不是自己的，不再養了。但他憎恨暹羅貓，他說，那些全是一羣土匪！

他在臺北的時候，可以說是最繁忙的了。他一向不愛交際應酬。他認為參加一次晚宴，就等於是失去一個晚上，這對人甚至說他是怪物。他何以這樣怕應酬呢？他也會有心煩的時候，每當他接到各類請帖，他總是託一個熱衷工作的人，難怪有些受不了。他送了禮，很少去參加。他常嘀咕：「那些人總是在我忙碌的時候結婚、生孩子，眞是不通情理！」

他不是教徒，卻有濃厚的宗教信仰，那是一種不論何種宗教都不排斥的一種信仰。那就是：他深信每個人都該努力工作，那麼當你結束人間生活時，就不至於空手交白卷了。這大概是中國學者的傳統信仰。有信仰，但不被固定在一種宗教的形式中。

心在祖國

我曾問他：祖國需要你，爲何你不回國執敎？他也有他的苦衷：他在歐洲求學六年，鑽研中國風格和聲與作曲的理論技巧，欠了一身的債，尤其是人情債，他必須先償還。他幽默地說：

「我雖然身在國外，心卻在祖國，我還是會經常把作品寄回來發表的。這就好比鷄生蛋，我

是雞，作品是蛋，我在香港執教過活，不就好像養在香港的雞，總會不斷把蛋奉獻給祖國的朋友們。」

黃友棣靠教書維持生計，作曲反成了業餘工作。想起我收到的那些剛完成的手抄作品，那裏面有多少心血？一次次的掛號郵件，貼着一張張五彩鮮麗的郵票，賠了功夫，化了郵費，就為的是要讓祖國的音樂花園中的花朵開得更茂盛些。

他懷着對祖國音樂的無盡關切熱愛，朝着崇高的目標，遠大的理想努力不懈。在海的那邊，他全心的耕耘着。讓我們祝福他，也祝福我們的中國音樂！

（民國五十八年三月）

二四、四海爲家的女指揮郭美貞

她是一個獨特的，不平凡的女子。她指揮樂隊時，有人說她是女暴君。其實，她是個極重感情的人。

中國的天才女指揮郭美貞去年九月率領中華兒童交響樂團訪問馬尼拉以前，曾在臺北市中山堂演出，嚴副總統夫婦和二千多位愛好音樂的聽衆，都冒雨去聆賞。臺上的五十四位小樂手，都穿着深藍色的外衣，白色的襯衣，打着黑領結。郭美貞穿了一件草綠色的套頭上衣，外罩一套白色西服，白色的牛高跟鞋，洒脫極了。在她的指揮棒下，不管雄壯激昂或柔和細膩的樂音，都控制了全場聽衆的情緒，使人難以相信那是一個女子指揮的一羣兒童的演奏會。終場時，在熱烈的掌聲中，她率領着全體團員謝幕了七次，聽衆們的激動情緒，還不見平息，那種場面眞是非常少見的。

她有獨特的音樂見解

郭美貞是一九四〇年七月四日在西貢出生的。她已指揮過雪梨交響樂團、紐約愛樂交響樂團、哥本哈根交響樂團、日本愛樂交響樂團、休士頓交響樂團、和馬尼拉交響樂團。這位年輕的女指揮，常用一根不到兩尺的指揮棒，來控制八十到一百人的交響樂團，使音樂像着魔似地扣人心弦。

她說：「我覺得在音樂的領域中，沒有比交響曲更高深、更偉大的了。」她又說：「樂隊指揮這一行，一直都是男人的天下。一個女人除非極愛音樂，對音樂有自己的見解，她就不必去嘗試指揮。」

紐約每日新聞曾說她是：真正的「女暴君」。她的個性倔強，在指揮時，有她獨特的見解和對樂曲的詮釋，又從不接受他人的意見。她有一種努力不懈的精神，使她成功了。

她一向喜歡兒童。四年前，她第一次和臺南的三B兒童管弦樂團合作時，就愛上了這羣小朋友。他們起初不敢跟她說話。後來她每次回國都抽空去看他們，逐漸熟起來。她發覺他們進步神速。

去年夏天，她從原有的臺南三B樂團，臺中的兒童弦樂團，臺北的光仁小學樂隊中，考選出成績較好的五十四位小朋友，組成了中華兒童交響樂團，開始嚴格的訓練。她要求他們的演出，

必有成人的水準，如不能使她滿意，她就不願指揮。那些小朋友們都聽她的話。

她說：「在練習時，我要求嚴格，不准有絲毫差錯；但正式演出時，如有任何失誤，我卻從不責怪。平時，我和他們也愉快地相處，一同遊戲。記得，我們從菲律賓回來後，中華兒童交響樂團解散的那天，正下着雨，我曾難過的說：『天跟我們一起哭了』！我說這話時，許多人覺得很奇怪，因爲在他們的感覺裏，我是一個沒有感情的人呢！」

她有自己的生活方式

我發覺郭美貞看來冷漠，實際上卻處處流露出深厚的感情。像她這樣感情豐富的女子，四海爲家，總該有想家或傷感寂寞的時候吧？

她說：「我離家已經五年多了，到過世界上的許多地方。當我不喜歡一個地方時，馬上離開。世界很大，我也很自由。我覺得這種生活方式，正適合我的個性。當然，我也希望能有一個家。我所謂的家，是要在幾個我特別喜愛的城市中，像臺北、馬尼拉、夏威夷、紐約等地，各有一個家。目前在許多國家的城市中，都還有我的行李呢！」

「難道你不想念你的父母和家人嗎？」我問。

「我十歲離開西貢到澳洲去時，父母已經把我送給了音樂。他們並不十分了解我，也不能適應我的生活方式。所以，每當別的家長們問我是否要讓他們的孩子學音樂時，我總是告訴他們：

在我的感覺裏，到處爲家，就像沒有根的浮萍，該多寂寞呀！郭美貞卻不寂寞。她在每一個地方，總和朋友們打成一片。她喜歡結交朋友，喜歡清高、眞誠、有理想的朋友。她只要和對方說幾句話，就知道彼此是否能做朋友了。她遇到合得來的朋友，就談個沒完，否則，就連一句話也不願意多說。她說：「我看人很準的，聽他（或她）說話，我就能分辨出他的脾氣，或有什麼優點和弱點。你相信不？」

她的眼睛睜得又大又圓，靈活地充滿了自信。

曾經有過男朋友

「你有沒有特別要好的男朋友？」我和她的年齡相彷，我很自然地問了這個問題，沒有想到她竟羞澀的笑了笑，然後頑皮地說：「這個，我不告訴你。」那神情，使我看到了郭美貞的另一面，一種女子的嬌媚、又神秘的一面。當我用疑惑的眼光瞧着她時，她換了個話題說：

「我是一個重感情的人。當我愛的時候，必定是很深的。音樂就是我最深愛的。我想，如果我早結婚的話，就不可能得到音樂給我的那麼多啓示了。我如果愛一個男人時，就會不顧一切的愛他。我曾經有過一次錯誤的經驗，使我受了很深的刺激和痛苦；不過，那也讓我增長了一些知識，至少今後我不會重蹈覆轍了！」

「難道你不準備結婚嗎？」

「天生人，有各種不同的安排。我把二十九年的時間放在音樂上，我崇拜眞理，我已經擁有很多了，所以倒不一定要結婚。但如果有一天我愛上了一個人，他高大又帥，聰明又能幹，有可以發展的事業基礎，又能不自私的愛我，使我們都能專心各自的事業，我也可能會結婚的。我相信天主，祂會替我安排適合的路，祂會告訴我該怎麼做！」

郭美貞從十二歲起，就是虔誠的天主教徒。她有她的人生觀：

「我生在這個世界上，並不太了解社會上的人和事。我喜愛音樂，我了解許多音樂家，那另外一個世界，可以讓我和貝多芬、莫札特親切的交談，友好的相處，不也很好嗎？我只祈求天主，讓我能死在床上。」

不喜歡首飾和美容

郭美貞的確是一個奇妙的女人。她對許多事物，都有獨特的觀點。她時常一個人靜靜地思索，她覺得惟有這樣才能聽到靈魂的呼聲。她不在乎人們對她的褒貶，她愛做自己認爲對的事情。她不愛看報紙，她認爲世事多變幻，每天報紙上的不同的消息，或是不如理想的事件，不是她的能力能解決的。但她也聽朋友們的話，不太一意孤行，最近她曾買了些美國時代雜誌看看，她倒也覺得蠻有興趣似的。

她在每次音樂會後，總喜歡到郊外去享受大自然的風光，讓身心徜徉在湖光山色中；或是練習騎馬，偶然也看看電影。

她不像一般女子那樣喜歡金銀首飾，喜愛插花美容。她最喜歡小動物，除了貓、狗，她特別喜愛獅子、老虎，還有各種海中的動物。她曾經買了許多動物書籍，研究牠們的生活方式和個性。她說：「我喜歡的動物，一定要了解牠，才能和牠們一塊遊戲。」

她曾經有過三隻波斯貓，和牠們玩得很好，而且彼此都有感情。別人的貓，她就不喜歡了。

她不喜歡籠中鳥，覺得牠只能供人玩賞，不能和牠遊戲。

郭美貞確是一個特別、不平凡的女子。我認為她最可愛的地方，就是她的真。

（民國五十九年三月）

叁、樂音嬝嬝

二五、歌唱女神舒娃慈柯芙

前年春天，在香港大會堂欣賞了當今世界最著名的女高音，舒娃慈柯芙（Elisabeth Schwarzkopf）的獨唱會後，她就成了我心目中最美麗的藝術女神，那也是一場最難忘懷的獨唱會。

這位當今樂壇聲樂界中罕見的不倒翁，是一位全才，她唱歌劇中的首席女高音，她又和男中音費雪狄斯考同被譽爲是演唱德國藝術歌曲的雙璧，相互輝映於世界樂壇。隨着年歲的增長，從花腔、抒情，她的音質也逐漸厚重而進入戲劇的領域。

舒娃慈柯芙，是在一九一五年的十二月九日，出生在德國，入了奧國籍，嫁給英國人，卜居瑞士。她畢業於柏林音樂學校，第二次世界大戰之後，名氣漸響，當時她曾在十二個月內，先後出現在薩爾玆堡音樂節，倫敦皇家高汶花園歌劇院，米蘭斯卡拉歌劇院。

她的美國演唱，更是出奇的成功。一般在美國成名的歌唱家，若不先在大都會歌劇院試唱，是很難紅起來，舒娃慈柯芙偏偏不信，要打破這項傳統，當她成功的唱了第一場午後獨唱會後，立刻就飛回了倫敦。近十幾年來，她在美國曾舉行過數百次音樂會，在她決定演唱於大都會歌劇院之前，還先在舊金山劇院表演了數季。

在歐美各地，幾乎每一家大歌劇院，都有她的足跡，她所灌過的唱片更是多，當今大指揮家卡拉揚（Karajan）、富爾溫格勒（Furtwangler）、沙巴塔（de Sabata）、克倫柏拉（Klemperer）等曾和她合作灌製巴哈的聖馬太受難曲、貝多芬第九交響曲、馬勒第二和第四交響曲。她演唱的曲目，從巴哈到現代英國作曲家布立頓（Benjamin Britten）的作品，非常廣泛。由於她是以德語為母語，所以自然偏愛德文藝術歌曲。

我在大會堂聽她唱莫札特、舒伯特、舒曼、馬勒、李斯特、李查史特勞斯，澳爾夫的德文歌曲，她的音色、音量運用自如，優秀的技巧，忠實的詮釋，她的聲帶員是最美的樂器，她的魅力是令人難以抗拒的。

去年十二月十日，她第四次訪日演唱後，繼續旅行世界各地演唱，明年春天在倫敦最後一站的演唱會後，她將宣佈從舞臺的演唱退休。舒娃慈柯芙磁性的歌喉，高貴的氣質，她的藝術成就，將永留在愛慕者的心中！

（民國六十四年五月）

二六、全才女高音瑪麗亞卡拉絲

一個成功的歌唱家，除了具備輕靈美妙的唱工，高貴的音質，精練的詮釋，真摯的感情外，還得要有穩健優美的臺風；對瑪利亞·卡拉絲（Maria Callas）來說被譽為是本世紀最優秀的全才女高音，絕不是偶然的，她廣泛的音域，可以從低F音輕而易舉的唱到高E音，高音域的清瑩澄澈，音色的美妙選擇，裝飾音的光輝，充沛的中氣，使她的歌聲，像是長了翅膀，翩然上昇，隨着音符，將劇中人的思想、感情，做最忠實的表達！她所灌錄的唱片，這些年來，一直是愛樂者搜購的對象，我每一次聆賞她的歌唱，無不深受感動！

卡拉絲是一九二三年十二月三日出生在美國的希臘人，她有十一個兄弟姐妹，幾乎每個人都能演奏一種不同的樂器。一九三七年，和母親一起回到祖國，在雅典皇家音樂院，跟隨名師 Elvira De Hidalgo 學唱。她的聰慧和天賦，很早就使她嶄露頭角，十五歲，就在雅典初演瑪斯

卡尼歌劇「鄉村騎士」中 Santuzza 一角。從此就在希臘皇家歌劇院演出不同的歌劇。一九四七年，她在義大利維龍納（Verona）圓形露天劇場，演唱 Ponchielli 的「喬宮達」（Gioconda）之後，獲得極高的評價，她不但唱較重的女高音角色，也唱最輕的花腔女高音歌劇角色，她可以用意、法、德各種文字勝任自如的演唱一百多齣歌劇，一九五一年，她在米蘭斯卡拉歌劇院登臺後，全球各大歌劇院爭相聘約，一九五六年，她在紐約大都會歌劇院演出貝里尼的「諾瑪」（Norma）一劇，第一晚的票房，打破了七十二年來的記錄，金額在七萬五千美金以上。

卡拉絲在紅得發紫的時候，也是出了名的壞脾氣，一九五九年，羅馬歌劇院歌劇季開始第一晚，貴賓雲集，總統也親自光臨，當晚演出「諾瑪」，男主角是 Corelli，第一幕的演出她因不適而不理想，結果鼓掌喝采偏重了男高音，唱完第一幕她就罷唱，聽眾只有退票，弄得總統也很不快，卡拉絲從此再也不曾在羅馬歌劇院出現過。

卡拉絲在一九四九年，嫁給意大利實業鉅子 Me neghini，他對她的成功，有很大的幫助，可是後來他們離了婚。她是希臘船業大王歐納西斯的情婦，這個事實，相信大家都知道。

當她在維龍納露天劇場演唱的時候，曾是一個體重兩百磅的胖女孩，憑她內在的抑制力爲了舞臺的風姿她成功的將體重減至一百廿磅。

一九六五年，她在倫敦演唱完「托斯卡」一劇後，她的歌聲就沉寂了下來，一直到一九七一年，她去費城寇蒂斯音樂院爲爲期兩週的名譽班上課途中，在紐約的茱麗雅音樂院稍停舉行講

座，大都會歌劇院總經理也是聽衆之一，她公開答覆說，因爲在聲樂上養成了一些不好的習慣，所以暫時退休了一陣子，並宣佈將東山再起。闊別一年，一九七三年二月開始，她和廿年來的好友，男高音斯蒂芬諾（Giuseppe di stefano）開始一起環球演唱，先從美國、加拿大開始，然後是英國和歐洲其他國家，去年十月在東京舉行第一場獨唱會。復出後的卡拉絲，又成爲國際樂壇注目的焦點，經歷過半世紀的起伏，她還是像朝陽般使人懾服！

（民國六十四年七月）

二七、橫跨古典與現代的巨匠伯恩斯坦

記得在中視剛開播不久，曾推出一部音樂教育片「少年音樂會」，由美國著名作曲家兼指揮家伯恩斯坦主講，並指揮紐約愛樂交響樂團，爲少年音樂聽衆作示範演奏。這部十多年前拍攝的音樂教育片曾被譽爲「人間那得幾回聞」！而伯恩斯坦對愛樂者來說，更是具有無比的魅力。

伯恩斯坦（Leonard Bernstein）似乎有着無窮的活力，他是流行舞臺劇的音樂作者，致力於古典音樂的普及，他活躍於電視臺成爲千百萬人的教育者，而他的指揮，更有着新穎的風格，受着千萬人的敬仰。

這位揚名於世的美國作曲家兼指揮家，出生於麻薩諸塞州勞倫斯地方一個中產階級的家庭，十二歲時，就對歌劇與交響曲發生興趣，經常去公立圖書館借用歌劇總譜，在鋼琴前坐上好幾個小時彈奏其中的詠嘆調伴奏，還與緻勃勃的引吭高歌，他一生對劇場音樂的熱情和關心，可說是

萌芽於此。一九五三年，他第一次上舞臺指揮歌劇，就是在最著名的米蘭斯卡拉歌劇院，由瑪麗

亞‧卡拉絲擔任女主角，演出 L. Cherubini (1760-1842) 的「美帝」(Medee)，獲得極大的

成功。在正式加入歌劇團之前，伯恩斯坦還有一段相當長的耕耘期。

他的老師庫塞威茲基(Sergie koussevtzky)和紐約愛樂交響樂團的已故首席指揮華爾特(Bruno

Walter 1876-1962) 是給他影響很大的兩個人。美國作曲家皮斯頓 (Walter piston) 是他在哈佛

大學的老師。當他加盟紐約的愛樂擔任副指揮時，也是他音樂生活的開端。事實上，紐約可以說

是給他好運氣的地方，「在鎮上」(On the town) 和「西城故事」(West side story) 這兩部

最受歡迎的影片，音樂部份就是他寫的，使他名揚天下；當華爾特患急病使他有機會接棒。而一

向以歐洲年長或有名氣的指揮來領導的美國交響樂團，居然換上了一個年輕的美國人指揮時，的

確轟動一時，當時紐約愛樂正是遭逢重重困難，伯恩斯坦的毅力，不但使它返老還童，還使愛樂

團成爲世界上錄音次數最多的樂團，並透過電視，將它帶進每個人的客廳裏。

除了指揮，他還是鋼琴演奏大師，是傑出的教育家，更是出色的作曲家。當一九七〇年九月

華盛頓甘迺迪中心開幕典禮時，首演的作品，就是伯恩斯坦應賈桂林之請，所寫的「彌撒」，這

部爲歌手、演奏者與舞蹈者所寫的劇場音樂唱片在美國八個月內就賣掉三十萬套；明年是美國立

國二百週年，伯恩斯坦將和劇作家拉納 (窈窕淑女作者 Alan Jay Lerner) 合作，譜寫「賓西法

尼亞大道一六〇〇號」(白宮地址)，這齣以美國歷史爲題材的音樂劇，預定今年底在甘迺迪中

心首演。

　　雖然每當旁人問起，七〇年後他離開了紐約愛樂，有何計劃？他總說要專心致力於「作曲」，這位多才多藝的音樂家還是不停的活躍於指揮界。七二年九月他在大都會歌劇院新樂季的開幕式上指揮歌劇「卡門」演出。七三年六月，他在梵蒂岡舉行的慶賀教皇登基十週年紀念音樂會上指揮巴哈的「聖母讚美歌」和他自己的「古傑斯坦詩篇」；然後是他的「彌撒曲」在維也納首演，接着是以色列、倫敦、愛丁堡音樂節的指揮演出，去年八、九月間，這位紐約愛樂的榮譽指揮，帶領該團做太平洋區旅行演奏，在紐西蘭、澳洲、日本演出了十四場，到處是有關他的報導在此時也說不盡，您說他不是古典音樂的超級名星嗎？

（民國六十四年八月）

二八、鋼琴泰斗魯賓斯坦

今年已是八十八歲高齡的鋼琴泰斗魯賓斯坦（Arthur Rubinstein），依然精神奕奕，照樣到處旅行，生龍活虎的活躍於樂壇一點也不服老。除了不停的在世界各地登臺演奏之外，唱片在他漫長的演奏生涯中，是非常重要的藝術里程碑，這兩年，他和成立了十週年的美國嘉爾奈利四重奏團，灌錄了優秀的鋼琴五重奏唱片，又和謝霖及福尼葉這兩位名演奏家組成一個黃金鋼琴三重奏團，在日內瓦以四聲道灌錄了所有舒曼、舒伯特的三重奏作品；他也活躍於電視和電影中，由法國導演雷漢巴赫（Francois Reichenbach）為電視所拍的記錄影片「熱愛生命的魯賓斯坦」，曾在一九六九年獲奧斯卡獎，最近已改製成影片推出；他又以作家的姿態出現，親筆寫成了他的回憶錄「我的青年時代」。

魯賓斯坦是詮釋蕭邦的大師，又是浪漫派音樂的權威演奏者；他承繼了浪漫派的餘輝，又生

活在現代的音樂環境中，帶着四分之三世紀的超人演奏經歷，這位充滿活力的老音樂家，有着多彩多姿的經歷和對音樂的深刻理解力。他有驚人的記憶力和耐力，有龐大的演奏能量，有無窮的精力和生命力，他曾在五個晚上的一連串演奏會上，彈奏了極具份量的十七首鋼琴協奏曲；一九六一年他在卡奈基音樂廳舉行十場獨奏會，演奏了八十九首作品；在長達四十年的錄音活動中，從七十八轉到ＬＰ時代，到立體時代，他幾乎彈遍了浪漫的鋼琴獨奏和協奏曲，同一首曲子和不同的指揮者與樂團都灌錄過無數次，爲的是創造出更理想而具有決定性的唱片。人們曾經給過他的讚譽，多得數不勝數，七一年，他得了法國勳章，丹麥的音樂獎，荷蘭皇室賜給他納梭騎士團的榮譽，法國藝術學院封爲院士，去年，紐約卡奈基廳附近的一個廣場，已定名爲「魯賓斯坦」廣場，法蘭克福爲他特別舉行圖書展覽會，以色列從七三年底開始舉辦第一屆魯賓斯坦國際音樂賽。

魯賓斯坦是在一八八七年出生在波蘭的一個工業小城洛茲，爲了學鋼琴，很小就到柏林投奔小提琴家 Joseph Joachim，十一歲就和柏林交響樂團一起演奏莫札特的作品，後來到瑞士追隨名鋼琴家 paderewski。十七歲時第一次到美國，待了三個月，演奏了七十五場，始終得不到好評，只好灰心的回到巴黎。廿九歲那年，在西班牙演奏了一百四十場，被當作勝利的鬥牛士一樣崇拜，他常回憶這段經歷，因爲對他的音樂生涯關係太大了，「使我的生命開出美麗的花朵」，他這麼形容。西班牙凱旋的第二年，他出現在美國卡奈基音樂廳，紐約時報的批評對他還是不太

客氣，認爲他不過是鋼琴家中的一粒小芝麻，一直到一九三七年五十歲時，第三次到美國，魯賓斯坦終於征服了美國，一躍而爲二十世紀最偉大的鋼琴家。三二年他和波蘭指揮家的女兒安妮娜結婚，生了四個小孩，卻沒有一位繼承衣鉢。四六年獲美國公民權後在好萊塢定居，成爲當地的社交中心。魯賓斯坦喜歡過花花公子的生活，那是他最大的樂趣。但是他對生命的熱愛，對人類的關懷，透過他的音樂，訴說着對生命的感受和體驗，感動了每一位愛樂者。

（民國六十四年八月）

二九、浪漫的安德烈普列文

安德烈・普列文（Andre Previn）是當今世界樂壇極爲走紅的指揮家，除了在音樂上的成就外，他的名氣還得自他浪漫的私生活。

出生在柏林的普列文，有着多方面的才華，他曾經當過樂隊指揮、作曲家、鋼琴演奏家、伴奏、編曲、室內樂演奏者，也都有着相當的成就，可以說是一位兼具文藝復興時代及現代氣息的人物。

一九六七年秋天，普列文初次接受一份固定的合約，擔任美國豪斯頓交響樂團的音樂指導，一九六八年開始，兼任倫敦交響樂團的指揮，於是經常飛行於倫敦與德克薩斯州之間，聲望直線上升，卻在一九六九年五月，被豪斯頓樂團總經理解聘，顯然是爲了他的私生活引起的。

一九七○年六月，倫敦交響樂團舉行記者會，宣佈首席指揮普列文的合約從任期三年更改到

續約四年，最近又宣佈他將無限期的擔任首席指揮。可見得他與團員之間，合作得非常融洽。

普列文過去曾四次榮獲好萊塢電影音樂奧斯卡金像獎，他也有着爵士樂的鋼琴演奏經歷，也更引起年青人的好奇和崇拜心理。目前他的音容笑貌，透過電視節目，深入了每一個英國人的心中。

在去年度的香港藝術節中，普列文原訂指揮倫敦交響樂團在大會堂演出六場，包括由他主奏莫札特第二十四首鋼琴協奏曲的一場，吸引了許多樂迷趕往香港，可惜的是臨時卻宣佈他因故未能到港。

說起普列文浪漫的私生活，就是在四十歲那年，和電影名星美亞法蘿（Mia Farrow）發生了羅曼史，當時他剛離開結褵十六個月的歌星法蘭克辛納屈，年僅廿四歲。普列文和原配夫人德麗（Dory previn）已有十年的婚姻關係，當時雖然分居，還沒辦正式的離婚手續。受此打擊後，她曾在精神病院中住了三個月，出院後把自己寫的十首詩譜成歌，其中有一首是關於美亞法蘿的敍事體民謠風曲子，曲名是「Beware of Young Girls」，以流暢柔和的圓舞曲速度唱着，警告年青的女郎不要以自己的美色去破壞別人的家庭。

德麗是職業的歌詞撰寫家，三次被提名奧斯卡金像獎競爭者，她也有着自然甜蜜的歌聲。

後來普列文在倫敦近郊的沙利州田園買了一所牧場小屋，現在和美亞及一對雙胞胎男孩定居那兒，由律師的協助，也和前妻辦妥離婚手續。前年二月在倫敦皇家阿伯特音樂廳以演奏會形式

上演奧乃格（Honegger）的「火刑臺上的聖女貞德」，美亞擔任了女主角，爲ＥＭＩ唱片公司灌錄普洛可菲也夫的「彼德與狼」，也是美亞擔任說白。

除了倫敦與英國本土的頻繁演出外，這兩年普列文更到歐美各地和遠東展開旅行演奏。

（民國六十四年六月）

三〇、老當益壯的柯普蘭

雖然已屆七十五歲高齡了，但是這位美國當代作曲家柯普蘭（A. Coplana）還是活潑、精力充沛容光煥發。今年，柯普蘭將花費一半自己的時間，做旅行指揮工作。最近在一次座談會中他曾經表示：「指揮的確是一種好運動，除了得到真正的身體鍛鍊，還能和樂團一起製造音樂，使精神得到鼓舞，更能和聽眾有所接觸。」

去年十一月十二日，柯普蘭歡度七十五歲生日，生日前兩天，美國開始舉行為期一個月的一連串活動，來表揚這位跟本世紀一樣老的作曲家。他親自指揮了一次自己的作品演奏會，由紐約茱麗亞德音樂院舉辦；國家合唱團也構思了一項精彩的節目——試唱一九三〇至一九五五年間他所寫成的全部合唱作品；在卡奈基音樂廳，柯普蘭指揮美國交響樂團，演出自己的作品，這是不到四週內的第四次致敬音樂活動。

出生在布魯克林的柯普蘭，是在一九二一年，到法國巴黎深造，隨才華橫溢的娜狄亞·布朗哲學作曲，一面加強自己對新音樂的認識，三年後回美。一開始，他創作爵士樂風味的曲子，從一九二八至三一年間，他積極推動美國現代音樂，主辦一連串音樂會專門演奏美國作曲家的新音樂作品。柯普蘭是美國作曲家聯會、作曲家同盟會，及現代音樂國際大會美國支會的領導人物；後來他開始寫一些作風較嚴肅的作品，以表達更多智力，但是曲高和寡，懂的人太少，為了爭取更多的聽眾，一九三六年起，他開始「趨向單純」的寫作，大量採用民歌的材料，也為特殊場合寫特殊音樂，為電影寫非常現實的電影音樂；到了五十年代，柯普蘭的創作又邁向另一階段，運用十二音技術，重趨「嚴肅」的作風，他對十二音理論的看法，是如何在作品中加以運用，而不重視理論性問題。

柯普蘭的作品，種類繁多，他多才多藝，專心努力，將自己完全投入現代世界的音樂裏，不論音樂廳、劇場、教室，還有無線電廣播和電影中，他作曲生涯的花果，也反映了由西部拓荒（比利小子）和中西部平原（可愛吾鄉），到東部山麓（阿巴拉契山之春）以及大都市（靜城），延伸而來的一個社會。

不論音樂和其他藝術，都要在年代的孕育和薰陶中成長，立國二百年的美國，從歐洲系統學院派的音樂，到印地安人的原始音樂、爵士樂，開始產生了代表「美國精神」如柯普蘭的作曲家，他接受挑戰，寫作能反映國家素質、特性和景色的美國音樂，為本國音樂肩負起責任，贏得

三一、奔向自由的羅斯屈洛波維奇

繼反共作家索忍尼辛被俄共驅逐出境之後，大提琴家兼指揮家羅斯屈洛波維奇（Mstislav Rostropovish）抱着兩架大提琴，也在前年從莫斯科到了倫敦，很快的，他收到世界各地經理人的邀請書，如今，他的演奏日程已經排滿到一九七八年的音樂季。

最近ＥＭＩ公司發行了他指揮巴黎交響樂團演奏雷姆斯基‧考薩可夫的「天方夜譚」交響組曲所灌錄的唱片，這是去年七月在巴黎錄的音，也是他遷居自由世界的首次錄音。

在他離開祖國到達英國所想做的第一件事，就是拜望英國名作曲家布瑞頓（Benjamin Britten, 1913-），這位當今英國最富才氣最具聲望的作曲家，曾爲他寫了三首大提琴組曲，其中第三號組曲寫於一九七一年，此後布瑞頓動過大手術，羅氏希望等他康復能在音樂廳中聆賞此曲的首演時才演奏，就在接近聖誕節的十二月十一日，羅氏在英國東海岸的小漁村奧德巴拉，走上晉

樂廳的舞臺，許久不曾出現在音樂會中的布瑞頓病況也稍有起色，也來到觀衆席上，對當地樂迷們來說，這眞是極爲感人的演出。九個樂章中的朗誦部份，像就在低訴着演奏者離鄉背景的哀愁心緒。

去年羅氏曾在維也納的克倫頓音樂節演奏全部巴哈無伴奏大提琴組曲，儘管樂評人已認爲完美無疵，在呼吸了自由的空氣後，他還是決定要重新深入研究後再錄製唱片；去年九月，他和世界著名女高音卡拉絲（Callas），長笛家郎帕爾（Rampal）還曾一起乘坐豪華遊艇，巡航地中海一週呢！

今年四月八日，他在舊金山歌劇院舉行了一場獨奏會，演奏了貝多芬、維瓦弟、舒曼等人的作品，當然還有布瑞頓的第三號無伴奏組曲，三千二百多座位的音樂廳全部滿座，其中包括了近千位的大提琴家及大提琴學生；四月十日，他爲夫人韋西尼芙絲卡（Vishnevska）在歌劇院的獨唱會擔任鋼琴伴奏，全部背譜伴奏。

今年八月下旬，在英國愛丁堡國際音樂節中，羅氏夫婦，將和當今世界一流的指揮家和樂團，包括紐約愛樂交響樂團（布列兹指揮）、以色列愛樂交響樂團（梅塔）、法國國家交響樂團（伯恩斯坦）、倫敦交響樂團（普列文、伯恩斯坦）、倫敦愛樂管絃樂團（羅斯屈洛波維奇、朱利尼），一起應邀演出，他和伯恩斯坦、普列文是除了指揮之外，同時還將擔任獨奏。

明年九月至十一月的歌劇季，他將指揮舊金山歌劇季演出六場柴可夫斯基的「黑桃女王」；

一九七七年他將接任華盛頓國家樂團音樂指導的職務；一九七八年五月的維也納音樂節，除了獨奏外，他將指揮歌劇演出，並爲夫人的獨唱任鋼琴伴奏；在舒伯特一百五十週年忌辰紀念時，他也將做室內樂的演出；在經歷了與世界上最好的指揮合作演出千百個音樂會，又呼吸於自由的空氣下，羅斯屈洛波維奇更活躍於世界樂壇了。

（民國六十四年七月）

三二、女鋼琴家阿姬麗希

前些日子，在音樂風節目中，播出了當代阿根廷著名女鋼琴家瑪莎·阿姬麗希（Marha Ar-gerich）的演奏，又一次激起了聽衆深深的共鳴，要求重播，有的想知道唱片的號碼，以便購買。這位熱情洋溢的閨秀鋼琴家，被譽爲女性的李希特（當代著名鋼琴家），她的觸鍵雄勁而有力，充滿了活力，不像一般女鋼琴家的纖細抒情。鋼琴王子艾森巴赫曾經批評她的演奏燦爛而不失自然感，把光輝和自然，奇妙的交融在一起，令人敬佩，另一位鋼琴大師霍洛維茨聽了她彈蕭邦第三號詼諧曲和普洛可菲也夫的展技曲的唱片，也深受感動，寫信讚美她，鼓勵她。

四年前，我曾經在好萊塢露天音樂廳，欣賞阿姬麗希的演奏，記憶猶新，她穿着一身藍底黑花沙質長禮服，長髮披肩，走向臺前，飄逸的長裙和長髮，使她散發出迷人的魅力，臺上和着臺下的掌聲逐漸靜止，她坐在鋼琴前，面對着近兩萬位聽衆，在洛杉磯愛樂交響樂團協奏下，開始

彈奏貝多芬第一首Ｃ大調鋼琴協奏曲，音質豐美，乾淨利落，清脆而不尖銳，豐厚又不失圓潤，樂團的音色，像是一彎細長的流水，如出一轍，獨奏者和樂團之間，配合得自然而融洽，流暢又寫意，澎湃如浪花，聽阿姬麗希彈琴，的確是很大的享受，一曲既罷，她先後謝了四次幕，才平息了聽眾的熱情。

瑪莎・阿姬麗希是一九四一年出生在阿根廷，父親是外交官，八歲就曾經和布宜諾斯艾麗斯的 Teatro Astral 交響樂團合作演出，少女時代在歐洲渡過，十六歲，就贏得了兩項國際比賽冠軍——日內瓦國際鋼琴比賽和國際布梭尼鋼琴比賽的頭獎，廿三歲時，得到華沙蕭邦鋼琴比賽的第一獎，一九六六年，她開始踏入林肯中心的愛樂廳演奏，從此就經常和世界著名的交響樂團合作。去年，她終於又贏得第七屆蕭邦鋼琴比賽的冠軍。

據說，阿姬麗希的情緒，經常變幻莫測，難以控制。七四年三月裏，她和她的指揮家丈夫 Charles Dutoit 在東京原有合作演出的音樂會，後來兩人失和，吵了架，她只在東京住了一晚，就失踪了，音樂會也只好臨時取消，兩天後才發覺她已經回到了瑞士，那年秋天，她和曾經榮獲日內瓦帕格尼尼國際小提琴比賽冠軍的阿卡多（Accardo）組成二重奏團，在世界各地活躍。

世界上的鋼琴家多如過江之鯽，阿姬麗希已被公認為最優秀的鋼琴家，雖然她的言行舉止，常表現有任性、古怪的傾向，又聽說她和丈夫之間感情有了裂痕，是否自古以來，天才總是表現得與衆不同呢？無論如何，她的指尖下表現出的鋼琴藝術，仍然讓人無限激賞、崇拜！

（民國六十五年二月）

三三、周文中和他的老師瓦列斯

周文中是最受國際樂壇器重和推崇的中國作曲家，目前他擔任紐約哥倫比亞大學藝術學院院長。一九七〇年初夏，我曾經在紐約蘇利文街，鬧中取靜的一角，一間充滿了藝術氣氛的工作室中訪問他。牆上掛滿了法國現代名畫，是這些畫家們送給周文中的老師瓦列斯（Edgar Varese 美籍法國作曲家 1885-1965 ），除了節拍機、鋼琴、東方樂器與書譜告訴你這是音樂家的用具外，它倒像是一位工程師、數學家，或者物理學家的起居室，房間的另一角有一個巨大的擴音喇叭。周文中剛買下了這幢包括工作室在內的住宅，他消磨他的大部份時間在此，研究、教學，還有就是完成瓦列斯的未竟工作。他從一九四九年一到紐約，就受教於瓦列斯門下。

對於瓦列斯，國內的愛樂者必定是陌生的，因為幾乎不曾見到報章、雜誌介紹過，僅有的音樂辭典中，還來不及列入他。

從照片來看，他有一個高雅的十九世紀式的法國紳士外表，看不出是一位革命性的音樂家，卻是一位非常有自信而意志堅定的藝術工作者。他說他不寫「實驗音樂」，他的實驗在創作樂曲之前就已經完成，這以後的實驗，應該是聽衆的工作。

以他的作品「遊離」來加以說明，這是由十三位演奏者用三十七件打擊樂器演奏的曲子。所有的樂器包括兩具警報器，兩面印度大鑼，都是一高一低；另外是銅鑼、銅鈸，三個不同大小的低音鼓，非洲鼓，小鼓，古巴葫蘆，響鞭，三對不同音域的中國拍板，三角鐵，沙鈴，雪橇鈴，響板，手鼓，鐵砧以及鐘琴、鐵板琴和鋼琴。其中只有最後三件樂器可以發出正規的樂音，大部份只是這一羣打擊樂器的音響組合，我們所能感覺到的，只是這些聲音的高、低，和深、淺。所以這首曲子的主要因素，完全在於各種打擊樂器的音色和節奏。Varese 在這裏的成就，並不在音響的探求，而是聽衆在傾聽時所產生的感覺的進行和發展，並昇高你的感覺。

布魯塞爾世界博覽會的時候，他和建築家 Le Corbusier 合作，替參加博覽會的菲立浦無線電公司寫一首電子音詩。Le Corbusier 設計的菲立浦館，外形好像是三個高聳的帳篷，它形成一系列的雙曲線和拋物線的弧形。Varese 的音詩，就從沿着這些弧形的四百個擴音喇叭中，以連續的音弧播送出來。另方面，Le Corbusier 又以一連串的幻燈圖形，來配合這首音詩，讓那些到菲立浦館參觀的觀衆，經歷了一次由音響和形象組合成的萬花筒似的世界，那裏面有恐怖，憤怒，震驚，也有歡樂和瘋狂的熱情。

（民國六十四年五月）

三四、卡羅素的化身馬里奧蘭沙

一九五九年十月七日，國際知名的紅星馬里奧蘭沙在羅馬豪華的居利亞醫院去世。馬里奧在電影界享譽七年，他是一顆輝煌的電影明星，而不是以歌唱家的身份走紅的。

馬里奧三十七歲的時候，有一位德國記者訪問他，他告訴這位記者說：「我還那麼年輕，男高音的歌喉，是隨着年齡的增加變得成熟、深厚，請想一想基利（著名男高音）的哭泣。一個男人必須在四十五歲以後，才會了解什麼是眼淚。我將等待這個年齡的到來。」可是他沒有想到他講這段話的時候，生命已只剩下一年多的時間，他永遠沒有機會達到那個年齡……

馬里奧是在一九二一年的一月三十一日，生在費城貧窮的義大利人區。本名叫Alfredo Arn-old Cocozza，雙親是從拿波里來的移民。父親是退伍的傷兵，母親是一位女裁縫。他小時候在祖父的店裏賣水果，後來轉業為貨車司機和搬運工人。他死得跟出生時一樣貧窮。他在最紅的這

些年中賺來的五百萬美元，剩下來的還不夠他的家人代他還債。

十歲那年馬里奧開始學鋼琴和歌唱。在四十年代的時候，指揮家 Keussovitzky 試聽了他的歌唱，很欣賞他的天賦，替他請到了波斯頓新英格蘭音樂院的獎學金。可是馬里奧是個沒有定性的人，常常上幾堂課就跑掉，所以始終沒學好聲樂技巧，對音樂也沒有太深入的了解。但是天生美好的歌喉，卻始終獲得專家們的讚賞。

第二次世界大戰以後，一位名叫 Sam Weiler 的經理人，在馬里奧身上投資了十萬美元，讓他繼續接受音樂教育。在一九四六年，馬里奧在芝加哥露天劇場舉行首次演唱會，聽衆有五萬五千人，接着他和 George London 和 Frances Yeend 組成「美聲三重唱」，在美國各州旅行演唱。當他在好萊塢露天圓形音樂廳演唱之後，米高梅公司就跟他訂了七年合同。一九四九年他的第一部影片「午夜之吻」問世，由馬里奧蘭沙灌唱的這部片子的主題曲唱片，在第一年銷行就超過一百萬張。米高梅公司早就有計畫拍一部卡羅素的傳記影片，可是因爲到那時爲止，還沒有一個男高音可以跟卡羅素相比，也就是說沒人可以主演這部片子，結果馬里奧蘭沙來了，這部「歌王卡羅素傳」，就落在他的身上。以影片論，「歌王卡羅素」無論在角色塑造和情節編撰方面，都是一部很平庸的片子，但是由於宣傳得力，全世界都相當轟動，大家都把馬里奧蘭沙看作卡羅素的化身。可是成功替他帶來突如其來的財富，也讓他陷入腐化的生活，後來他的嗓子受損，最後也因心臟病在羅馬去世。

（民國六十四年十月）

三五、比才逝世百年紀念

今年的六月三日是法國天才作曲家比才逝世一百週年紀念日，早在今年二月裏，法國國家交響樂團在第三屆香港藝術節的一連串演奏會中，第一場就是安排了紀念比才逝世一百週年和拉威爾出生一百週年（他生於一八七五年三月七日）的節目，當然在法國各地，今年一年中，大大小小的紀念性活動，一直陸續的展開。

比才（Georges Bizet）是在一八三八年出生在巴黎，四歲學琴，十歲進入巴黎音樂院就讀，經常獲得獎學金，一八五七年考取作曲最高榮譽獎——羅馬大獎，到羅馬深造三年。天才橫溢的比才，在樂壇頗不得志，當他十七歲時就寫了優美歡樂的第一交響曲，由於創作態度認眞，爲人謙虛，自己認爲不滿就絕不拿出來演奏或出版，一直到八十年後（一九三五年）才被指揮家威格納（Weingartner）發現原稿，拿到瑞士公演後立刻轟動，現在已經成了非常受歡迎的管絃樂作品。

比才的作品以歌劇爲主，特別是「卡門」這齣典型的法國歌劇，它受到歡迎的程度，上演次數之多，已經超過了其他許多歌劇之上。除了因爲它戲劇性的情節，以女主角卡門的悲悽身世，博取聽衆的眼淚，最主要的是它音樂的光輝燦爛。

但是「卡門」在一八七五年三月三日在巴黎喜歌劇院首演時，卻被諷刺爲劇本道德低落，音樂缺少旋律美，聽衆反應極爲冷淡，幸而接連上演之後漸被欣賞接受，就在公演三十三次後，同年的六月三日，比才以心臟病逝世，享年三十七歲。

對於法國作家梅里美（P. Merimee）原著，梅海克（C. Henri Meihac）及海爾維（E. Halevy）編劇的歌劇「卡門」，我們很熟悉它的音樂和故事，除了經常被搬上銀幕（被譯爲胭脂虎或新胭脂虎），劇中音樂更常被做流行曲化的改編，成了商業化的古典音樂。一九七〇年，作曲家 John Corigliano 受命於 Mercury 唱片公司，爲了能銷售一百萬張，將卡門重新編寫、改編，面目全非，名爲「裸體的卡門」（The nakea Carmen），經過一年的排練，花費了五萬元，製成了有史以來費用最昂貴的新古典派唱片集。這是「卡門」一段插曲。

令人興奮的是，當一九七二年美國大都會歌劇院的老經理魯道夫‧賓格退休後，劇院進入一個新時代，這第八十八屆的音樂季中，被選爲九月十九日開場戲的，就是由伯恩斯坦指揮大都會歌劇院管弦樂團與曼哈頓歌劇合唱團演出的「卡門」，三天後，就由原班人馬爲 Gramophon 唱片公司灌錄了全曲的珍貴唱片（DGG2709o43）。

比才相信音樂的創作才華分為兩類，來自天賦（莫扎特與羅西尼），或來自心智的發揮（貝多芬），比才的音樂純粹自然，他的才華來自天賦。

（民國六十四年六月）

三六、圓舞曲之王誕生一百五十週年紀念

今年十月廿五日，是約翰·史特勞斯誕生一百五十週年紀念日，這位圓舞曲之王和他的家族所寫的音樂，在他的故鄉維也納一地，入夏以來就不停的被演奏。維也納交響樂團，東金斯勒管弦樂團，維也納廣播交響樂團，從六月廿六日至八月廿六日，每逢二、五晚上在市政廳前的小音樂廳演奏；在美麗的維也納故宮內，從七月四日至八月廿八日，每週一、五，都舉行室內樂演奏；另外在壯麗的仙布倫宮大廳中，從七月二日至九月十七日，也舉行了獨奏會或室內樂演奏會。

英國著名指揮家 Thomas Beecham 爵士曾說：「古典輕歌劇不能沒有約翰史特勞斯，否則這種音樂形式，恐怕就不會達到像現在這樣受歡迎的地步。當許多歌劇作曲家們只寫一些陳腔濫調的時候，史特勞斯的創作，在歐洲音樂界加入新的活力，他挽救了歐洲的音樂。」

約翰史特勞斯是浪漫派後期的幾位大家之一，生於一八二五年，在他的頂峯時期，歐洲的音樂界分成兩個陣營，一派以華格納為首，另外一派是跟隨布拉姆斯的一羣。史特勞斯是一位比較保守的作曲家，他不喜歡任何改革，尤其是技巧方面的改革。儘管如此，像華格納這位從來不肯對同時代的音樂家們講半句好話的人，居然也大大的讚揚史特勞斯，稱他是「十九世紀的莫札特」；在音樂創作和私人交往方面都跟華格納水火不相容的布拉姆斯，在看了史特勞斯的「藍色多惱河」圓舞曲之後，也忍不住提起筆在題名下寫道：「可惜這不是我的作品」，還簽上了他的大名；義大利的歌劇大家韋爾弟，最欣賞史特勞斯的輕歌劇「吉普賽男爵」，說劇中有十九世紀最好的喜劇角色。

像許多跟他一起從事輕音樂工作的作曲家們一樣，約翰史特勞斯也有一種無法抑制的，想寫歌劇的願望，一八九二年，他的歌劇「麗特・巴斯曼」在宮廷劇院首演，反應比他所期待的冷淡得多，他閉門埋怨這個世界不了解他。評論家們說：「這方面的失敗並不表示他將喪失地位，但是他最好還是回到自己的崗位寫輕歌劇。」史特勞斯對「麗特巴斯曼」的失敗，一直到死都耿耿於懷。他說：「我想一個新的世界已經誕生，輕歌劇也將面臨一段困苦的日子。」他的預言竟不幸言中。史特勞斯去世之後，固然有一些繼起的作曲家，可是他們都只是王子，而不是王。圓舞曲之王去世後，這一頂王冠就沒有繼承的人。

在他的葬禮中，人們推崇說：「他超越其他所有輕歌劇大家至上，他曾經是大眾和同伴的偶像，以後也將永遠是我們懷念的人物。」

在約翰史特勞斯誕生一百五十週年紀念的今天，他的膾炙人口，令人愉快的音樂，早已響遍全世界每一個角落，在懷念之餘，我們是否可以呼籲眞正學音樂的人，也爲大眾創作有格調的輕鬆音樂！

（民國六十四年十二月）

三七、維也納之寶史托爾茲逝世

維也納輕歌劇樂派碩果僅存的一位元老，也是本世紀生活最燦爛的作曲家兼指揮家史托爾茲（Robert stoiz），今年的六月廿七日在柏林去世，享年九十五歲。這位被稱為「維也納之寶」的維也納榮譽公民，曾經寫過大約五十齣輕歌劇，一百部以上的電影音樂，一打半的溜冰音樂，和至少兩千首單獨的曲子。

這些年來，他一直跟年輕人一樣的有活力，特別是當他舉起指揮棒指揮自己的作品時。他在音樂方面歷久不衰的活動力，被稱為是「生理學上的奇蹟。」史托爾茲的成功基於傳統，也經由他的成功，使這個傳統能夠維持。他是本世紀一位典型的音樂學者，也是勤勉的工作者，他堅持凡是值得去做的就該好好做。他認為創作不是一種職業而是一種天職和藝術，不論創作輕歌劇、電影配樂，或是典型的維也納歌曲，他總是將全心靈都放進去。

史托爾茲很小就學作曲，十一歲的作品就被出版商採納，十八歲就成爲樂隊指揮，當有聲電影問世時，他也是首先將能力發揮於電影音樂。

史托爾茲也是一位戰爭的受害者，但是在逃離第三帝國的魔掌時，身心卻毫無損傷，雖然他被迫離開了職掌十二年的柏林管弦樂團指揮的工作。一九三八年他離開維也納，拋棄所有財產，到了巴黎，得到 Yvonne Louise 的協助，當納粹進軍巴黎時，他得以逃到紐約，戰爭結束後，他娶了 Yvonne，她是他的第五任妻子，是他的繆斯，並將最後二十首情歌題獻給她！

在第二次世界大戰結束後，史托爾茲和妻子回到維也納，城市被砲火洗刼，人口減少了，但是在被放逐多年後，他對維也納那令人興奮的氣氛，對重見維也納十分渴望。他說：「就是那種渴望一見Mimeriten教堂頂上積雪的熱情，促使我們回來。」史托爾茲是一位全然的樂觀主義者，無論如何，他肯定的認爲一個新的維也納將從廢墟中出現，同時，輕歌劇也將勝利的捲土重來，即使那都是一些過去的光榮日子或者舊日的回憶罷了！當他遇見另一位輕歌劇大師 Eysler，他們彼此賞識的共同爲輕歌劇耕耘，維也納的報紙曾評論說：「他倆好像從天堂下來，就像輕歌劇的最後兩顆巨星，當他倆擁抱在一起，輕歌劇之王約翰史特勞斯送下一道陽光，使他們沐浴在陽光閃亮的榮耀中。這是歷史性的一刻——輕歌劇世界將產生一個新的黎明……」史托爾茲再度成爲德、奧兩地衆望所歸的指揮了。他不斷的創作成功的樂曲，他許多輕歌劇作品更是不斷上演。如今，他傾注了靈感之泉的最後一滴，長眠地下，但是他的音樂，將永遠飛揚！（民國六十四年十二月）

三八、洒脫逍遙韋瀚章

「天意憐幽草，人間愛晚晴」原是白居易的詩句，爲了祝賀卽將在本月裏歡渡七十大壽的野草詞人韋瀚章，香港華南管弦樂團出版部卽將編訂出版四集韋先生作詞的樂曲集，其中由林聲翕作曲的一集，卽取「晚晴」爲歌名，韋瀚章並作成了新詞「晚晴」，由林聲翕譜成混聲四部合唱曲，作爲「序歌」：

盡日陰沉，又喜見濃靄散了，雨也不下。

向晚晴空，又只見幾朵浮雲，幾片流霞。

一重重的暗渡明飛，一線線的紅牽紫掛。

天外夕陽斜，林外數歸鴉，昂頭的平原幽草，領首的野地山花。

啊！這是誰裝點出這黃昏圖畫？

凡是認識韋先生的人，沒有人不敬愛他。數十年如一日的致力於歌詞寫作。當「九一八」、「一二八」兩次事變，因感於民族大義，和黃自合作寫了「抗敵歌」、「旗正飄飄」等一些極有氣魄的剛性作品，他的一些柔性作品，像「春思曲」、「思鄉」，更是柔和動人，扣人心弦。從擔任上海音專註冊主任起，四十餘年來，卽使在絕糧的日子裏，始終抓住筆桿不放的寫詞。在寫作歌詞這條路上，韋瀚章的創作成就，眞可說是第一人了。

有歌的日子，人們將不會寂寞，今天我們極切的需要好詞，不論是流行歌曲、藝術歌曲，歌詞也可以說是一首曲子的靈魂，有興趣寫歌詞的人很多，寫出來的好詞卻不多。對於寫作歌詞的聲韻表情等韋先生認爲應給作曲者一些「音樂的」詞句，「音樂的」素材，這樣寫成歌後，將更能使歌詞也「音樂化」了。比方說，歌詞的聲韻與節奏，是否適合作歌，宋詞、元曲的節奏比古詩唐詩更美好，而古詩唐詩又比新詩好；字音和詞語聲韻的配合，詞句平仄的協調，還有，因爲作曲者要依據歌詞的意境來構想路線，歌詞的意境要明朗，同時言情寫景固然可以變化，也要變得順理成章，不要使人難捉摸，若能給予作曲家方便，寫出來的好歌也更能使聽衆欣賞了。

韋瀚章數十年來的潛心創作，香港華南管絃樂團出版部將出版的歌集，除「晚晴集」外，尚有「黃自作曲專集」，黃友棣作曲的「芳菲集」，以及其他作曲家爲韋先生詩詞作歌的曲集。其中「晚晴集」、「芳菲集」在本月內印出，爲詞人祝壽。「晚晴集」內除序歌外，還有三十首抒情歌，全册有兩百頁，包括韋先生的近作「鼓盆歌」——三章獻給愛妻的悼亡詞，「芳菲集」內

收錄了五年內由黃友棣譜成的十八首作品，並選了黃瑩寫詞的「野草讚」於卷首代序歌，祝野草詞人「芳菲年年，長生不老」。正如「野草讚」中所讚：「不與繁花競艷，不和大樹爭高，經多少風吹雨打，雪凍霜凋，依然是生機盎然，灑脫逍遙。」青年詩人黃瑩對老師的崇敬，正是寫出了韋先生的謙遜，令人景仰！

（民國六十五年一月）

三九、歡迎蔡繼琨回國

在臺灣省交響樂團即將慶祝成立三十週年的前夕，該團的創辦人兼首任團長蔡繼琨教授，將於今（廿二）日下午搭乘國泰班機自馬尼拉返國，一來參加慶祝活動並指揮樂團演出，也為國泰兒童音樂比賽擔任評審的工作。自從去年十二月卅一日，蔡夫人葉葆懿教授因胰臟癌逝世後，遭此突變，蔡教授哀慟逾恆，即停止一切演奏活動，日日至墳前悼念，蔡教授伉儷情篤在樂壇一直為人稱羨，難怪他在悲痛中情緒極不穩定。此次在學生與好友的敦促下，終於應允再度返回自由祖國重執指揮棒。蔡教授我們歡迎您！

還記得上月十九日，女高音辛永秀在菲律賓文化中心舉行獨唱會，馬尼拉音樂界許多重要人物都到場了，在包克多的伴奏下，她唱得格外用心，成績也要比在國內的獨唱會好，聽眾不停的「安可」叫好，當辛永秀再度出場，她以英語對現場聽眾說：「現在我要為蔡繼琨教授，演唱歌

劇茶花女中的飲酒歌。」她唱得十分動聽，唱完後，還將菲律賓音樂界人士送給她的一束鮮花，親自放在蔡府葉葆懿教授的靈前，獻給曾在生前也以這首「飲酒歌」贏得聽衆如雷掌聲的女高音歌唱家。我們曾在蔡府陪教授聆賞夫人生前的演唱錄音，聽他追憶他們在音樂舞臺上共同演出的難忘往事。

畢業於杭州藝專的葉葆懿教授，曾先後出任福建音專及臺灣師範學院音樂系教授，蔡府隨處可見的夫人遺照，文靜、美麗、和藹可親，透着一股高度藝術修養的浪漫氣質。為避免傷情，將近一年的時間，蔡教授不曾踏入音樂會場，現在為了來自祖國的歌唱家，他破例的去了，忍着傷痛，當茶花女中的「飲酒歌」高唱時，我們的心中都有着異樣的感動！還為着蔡教授一向對扶植祖國樂人的愛心，藤田梓、申學庸、孫少茹等演唱（奏）家，不是都在他的安排之下，和他指揮的馬尼拉演奏交響樂團合作演出嗎？

蔡教授早年留日，入東京帝國音樂院專攻理論作曲與指揮，他的管弦樂曲「灕江漁火」，早在一九三六年榮獲國際作曲家協會交響樂徵募首獎，回國後先後籌辦福建音專及省交響樂團，民國三十八年赴菲任教並受聘為馬尼拉演奏交響樂團永久指揮，經常為慈善事業及中菲文化交流指揮演出，每逢他指揮演奏，菲律賓歷任總統均頒致頌詞，美國交響樂團指揮家同盟並曾授予「服務人羣音樂指揮家獎」。蔡教授還曾在六八年九月指揮阿姆斯特丹交響樂團，並任維也納音樂院的客座指揮。此次歸國，顧見他魁梧的身材，炯炯的眼神，令人信服的威嚴，再度引領着樂團，

出現在舞臺上。

上月臨離馬尼拉，曾受蔡教授囑託代覓適宜入樂歌詞，已代轉韋瀚章教授虞美人（除夕抒懷）、浪淘沙（村居風雨中作）、高陽臺（秋夕遣懷）三闋。「……寒窗滴碎幾多愁？才向眉頭翻了又心頭。燈前坐待三更後，此味人知否？影兒相伴欲何言？爭奈今宵無計駐流年。」人間豈有永駐的歡樂？不散的筵席？永聚的伴侶？韋夫人亦於去年五月過世，願兩位詞曲家放下愴痛情懷，合譜心聲！

（民國六十四年十一月）

四〇、出色的女高音任蓉

像哲學家追求着真理，多少年來，我一直追求着音樂的美。

生活在音樂中，是一個極爲美妙的境界。七月裏，我的同窗好友任蓉與其夫婿鄧神勢，從羅馬返國度假。回憶起高中一年級時，基於對歌唱的愛好，我們携手同時開始了第一堂聲樂課，然後師大音樂系的四年，那一段充滿音樂的黃金年華，每一憶及，似猶閃着耀眼金光。耕耘、播種、收成，撒出什麼種子，收回什麼果實，靠雙手創造自己的前程和命運，任蓉目前已是我們最出色的女高音之一了。

任蓉是在民國五十四年到意大利深造的，五十七年修完國立羅馬聖西西利音樂學校聲樂課程，在練習曲、現代作品、歌劇選曲各項演唱都得到滿分，是當年聲樂科畢業成績最優的學生，而得到院長發沙諾親頒獎狀及獎金，然後留校研究演唱及教學法一年，五十八年獲頒柏斯東學院

之榮譽獎狀及金牌。六十年，她參加三項國際聲樂比賽，包括喬達諾獎、奈亞獎及聞名的西班牙巴塞隆納城維尼亞斯獎，分別都得到金牌、銀杯、獎金等。

三年前在羅馬，我們曾歡聚了幾天，促膝談心，我也更了解了她的近況與生活。世界上快樂的事，莫過於爲理想奮鬥。任蓉在梵諦岡我國駐教廷大使館工作，其餘的時間，她還是不停的唱，繼續在老師處上課，偶爾參加歌劇演出，或作介紹性的中國民歌演唱。這次回國前，她曾於民國五十七年和六十年，兩次在香港、新加坡及臺北舉行非常成功的獨唱會，這次回國前，她曾於七月五日在香港大會堂，舉行她在港的第三次獨唱會。

我曾問她，臺北多少熱愛音樂的朋友想聽她唱，爲什麼這次回國她不唱呢？

「我想好好休息一下，和家人聚，你知道在臺北舉行獨唱會，就算有了主辦單位，一切瑣事還是完全得自己安排，太累人！」

任蓉的個性一向爽朗。去年在羅馬亞里斯奧歌劇院她參加「蝴蝶夫人」演出，擔任女主角。望着那一副男主角拉着她在舞臺上謝幕的劇照，她告訴我：「歌劇的排練與演出是最辛苦也極爲緊張的，當然演出一多之後，比起個人舉行獨唱會，就趣味多得多了。」

多年的演唱經驗，任蓉目前最偏愛中國藝術歌曲，因每每最易喚起聽衆的共鳴，與臺下打成一片。中國詩詞與音樂結合的歌曲，是詩樂的精華，我們一直談論着，如何推廣並普及之，這也是我一直努力的，因爲它是那麼美，對這件工作，我深具信心。

（民國六十四年八月）

四一、德國的新音樂

德國曾經是近代音樂的發源地，今日德國的新音樂，也盡力在傳統的表現方式，和極端的實驗主義之間，尋求新的出路。除了探索各種表現的可能性之外，我們也同時發現，德國的新音樂，也還沒有到達一個最後的決定形式。因此對於愛好現代音樂的聽眾來說，他們很不容易在現代音樂的發展中，選擇他所愛好的一種。

在新音樂的領域中，大概不外乎「新瓶裝舊酒」、「舊瓶裝新酒」，以及「新瓶裝新酒」等三大類型。我想舉兩位作曲家為例，說明他們寫作新音樂的不同方向。

已經七十幾歲的德國作曲家 Wernel Egk ，他仍然忠實的遵守他三十幾年前建立起來的形式，因為他熟悉這種形式，他可以運用它來充分的表現自己。聽的人可以從他這種音樂中，感到一種直接的力量，也覺得他寫得有道理。不久之前他在巴登巴登親自指揮德國西南廣播電臺管絃

樂團首演他的芭蕾組曲，「在倫敦的卡薩諾伐」。這齣芭蕾，沒有動作上的連續性，只是一連串單獨的畫面；一部份是唯美的形象，一部份有戲劇性的表現。而在這一連串的畫面裏，我們看到了卡薩諾伐這位威尼斯的名人在倫敦的所作所為，被判罪，又被釋放。Egk 把四場分景，用交響曲的四樂章形式來寫，表現各種不同的音響效果和抒情氣氛，在配器方面也表現了諧謔的趣味。

現年五十五歲的德國前衞作曲家 Bernd Alois Zimmermann，他代表德國新音樂的另一個方向，這個方向和 Egk 是一個強烈的對比。他最近的一首作品，是音詩「羞光」。「羞光」是從彫刻家 Yves klein 替 Gelsenkirchen 劇場設計的單色牆獲得靈感，全曲從單音開始，然後逐漸增加、變化，就像是光線的變化。音的組織比旋律、節奏更重要，在進入有點像巴哈、貝多芬，或者柴可夫斯基的樂句之前，有一個興奮的高潮，彷彿是劇場的觀眾，在休息室裏沉入古老的回憶，然後樂曲奔高潮，而突然結束。但當你仔細回味的時候，你仍然會發覺作曲者在音色的發展和光度的變化方面，都按照邏輯進行。

（民國六十四年五月）

四二、日本音樂家的創作方向

亞洲作曲家究竟該如何繼承自己國家的傳統？要尋求什麼樣的音響去表現各國的新音樂精神？在本屆亞洲作曲家聯盟大會中，這是一個大家熱衷探討的題目。

上屆大會主席，也是日本區會會長的入野義郎，曾以「日本的音樂現狀與我的創作路線」為題，在會上發表演說，我倒覺得他在創作上的蛻變，不正是亞洲作曲家們的一面鏡子？

日本開始接觸西洋音樂，已有近百年的歷史。明治維新以後全盤西化，傳統音樂就被冷落了，幸而經由師徒一代代的傳授，能在民間紮下了根，奠定豐厚的基礎。

一九二一年出生在海參崴的入野義郎，原是在東京大學攻讀經濟的，他的音樂理論基礎最初靠自修，然後拜在留德作曲家 Saburo Moio 門下，學和聲與對位，打下了德國系統的根基。他的學生時代正逢戰亂，無法得到任何海外音樂資料，對傳統音樂與亞洲音樂固然發生興趣，也只

錄下了一些鑼的音樂和幾首亞洲民歌，於是自然集中精神研究歐洲音樂，他曾以半音和聲寫了許

多十九世紀末二十世紀初期風格的音樂。第二次世界大戰後，他成了第一位採用十二音技巧作曲

的音樂家，一九五三年寫的「爲小樂隊的小交響曲」是其中代表作。然後他以十二音技巧作實

驗，在五七年爲日本傳統樂器寫了「兩把箏樂」，想從中發現創作日本音樂的新方法，從此許多

日本作曲家也開始對傳統樂器發生興趣。七〇年他寫了爲銅管和打擊樂器的「宇宙一號」，這時

他已不再採用十二音技術，只是根據其原理。音列對他來說已不僅是音高的排列，也是節奏的排

列，音色的排列。去年他爲兩把日本三絃寫了「Wandlungen」以日本傳統樂器加入西洋管絃樂

團中合奏，是東西樂器的合併使用，也是東西觀念的一致，表現宇宙永恆的意念。

最近二十年來，不論在演奏和創作方面，日本人開始在國際樂壇抬頭了。一羣實驗性的年輕

作曲家開始重新接觸傳統，採取自由獨特的創新態度從事創作。戰後前衞派的領導者黛敏郎，在

一九五八年發表涅盤交響曲後，這位對新的表現與未知音響素材冒險的先驅者，突然變成了古典

主義者，開始深入研究佛教音樂與日本傳統的遺音，展現獨特的作曲方向；原來對「前衞音樂」

和「實驗技巧」興趣極濃的武滿徹，一九六七年爲紐約愛樂交響樂團一百廿五週年紀念寫的「十

一月的脚步」，卻是以日本的尺八和琵琶作獨奏樂器，用實驗的手法，讓東方的觀念和西方的管

絃樂構成一個對比；還有曾研究了十年無調主義的諸井誠，也突然改變，對日本典型的傳統樂器

尺八感到興趣，將之運用於現實音樂中。

今天的亞洲作曲家，固然採用了二十世紀西洋各種不同語法，還是努力加入東方人的美學思想，只要人類的創作力存在，藝術境界還是會不斷更新。

（民國六十四年十一月）

四三、音響抑是音樂遊戲

在馬尼拉舉行的亞洲作曲家聯盟第三屆大會中，曾安排了三場亞洲現代音樂的室內樂及管絃樂演奏會，共發表了廿二首現代音樂作品。去年九月在京都聽了三場「亞洲今樂」的演出，我已經發現，日本、韓國、菲律賓偏向前衞音樂；東南亞各國則較保守、穩重、有浪漫風格；中華民國作曲家的作品，則兩者兼具。這次由菲律賓文化中心所屬室內樂團與管絃樂團的演出裏，雖然對演出者與欣賞者來說，還是同樣的並非深入的表演與聆聽，卻能從中一窺每個國家的作品風貌與寫作技術，並經由會後的探討與私下的交談中，了解了彼此之間的想法，以及在作曲上發生的問題。

在聆聽了京都演出的「亞洲今樂」後，我發現百分之七十的新音樂，是反傳統，前衞派，很難引起大多數聽眾的共鳴，本屆的演出也不例外。我曾與來自西德的國際現代音樂協會秘書長

Rudolf Heinemann 討論，他表示許多前衛派的室內樂演出，在歐洲早已不時與，那已是五十年前的玩意兒；來自美國專門研究東方音樂的作曲家 Lou Harrison 則表示他無法接受前衛音樂。在所有發表的二十幾首音樂裏，最引起爭論的有三首，日本作曲家 Shigeak Saegusa 所寫為六部女高音的牧歌，指揮者站立在中間觀眾席的走道上，六位女高音平均分立於會場前後左右四週，在黑暗的觀眾席上，只見七點微光，歌者以無字的歌聲，從最弱音開始，以寬廣的音域，艱難的技巧，將人聲發揮出樂器所能表現的相同效果，她們以指揮者作中心，逐漸向中央集中，置身其間，一時此起彼落的歌聲，四面八方響起，忽遠忽近，喜愛前衛音樂的作曲家，都感動於奇妙的音響效果。無法接受的則說：只感到它像是入夜後寧靜的鄉間，遠近的犬吠聲，這是兩類多極端的批評。

另一位日本作曲家 Akihiro komori 發表了一段為十位打擊樂手的音樂，由於新奇的音響帶給腦神經的刺激，它令人感到興奮，最特別的聲響，來自摩擦麥克風，看在我的眼裏，實在心疼。菲律賓作曲家 Ramon Pagaron Santos 的為人聲和打擊樂器的作品，請十對穿上菲律賓土著民族服裝的男女，在冥想的境界中，或唱，或吟，或表演啞劇、舞蹈，並彈奏數種民間樂器，唱的是菲律賓譯文的新約聖經章節。總之，作曲家們在追求着無限的變化，複雜的技巧，這種「音樂的遊戲」，的確難懂。我常想，發生在歐洲的前衛音樂，自然有其產生的社會背景，再經過長時間的發展而成，若是我們不了解它的文化背景，就難欣賞了。就如同想從一個穿着西服的東方

四四、近代作曲家的苦悶

一提起西洋音樂的沿革或是歷史，很自然的使人聯想起一些能產生音樂的城市、朝廷或修道院的歷史一樣，也許音樂本身和這些地方並無具體的關連，但是音樂卻隨時受外來的社會及政治狀況的影響。

近年來，我們常會聽到這樣的話，說聽眾和作曲家的距離越來越遠了，古典音樂的聽眾一日日的減少了，事實上，當廿世紀初年就開始了這種變化，一方面，很明顯的是因爲作曲家的作品確實讓聽眾震驚，使聽眾有不了解的納悶；在作曲家方面也有不被了解的苦悶、容忍，甚至憤怒。面臨這種情況的作曲家們有馬勒（Gustav Mahler），荀貝格（Arnold Schanberg），史特拉汶斯基（Igor Stravinsky）還有其他生活在維也納、柏林、巴黎等歐洲式音樂生活的作曲家們。

讓我們往回看，在羅馬教皇專制政治的時期，教堂音樂獨占鰲頭，其他一些非宗教的音樂，

都被視爲下等的音樂，也因爲受了當時粗俗的民間歌謠和舞蹈音樂的影響，十四世紀僵硬而無變化的音樂形式有復甦的趨勢，也使得音樂家有開創新路的機會。幾個世紀以後，西洋音樂界又產生了一次變遷期，從文雅的巴羅克音樂藝術轉變爲早朝古典主義實用而引人的音樂，不僅僅在創作技巧及樂器使用上不同，其間音樂性質也從朝廷或宗教氣氛，演進爲中產階級風味，特別是法國大革命之後，一流的偉大音樂家，像莫札特、貝多芬等都急於脫離附屬於皇室親王或教堂大主教的不自由地位，企求能更自由的在音樂上發揮。

到了廿世紀，因爲社會及政治狀況的不同，歐洲的作曲家們只擁有一小部份的知音，這些知音聽衆鼓勵作曲家們努力創作，協助演出不易被接受的新音樂，也在音樂書刊中發表新潮文章贊助作曲家，像一九一〇年在 Dortmund 舉行的 Max Reger 節在德國許多城市中舉行的 Richard Strauss節，還有荀貝格音樂在維也納的演出，將新音樂的觀念，廣爲傳播。富有進取心的愛好音樂者就在各地籌組類似的音樂節，一至到今天，這類演出也就更普遍，像維頓（Witten）當代室內樂節，就是其中之一，這是從本世紀卅年代初就開始成立，一直到今天，卽使戰爭期間，也從不間斷。

從大型的音樂節轉爲室內樂的興盛，最大的原因是財政上的困難，管弦樂音樂會的演出費用，昂貴得使人不敢問津，這個事實也就自然的改變了作曲家們的觀念，開始在室內樂的園地中耕耘、嘗試。

對於現代一些在實驗中的音樂，廣播一直站在保護、獎助的地位，利用它傳播知識的本能責任，將原本只有少數人能接受的知識廣為傳播。科隆西德之聲負責新室內樂的 Dr. Wilfried Brennecke ，就曾經表示，隨時準備接受新潮流，選擇高水準的作品演出，並且把拒絕接受或是無法了解新音樂的聽衆，拉向有能力欣賞，願意欣賞的境界，站在同是從事大衆傳播音樂推廣工作的立場，他的觀念也是我的理想目標呢！

（民國六十五年一月）

四五、韓國古樂

亞洲作曲家聯盟第三屆大會，十月十二日至十八日，在菲律賓馬尼拉舉行本屆大會討論的主題是——「亞洲音樂的創作」，同時在為期一週的亞洲傳統音樂和現代音樂節中，每晚安排了精彩的亞洲傳統和現代音樂的演奏會。儘管亞洲作曲家們在現代音樂和現代音樂的創作上，不斷追求着新的創意，傳統音樂始終是創作上最根本的素材，因此對傳統音樂的研究發展就更重要了。因此在最近本欄裏，我想談一些與會感言，就從「韓國的典禮音樂」開始。

在韓國的典禮音樂裏面，最古老，最莊嚴，和最緩慢的，大概要算祭孔音樂。設在孔廟的韓國國立古典樂團，每年要演奏兩次祭孔音樂。演奏的時候，分為兩組，一組在祭壇，一組在大廳，輪流奏樂。祭孔音樂由八個樂句組成，每句包含四個音符。旋律是七聲音階，以同一個音開始和結束。演奏的樂器包括銅鐘、石鐘，和鼓。還有六十四位舞童，隨着音樂起舞，和中國的祭

孔禮樂大致相同。

另一種古老的韓國典禮音樂，是韓國的皇室宗廟音樂。本來韓國的宗廟音樂也是從中國傳過去的，但是後來到 Sejo 王的時候，就改成韓國音樂，一種叫作 Botae Pyong，一種叫 Chong daeop。演奏的時候，也分爲兩組，一組在祭壇，一組在正廳。Botae pyong 是由祭壇上的一組樂團擔任，本來還包括二十四名合唱團員，但是現在已經不用合唱，演奏的時候，並且有三十六名舞蹈人員隨音樂起舞，叫作「文舞」。這種 Botae pyong 是在入祭和獻上第一盤茶和獻第一杯酒的時候演奏。另外一種 Chong daeop，是在獻第二和第三杯酒以及送神的時候演奏，並且配合「武舞」。

韓國佛敎法事音樂裏，最普通的一種叫作 Sangju kwon gong，就等於是天主敎堂的主日彌撒，在這種法事裏面，一般都包括三十段音樂，其中第一段叫 Hal Hyang，由一位獨唱者唱經文其他的人擔任合唱，獨唱的經文大部分是中文的四行詩，後兩行詩，無論在內容和音樂形式方面，都和前兩行有密切關連。

另外韓國佛敎的安魂大法事，叫 Yong San，它包括一百五十多段音樂，要化三天時間，才能夠做完全部法事，這種法事的經文，大都是合唱，因爲是由和尚們在從大門走到廟宇的前院之間唱的，所以音樂的長短，常常由這一段路的距離來決定。路途長，音樂也長，路途短，音樂也短。

韓國人在慶祝六十大壽時也有慶典音樂。韓國人慶祝六十大壽，通常都是由長子先獻祝壽詞和壽酒，同時女侍們就唱獻酒歌，這種獻酒歌，叫 Kwon Ju Ka，用長笛和鼓伴奏。唱完之後，就奏樂，音樂的名稱叫作 Sam Hynn Yook Kak。

（民國六十四年十月）

四六、重寫國樂歷史新頁

八月十九日晚，中廣國樂團在中山堂舉行了一場成立四十週年的紀念演奏會，這也是該團革新改組，擴大編制後，第一次正式對外演出，由青年琵琶演奏家王正平擔任指揮。節目內容包括以獨奏、合奏、協奏等不同形式，演奏古曲、民間音樂和創新作品。記得去年九月，在日本京都，欣賞日本傳統雅樂的演奏會，當時就覺得，還是中廣國樂團的演奏來得出色、引人。多年來，中廣國樂團定期巡迴公演，從事各類社教活動，更負起招待外賓的任務，一直默默的耕耘。

十九日晚演出聽衆的盛況空前，證明我們有的是擁護中國傳統音樂的聽衆，而演奏的水準，節目編排的變化，六十位團員的演出陣容，的確帶出了音樂服務社會的功效。

但是，儘管有了演奏的水準，對於一個我國素質最優，歷史最悠久的國樂團，我們有更多的期望。明末以來，國樂漸亡，我們該如何發展國樂呢？其中最令人着急的，是作品的欠缺。我

想，不論是古曲的整理保存，新曲的創作發揚，或以中西樂器合併使用演出，都要積極的從事，能繼承遺產，開闢新路，才能建立起我們自己的現代音樂。

人們對於文學的或是其他藝術的欣賞，一方面反映出生活思想，另一方面，也受生活思想的影響，目前正是和外來文化接觸的時代，除了吸收外來文化的豐富內容，更應努力探求本國音樂的材料，使兩者能合理的交融。要創作民族性的作品，固然有待天才，更有賴研究。

一九七〇年夏天，我在紐約訪問揚名國際的中國作曲家周文中時，曾談起國樂的前途，記得他說過：

「在作學問的工作上，可以從歷史方面的研究來下功夫，現在從事作曲工作者，必須對國樂的精神，表現力有深刻的了解，再具備高水準的現代作曲技術，利用傳統的精神與材料，才能迎頭趕上或是別開生面。」

周文中贊成研究古譜，保存它原來的面貌演奏，才能發揮中國樂器演奏的曲趣。周朝和唐朝，我國禮樂之盛，如日中天，正可研究發展其優點。翻開中國音樂史，可以說是外來音樂在影響民間音樂，也是民間音樂在融化外來音樂，從民間音樂中，我們看到很多古代音樂被保存，也看到古代音樂漸失傳。宮廷音樂的燕樂部分，也都來自民間音樂，只是將原有名稱，改為皇帝中意的名稱。不論我們的古樂或民間音樂，大部分未經彙集、整理，因此，研究國樂的歷史，也是一件重要的工作。

研究的工作，可整理出豐富的中國固有的材料，而古代音樂的優點，正好用來創作新音樂。

巴哈的創作，也不是早年已發展成他對位的技術，而是在不斷的試驗與錯誤摸索中，把從古代所能學到的種種，發展成各種形式，成就了偉大的音樂。

寄望於中廣國樂團，在成立四十週年的今天，肩負起這項艱苦而重大的任務，為發展國樂，寫下新的一頁。

（民國六十四年八月）

四七、那往下紮的音樂的根，已在結果！

八月下旬，聽了兩場十分感人的音樂會，分別由來自美國的聖荷西青年交響團與我國的中華少年管絃樂團演出，這羣從九歲至十九歲的青少年的演奏會，雖然是在臺北兩個最不同的地點舉行，一個是最新落成可容納二千八百位聽衆的國父紀念館，一個是在臺北最小（只容五、六百人）但最具歷史的國立藝術館，卻有許多相同的巧合，在同一時間，從八月二十日至二十八日，他們或由北至南，或由南至北的新竹、臺中、臺南、高雄做巡廻演奏，報章上並沒有詳細的報導，也未引起太多注意，但是這兩場都滿座的音樂會，卻留給聽衆難忘的印象，除了因為在他們的年齡有難得優異的表現外，更因為他們為音樂藝術付出的赤子之心。

聖荷西青年交響樂團是一九五三年在聖荷西交響樂團贊助下成立，團員都是加州聖荷西（Sanjose）地方具有音樂天份，年齡在十九歲以下的男女青年組成，團員中有好幾位曾得過「

青年音樂家獎」。史多雅先生擔任該團指揮已有九年時間，他們曾在墨西哥及日本等地演奏過。

他們的演奏水準，比起歐洲的一些青年樂團，雖然略顯遜色，但是這次能順利的應我國世紀交響樂團的邀請（該團去夏訪美時曾連繫交流演出事宜），在臺灣各地演出五場，還克服了許多困難，特別是經濟上的，許多青年團員，做工賺取旅費，或省下零用錢，精神的確感人。特別是十六歲的華裔少女江比黛，擔任主奏李斯特的第二首鋼琴協奏曲，贏得了祖國聽眾最熱烈的掌聲。

說起中華少年管弦樂團，今年已是第六次巡迴演奏會了，當少棒的小國手們正引起各方注目的同時，我們實在不該疏忽這羣有音樂天份的少年朋友，他們的努力和成績。多年前，當中華兒童交響樂團從馬尼拉載譽歸國時，他們所做的國民外交，讓僑胞們感奮祖國兒童一代的才智表現，震撼了成人樂壇。今天的中華少年管弦樂團是在全心貢獻於樂教的團長——小提琴家李淑德女士，與該團創辦人——實業家郭頂順先生，以及一羣熱心音樂的老師和家長們的默默耕耘中，為國家培育了更多有氣質，有涵養的未來主人翁，難怪此次巡迴演奏的客席指揮包克多教授說：

「我從未與如此好的青少年樂團工作過。」來自全省各地最優秀的樂手，個個虛心，認真學習。

聽了這兩場青少年樂團的演奏會，首先讓我再一次深受感動，音樂文化的交流，可增進彼此觀摩，互相砥礪的機會，增進彼此的了解和友誼，撒佈下仁愛和平的種子，兼得禮儀教育和友愛教育的收穫。播種在少年朋友身上的音樂的根，最能徹底達成移風易俗的責任！

（民國六十四年九月）

學習的態度更令人讚美。當然由於年齡的關係，對音樂的表現與詮釋法不及技巧完整流暢。在小提琴組的比賽中，還有着普遍音準的致命傷，但是一想到這些稚齡孩童演奏艱深的樂曲，不由你不感動了，對本屆比賽我們還有一個有趣的統計，在報名鋼琴組的一百卅八位小朋友裏，只有七位男生，前十名優勝者全是女生，在四十二位參加小提琴組的同學裏，只有六位女生，結果第二、三名卻都是女生呢！

比賽進行中，固然說勝不足喜，敗不足悲，許多人還是會對成敗得失耿耿於懷，特別是家長和教師們。對於兒童音樂比賽來說，選拔的並非已經成熟的演奏家，而是有發展的可造之材。許審工作是緊張而嚴肅的，若是棋逢敵手，裁判就得更慎重的評定，優勝者之間的高下也相差無幾。我們倒是十分愉快的發現，國泰兒童音樂比賽的諸位評審先生，總是十分順利的做了最公正而一致的決議讓真正優勝者脫穎而出。不過，比賽的宗旨，既在於普及音樂風氣，發掘樂壇新秀，參加比賽者的態度，應該是藉着觀摩的機會，增長本身的經驗，這樣也就不致於為得失助長不安的心理了！

教育部長蔣彥士先生，曾在第三屆比賽頒獎典禮時致贈賀詞，誇讚國泰航空公司對於倡導工商界推廣藝術活動有深遠的影響。的確，固然歐洲許多國家在音樂文化上，經濟援助的背景，不少是政府的捐助與支持，而在美國，則靠工商界及私人的捐助，音樂文化需要社會的支持、培養，是無可否認的事實，但願有更多工商企業團體，支持有意義的音樂活動。時下一般孩子，花

了許多時間看不適宜的電視節目，又沒有專為兒童拍攝的電影，也就更需要社會人士給他們能使心靈滋潤薰陶的音樂環境。

如同一粒種子，在發芽以前必然需要經過在泥土中掙扎的過程，前幾屆比賽優勝者，有的已經出國深造，我們一直寄以深深的關愛與祝福；我們也恭賀本屆優勝者，但是音樂的目標是無止境的，還要不斷的奮鬥，精益求精；對未能入選的小朋友，除了從經驗中追尋進步外，祝各位在下屆競賽中有更佳表現。

（民國六十四年）

四九、讓音樂美化人生

前個星期的週一清晨，應邀為工業技術學院的全校師生，在週會時做一次專題演講，我自訂的題目是「讓音樂美化人生」，因為我始終深信，能陶醉在音樂中的人，生活必定增添了不少情趣，也可以說音樂是我們靈魂的養料，它能換取人們的感情，增強心靈的想像，當音樂成為你的好友後，會一輩子享用不盡，讓它在你失望時給予安慰，軟弱時給予鼓舞，憂傷時有它撫慰，徬徨時給予你信心，充實淡漠的情懷，潤澤枯竭的靈智。

近年來，經常應邀到全省各大專院校機關團體，為音樂作宣揚工作。我知道學生們一步出中學，就不再有機會深入接觸音樂，認識音樂，而且一般學校，音樂是術科，並不被重視。當你因為沒有機會認識音樂，因而失去可能從音樂得到的享受與陶醉時，真是太惜的事了。而每一次，當我面對一大羣同學，談音樂，聽音樂，就是那一天工作再忙累，那一段時光總讓心靈充塞滿

滿的，因為大家對音樂是那麼樣的渴求！

　　工業技術學院的陳履安院長，在上午八時就集合了老師與同學們。雖然通常我所主持的演講、座談或欣賞會，總在休閒的夜晚舉行，拿一天中精神最好的時光，來談論音樂，可見校方對音樂的重視了。（據說該校師生每週一的週會，經常安排不同主題的藝術性演講，以調劑同學們在繁重的課程外的身心。）我在大綱部份，介紹了不同時代背景，不同地域，不同特色的音樂語言，及和欣賞音樂的關係？如何欣賞音樂並做個理想的聽衆？目前世界音樂的趨勢，中國音樂的概況與前途等，最後還有三十分鐘的討論，同學們非常熱烈的發問——中樂與西樂的問題，新音樂的概況，國樂器的性能，中國音樂的創作路線，通俗音樂與正統音樂的衝突等問題，都是大家極其關心的。事後陳院長極感慨的表示，在我介紹的中、西音樂中，他最感興趣的還是幾首創作的中國樂曲，也很關切的提到了當前中國樂壇的一些問題。聽圈外人關心中國音樂，使我感到莫大的感動，安慰！

　　也許在今天的社會上，音樂的領域裏，正統音樂越來越不受重視，特別在廣播、電視節F中，明顯的看出受冷落的實情，但是也有許多角落裏，我看到愛樂者的陶醉與滿足，座落在石門的中山科學院，聚集了許多科技專家，我曾兩度前往，上至該院領導階層，以及許多工作同仁，眷屬，我們有過多令人懷念的音樂夜！

　　還記得曾被一些社敎系的同學問起，作爲一位社敎工作者，如何能主動的，深入的將音樂帶

進每個地區，尤其是鄉村和教育水準低的地方。我想最根本的辦法，還是理想的學校音樂教育的推行，政府與社會的重視，愛樂者若能懷着與人共樂的心情，將自己的喜好影響周圍的同伴，就像階前的小草，爲音樂環境也增加一絲綠意，不就能滴水成河，集掖成裘？

（民國六十五年一月）

五〇、來聽我們自己的歌謠

音樂幫助人們獲得快樂和諧的心靈生活，相信是每一位愛樂者都能體會的事實。假如拿日常生活中聽到的歌曲來做比較，那麼，流行歌曲和藝術歌曲的比例，將是一百比一不止。就如同沁涼的夏夜裏，牛郎織女的故事，將星光點綴得更加晶亮，當堤邊垂柳含煙時，漁人唱夕陽殘，帶出盎然的詩意，藝術歌曲所表達的，是更美，更具有詩意，也更深刻的情感。中國廣播公司從六年前，開始了一年一度的「中國藝術歌曲之夜」，介紹了六十年來近三十位作曲家的代表作品，開始為整理中國音樂史上的歌樂作品起步努力，六年來，「新歌創作」、「清唱劇補遺」、「民歌」、「時代心聲」、「歌劇選粹」……，陸續演出，今年五月八、九兩晚將演出「你喜愛的歌」。做為節目與演出的策劃與主持人，眼見與聽眾的距離越拉越近，歌唱家們也越加重視如何好中國歌，實在感到欣慰！

每年在四月五日音樂節前後的三、四月間，總是音樂活動最頻繁的季節，沒想到今年的「五月」倒成了音樂季了，特別是以演唱中國歌謠為主題的音樂會，五月一日有金慶雲唱當代作曲家的歌，三日有劉塞雲師生的中國藝術歌曲演唱，到八、九兩日的海內外十位聲樂家同臺演唱你喜愛的中國歌謠，幾乎絕大多數的聲樂家都唱了起來。

由中國詩人寫歌詞，作曲家譜曲的中國藝術歌，大致開始於北京大學音樂傳習所，到一九二九年上海音專的成立，創作歌曲開始明芽、發育；九一八以後至抗戰期間，慷慨激昂的歌曲如雨後春筍般的在各地出版，幾乎人人能唱，遠離戰區的重慶，作曲家們更是蓬勃的創作；抗戰勝利至今，世事變幻，海內外的作曲家們，發表的佳作為數也不少。中國的文字是最具活力和音樂性的，飽經憂患的詩人們，以敏銳的體察，寫出聲調和諧，句度長短相間，押韻恰稱詞情的歌詞，作曲家們將詩人的感情以音符美化，我們有雄渾氣慨，有輕淡落墨，有韻味溫婉，有憂憤激昂，作曲家林聲翕、溫隆信、馬水龍、游昌發、蔡盛通、楊耀章，及蔡繼琨編管絃樂伴奏譜，以獨唱、重唱、百人大合唱、管絃樂伴奏就從五十年來的中國歌樂作品中，精選了近三十首，邀請當代作曲家林聲翕、溫隆信、馬水龍、游昌發、蔡盛通、楊耀章，及蔡繼琨編管絃樂伴奏譜，以獨唱、重唱、百人大合唱、管絃樂伴奏的形式，在第六屆中國藝術歌曲之夜中演出。

對於如何唱好中國歌，聲樂家們各有不同的見解！唱外國語文的發聲方法和共鳴位置，都與中文歌不同；將自香港返國演唱的費明儀，特別注意咬字，除了根據中國文學特徵，配以合理的發聲法，還要對歌詞及民謠旋律深入研究，再以中國人的腔調，表達特有的風格；辛永秀將以她

特有的美聲唱法，唱出中國人的情感；陳明律的花腔女高音，唱出小鳥鳴囀的曲趣；楊兆禎最拿手的是客家山歌；張清郎也贊成除了從「語言文學」、「民族風格」、「作曲觀點」上來探討唱法問題，研究地方戲曲的聲腔，也是值得嘗試的；聲樂界的五位新秀――向多芬、呂麗莉、陸蘋、歐秀雄、陳榮貴，還有臺大和中廣合唱團組成的百人大合唱，也將在蔡繼琨指揮的管絃樂團伴奏下，盡力唱好中國歌，唱出中國人的心聲！聽曲使人培養心靈的耳朵，您也願來追求更快樂的心靈生活嗎？

（民國六十五年五月）

五一、感謝關心中藝之夜的朋友們

五月八、九兩晚在中山堂舉行的第六屆中國藝術歌曲之夜，終於結束了。半年來，從決定演出主題——「你喜愛的歌」，到確定演出人選、節目，連繫作曲家們為近三十首中國歌謠編寫管絃樂譜，組織伴奏樂隊……到最後的排練，以及一場音樂會無分巨細的瑣事，我們一切的付出，全為了一個目標：當音樂家們和聽衆間的距離越來越遠的時候，希望能為大衆提供「曲高和衆」，高而易解的音樂，使一些詞曲高雅，意境深遠的中國歌謠，廣為流傳，和你我的生活打成一片。

「聽衆爆滿，連走道兩旁都站滿了人，開場後二十分鐘，中山堂門口還徘徊着買不到票的聽衆。」這是記者朋友的報導。事實上，演出前一週，入場券已經發售一空，我們一方面為聽衆與社會的支持感到安慰，另一方面卻惶恐演出成績能否理想!?因為我們固然達成了滿座的目標，演出令聽衆滿意才是更重要的！

在排練的過程中，我們一直戰戰兢兢，一個臨時組成的樂隊，在紀律上、默契上是鬆懈的，

再加所有總譜都是新編成，謄寫不夠清楚、正確，給一向指揮慣職業樂團的蔡繼琨教授不少困擾。這位旅菲名指揮家，剛在四月廿四日成功的指揮了菲律賓文化中心交響樂團演出，就趕回來指揮這場全部為伴奏的音樂會，六十多歲了，硬朗的身子，不因感冒不適躺下，每次排練，總是一連兩個半小時，預演時甚至三個半小時的站着指揮，沒有休息，儘管年輕的團員們，有的遲到，有的缺席，蔡教授的敬業精神，令人無限欽敬！

歌唱家和管絃樂團合作演出，是要比與鋼琴難些，對於音量較大，有經驗者，問題自然較小；有時管絃樂編譜太重，也會影響唱者的音量傳達；若是唱者速度太自由，或是不穩定，伴奏在配合上就更吃力了。為了給中國歌謠染上更濃的色彩，我們願意接受挑戰。樂團的團員們都很忙，排練的時間也實在不夠，我們的心情一直是沉重的。一直到八號晚上正式演出，舞臺上每一位音樂家都更加用心，因此當蔡教授指揮棒揮動時，便控制了全場的氣氛，聽眾如雷的掌聲，帶來更大的鼓勵。會後擁向後臺道賀的人潮，誠懇的致意，駐華外交使節團長的由衷稱許，歸國音樂家們驚訝於祖國音樂的成長，還有實況轉播後，無數聽眾的熱情來函鼓勵，是一切辛勞的最大報償，我們總算擱下了心中的石頭，因為聽眾原諒我們難免的缺失！

音樂會的全部實況，將在六月上旬出版一套兩張唱片，最近幾週華視「藝文天地」節目，要陸續播放演出歌曲，在聽過之後，希望您能像現場的聽眾一樣給予暖心的喝采，更企批評指教。

（民國六十五年五月）

五二、調頻台的美好音樂

最近接下了負責中廣公司音樂調頻組的行政工作，由於肩上挑起重擔，使我很自然的隨時扭

開收音機，原是在責任心驅使下的一份工作，沒想到重又使我享受到那麼美好的境界！一卷在

手，音樂在靜靜的室內廻蕩，不再見嘈雜的電視螢光幕，柔和的壁燈伴着我，既沉醉在往日的夢

境，又編織起明日的無限希望，何等安詳、自在！

在廣播的領域裏，世界各國往往把調頻（Frequency Modulation）廣播視為發展重點，因為它

利用超短波不但減少雜音的干擾，還利用主波及一個副載波，播送音質優美、傳真度高的身歷聲

美妙音樂，所以音樂節目是FM的主要內容，說來也真是巧，FM是 Frequency Modulation 的縮

寫，我們當它是 Fine Music・C 的縮寫又何妨？因此調頻廣播帶給人們美好的音樂就更自然了。

而我們就正從這方面努力！

世界各國的調頻電臺，在節目的安排上，根據調頻廣播的特色，着眼於音力的變化，以紐約的WNCN的FM為例，交響曲每週播出的時數，大約有四十小時，其次是接近交響曲的鋼琴、小提琴以及其他獨奏樂器和管絃樂的協奏曲，每週是三十小時，室內樂每週八小時，歌劇是每週八小時，調頻臺播管絃樂的時間，遠比獨奏曲、小合奏曲和聲樂曲來得多；香港電臺的調頻廣播，要到明年三月才開始立體身歷聲播出；洛杉磯KFAC，每天播出廿四小時的立體古典音樂節目，日本的許多FM電臺有特為教學安排的節目，同時還每週出版專集。

中廣調頻電臺是民國五十七年八月一日開播，正是中廣四十週年，在這七年多的時間中，我們從每天播音十小時，到明年元月開始每天十九小時的播出，臺中與高雄兩個分臺已經開始參加臺北臺的聯播，臺東、花蓮與玉里三個分臺與轉播站，則維持每天十三小時的節目播出；這兩年我們從純音樂的播出步入了商業廣告節目的時代，在音樂是娛樂更是教育的原則下，我們努力的方針，看來似乎是背道而馳的兩個方向，既要增加廣告的收入，還要提高節目的水準，電視臺的商業氣息節目，不知招致多少批評，我們也戰戰兢兢的朝這條路上走了，但是BCCFM，始終有一個理想，維持節目的個性，儘管發揮調頻廣播的優點，朝着求員、求善、求美的目標，確實引導聽眾達到一個欣賞音樂的最高境界。我們要豐富資料來源，除了每月補充大量原版唱片，凡是友邦電臺提供的音樂交換節目，本國音樂家為中廣錄製的中國音樂，國內的音樂會實況錄音，以國語、英語分別播出的新聞，都是我們的主要內容，明年度二月份起，我們要寄贈附有

重要節目詳細內容的節目表給聽衆，也在音樂雜誌上刊登。我們將更努力爲聽衆服務。

（民國六十四年十二月）

五三、期待藝術中心的落成

最近觀賞了「雲門舞集」在國立藝術館舉行的春季公演，眞爲演出場所的不夠理想惋惜。

地許多大城市的「藝術中心」，由於不斷策劃着教育和藝術性的節目，就像是一座活躍的教育機「藝術中心」的存在，表現了人類生存的信念，藝術的恆久價值和人類文明的尺度，因此世界各

客的觀光勝地了。構，推進着表演藝術的成長，不但象徵着國家的文化生命，更由於它富麗堂皇的建築，而成了遊

在許多著名的藝術中心裏，澳洲的雪梨歌劇院，可以說是較新而引人注目的一個。上個月在

週詳而精美。其中對於雪梨歌劇院，就有好幾份小册子報導着它今年春季的一系列活動，歌劇的姐，非常熱心的介紹了有關澳洲政府對音樂文化的推廣工作，還給了我不少有關的資料，編印得香港藝術節中，認識了幾位來自澳洲的音樂家，其中一位任職於澳洲協會音樂部的秘書蘇姍小

演出，就有「莎樂美」、「阿伊達」、「魔笛」、「女性皆如此」等古典歌劇，以及當代英國作曲家布瑞頓的"ALBERTHERRING"，史特拉汶斯基的「婚禮」等，一律譯成英語演唱；三月六日至廿八日舉行的阿德萊伊藝術節，已經是第九屆了，包括來自世界各地的交響樂團，室內樂團與獨奏者，有卅三場音樂、戲劇與舞蹈的演出。

提起雪梨歌劇院，目前它已經是取代了無尾熊和袋鼠，成為澳洲的新標誌。這個藝術中心，擁有二六九〇個座位的音樂廳，一五四七個座位的歌劇院，五四四個座位的戲劇院，還有一個四一九六個座位的音樂室。其他，還有錄音廳、展覽廳，兩個餐廳，六個戲院酒吧，五個排演室，六十個化裝室，一個設有酒吧和餐廳的大演員休息室，還有一個種了橄欖樹可以俯瞰海港的平臺。

這個籌備達二十年的豪華建築物，是由澳洲政府公開向國際間徵求設計，由丹麥建築師鄔德松（Torn utzon）獲選，他設計了貝壳形的屋頂，巨大而壯觀。

還有香港的大會堂和馬尼拉的文化中心，也是亞洲地區非常上軌道的兩座藝術廳堂，對於當地藝文活動的推廣有極大的影響。目前，香港的另一座藝術中心，經過五年的籌劃，全座十六層的建築工程，預計今年底完成，在七七年的二月正式開幕，屆時將有一連串的開幕慶祝活動。這項由香港政府支持的興建計劃，由政府撥出了灣仔海傍新填地一萬一千方呎，面積雖不大，但地點適中，可以眺望海港，底層是小型室內樂演奏廳和實驗劇場，上面有一個可容四六〇個座位的劇院，再上是展覽畫廊和露天花園，中心的頂層有演講室、會議室、圖書館、會員俱樂部等設

，中間各層辦公室，則供文化、藝術團體租用。

藝術中心代表的是一個活躍的新思想，幾乎每一個世界著名的音樂廳，都有一段艱苦的成

長，才能有今日的美侖美奐。在國人期待着中正紀念堂的落成時，我們盼望它的開始有理想的設

計，當落成之時，還要有專才負責，有計劃的使用及管理，那麼，我們將有福氣在有氣氛的環境

中接受藝術的薰陶了！

（民國六十五年四月）

五四、成功的香港藝術節

欣賞了一連四屆的香港藝術節，看它從四年前的起步，到今天的成長，海內外藝術家提供的節目越加豐富、廣泛，經濟上的慷慨資助者也越普遍，票房的記錄直線上昇，會場上見到的總是座無虛席，若是你還知道香港大會堂終年不停的藝術活動，我們的確不再能稱香港是「文化沙漠」了！

說起香港藝術節的緣起，是在七十年代之初，由當地旅遊業界和各界知名人士商訂計劃，一年一度長期舉辦爲期一個月的國際藝術節，由香港旅遊協會、香港酒店業商會及英國航空公司發起，長期在香港提倡文化活動，終於在七三年的二月，第一屆香港藝術節如期舉行。舉世聞名的樂團，像倫敦愛樂，法國國家，西班牙，澳洲雪梨，日本愛樂等交響樂團，維也納及英國的室內樂團，丹麥皇家芭蕾舞團，瑪歌芳婷領導的倫敦芭蕾舞團，來自非洲的塞納加爾舞團，印度古典

舞劇團，西班牙舞蹈團，其他像聞名的小提琴家梅紐與、艾薩史頓，我國鋼琴家傅聰、陳必先，歌唱家雪娃慈可芙、斯義桂等，都曾是香港藝術節的演出者。

我始終相信，任何事情儘管在起步的階段，會遭到挫折、批評，只要目標正確，工作者認真，必可扭轉頹勢，漸入佳境，前三屆的藝術節，一直在虧損中，當地音樂界也頗多指責，特別是在藝術節所該負起的責任之一──鼓舞本地的音樂家這一環上，似乎給忽略了，但是主其事者，在本屆藝術節的節目安排上，也已注意改進，令人興奮的是，票房記錄直線上昇了。

一個成功的藝術節，不可缺少的是歡樂的氣氛，除了安排豐富而多彩的內容，爲廣大的羣衆提供各式各樣的節目，像本屆藝術節中，安排了管絃樂及各類樂器，芭蕾、戲劇、默劇、朗誦，中國傳統地方戲如蘇州彈詞，來自臺灣的國劇及皮影戲，還有各類美術展覽外，在香港街頭，隨處可見美麗的燈節，再加來自英國的一百位禁衞步兵團，和香港校際舞蹈節優勝者，香港青年合唱團，二月二日在愛丁堡廣場的開幕典禮中，所做的軍樂演奏、民間舞蹈表演和大合唱，鼓樂鳴奏，隆重的儀式，熱鬧的氣氛，使人難忘。

世界各地重要的城市，每年都定期的舉辦藝術節，藝術節固然使一個城市增添光彩，最主要的，卻是豐富了當地市民們的生活情趣。第四屆香港藝術節票房記錄轉好的原因之一，也是因爲居民們已逐漸熟悉這項活動，而成爲他們生活裏的一部份，另外，更因爲工商企業界人士，在享受舒適豪華的物質生活之餘，已經體會到，精神生活的充實，才能得到心靈上眞正的滿足，忙碌

的生意人，成為藝術的贊助者，也已經不僅僅是為了體面，而是他們本身就是藝術的鑑賞者了。

多年在國內從事廣播、電視音樂藝文節目的策劃主持工作，自然增進了我對聽眾和觀眾的了解，節目的欣賞者，從青年學生，普及到各個階層，特別是工商企業界的朋友，在一心發展事業之餘，也需早日培養多方面的主活情趣，一幅畫、一行詩，一首音樂小品，多扣人心弦！當你專心致意於某一興趣時，就會發現自己表現的能耐。我們希望更多工商界朋友也成為藝術的鑑賞者。

（民國六十五年二月）

五五、香港樂團演奏國人作品

聽香港管絃樂團，在七六年的香港藝術節中演奏全場中國人的作品，對我具有極大的吸引力，儘管外國的音樂和演奏水準再好、再高，實在及不上聽中國音樂來得親切，動人！也許是因為本地的土產吧?!它們的演奏會是被安排在二月七、八兩天，週六、週日的午後兩點半演出，難得的是全場也滿了。

上半場是鐵砧合唱團的中國藝術歌曲和古曲的聯合演出。說起合唱的水準，香港是比不上臺灣的普及，這兒幾乎任何學校的合唱團都具有相當的水準。一九七〇年才成立的「鐵砧」，算是較出色的一個。七十位團員在樂團的伴奏下，演唱「滿江紅」、「陽關三疊」、「海韻」、「故鄉」等大家熟悉的歌，沒想到在管絃樂團與大合唱的聯合演出下所唱出的大漠天聲，具有如此動人的力量，大合唱的活動，實在是今天社會極端需要的音樂活動。

「爲什麼中國的管絃樂作品那麼少呢？」我幾乎常會被問起，這是因爲從創作到演出，一首管絃樂作品所遭逢的各種難題，在時下的音樂環境中，總是特別多，因而影響進步的緣故。香港管絃樂團演奏的「香港節組曲」，算是很有份量的一首作品了。它是在一九六九年的香港節，由香港電臺特地委任四位香港作曲家合作創作，第一首「香港節序曲」，由曾在德國漢堡音樂院作曲系深造的黃義育譜寫，他以十二音的寫作技巧來發揮，但是還保留東方風味；畢業於維也納音樂院和德國斯圖加音樂院的陳健華，寫「日出」，根據查空舞曲、變奏曲、廻旋曲等曲式原則，在這首標題音樂中，表現出中國傳統藝術的意境；林聲翕的「愛丁堡廣場」，則寫香港愛丁堡廣場上，交通的嘈雜聲，渡海輪的氣笛聲和市聲，交織成充滿活力的樂曲；林樂培的「太平山下」，以仿唐代禮祭的意象開始，將主題作正面反面的陳述後，以快速的衝勁，表現香港人不斷的承受和發揮炎黃子孫的文化和傳統，也表現香港的穩健與進步！

「香港節組曲」的創作，給當地的音樂創作活動帶來了高潮，而香港樂團此次的演奏，又進步了！在亞洲各國的樂團中，它是僅次於日本，可與韓、菲的樂團並列了。它是兩年前才改組成職業性團體，現在的成員分五個國籍，有四十七位固定性的職業音樂家和廿一位臨時性的演奏者，絃樂部份大多是受過嚴格訓練的音樂院畢業生，管樂組的首席，則自海外以長期合約聘請，難怪它的演奏效果大致正與「哈萊樂團」相反，是管樂強過絃樂。全世界的樂團都受目前經濟衰退的影響，香港樂團幸而得到市政局的大力支持，除撥款支助，還免費供給場地設備及行政上的協

五六、聽哈萊交響樂團演奏

抵達香港的第一晚，擱下行李就直驅大會堂，聽哈萊管絃樂團。臨行前那一連串忙碌的日子，再加旅途的勞頓，一置身樂音環繞的音樂廳，立刻都被驅散了，是音樂的魔力？還是哈萊樂團那不平凡的生命力？我居然一連聽了好幾晚他們的演奏會！

由於哈萊樂團是惟一應邀在第四屆香港藝術節中演出的交響樂團，他們就擔當了重頭戲，在大會堂連續兩週十一場不同的節目，香港電臺並付出了兩萬元港幣，分別轉播了二日及十四日首、尾兩場的演出實況（每場一萬元的現場轉播費，不包括錄音）。儘管是連續十一場的演出，由於節目挑選得豐富而有變化，幾乎場場客滿，若以每場一千五百位聽眾計，遊客加當地中、外聽眾，這筆音樂人口的數字，不也很可觀嗎？

一次演出的成功，節目編排得宜亦爲重要因素。先看看他們的節目單，演出作品從韓德爾、

佛漢威廉士等，從古典派、浪漫派、印象派、現代派到當代英國作曲家的作品在內。除了一般交響樂音樂會的演出節目外，還有特定主題的歌劇音樂會，維也納音樂之夜，而應邀同臺演出的獨奏家，像鋼琴家慕娜‧林芭妮及彼德‧卡廷，小提琴家絲苔卡‧美蘭諾娃，女高音花萊莉‧瑪絲達遜，女中音柏德莉茜亞‧簡，男中音基利斯丁‧杜貝里西斯等，他們所表現的高度藝術修養和技巧，實在不能不令人嘆服。能享受這些當今歐洲最傑出的演奏（唱）家的精彩表演，讓心胸填塞得滿滿的，怎不是人生一大樂？

雖然哈萊樂團沒有倫敦或倫敦愛樂交響樂團的知名度，它卻是具有一百二十年歷史的英國第一個交響樂團。創辦人卡爾‧哈萊（Carl Halle）出生在德國哈根城，父親是一位小提琴家兼樂隊指揮，小哈萊原在巴黎學音樂，當一八四八年法國發生革命後，他移居英國，在倫敦教授學生，生活並不得意。由於一位畫家朋友的建議，他到曼徹斯特市去發展，當地的音樂生活十分貧乏，只有一個由業餘笛手組成的樂團在酒店中表演，一年後他成了這個團體的指揮。一八五七年，曼市主辦一個藝術博覽會，哈萊負責指揮每日一次的音樂會，博覽會閉幕後，他不願解散樂隊，就親自集資維持它定名哈萊樂團，一直擔任了卅七年指揮，一八八八年獲授爵士勳銜，一八九五年逝世，他不但建立了英國第一個交響樂團，並且始創廉價座位，使勞工階級都能欣賞演奏。近卅年來，這個馳名世界的樂隊，曾多次旅行歐洲，拉丁美洲，及南非洲演奏，到亞洲來還是第一次，難怪我們覺得較為陌生。在經濟衰退，樂團維持不易的今天，能欣賞這個具有一百二

十年歷史的樂團演奏，它的動人處，不也包括了它不平凡的生命力?!

（民國六十五年二月）

五七、觀賞菲韓舞團演出有感

七月底，在臺北市國父紀念館，一連欣賞了兩場精彩的舞蹈演出，其一為來自菲律賓的艾麗絲‧瑞斯現代舞團，另一即為韓國小天使音樂舞蹈團。「舞蹈是心靈的動作，人人的語言，不分老幼與年代，它比起實在的語言更能發揮喜悅與悲傷，它不僅只為悅目，更是觸動人的心弦的藝術。」欣賞了這兩場表演，所得到的已不僅是感官上美的愉悅，還有不少感觸和啓發。

艾麗絲‧瑞斯現代舞團由卅一位團員組成，它們是由馬可仕總統夫人負責下的菲律賓國家文化中心所支持，團長艾麗絲‧瑞斯畢業於美國科羅拉多舞藝學院，就在馬可仕夫人支持下，一九七○年她回菲律賓，成立了第一個菲律賓的現代舞團，前年她們亦曾前往倫敦和西班牙演出。從風格上講，他們比較着重現代的古典，音樂大部份選自佩可萊西、巴哈、伯恩思坦等古典作曲家的作品，團員們個人的技術都還整齊，只是整個節目給人的感受，現代精神中所顯示的民族風

貌不濃，我曾觀賞丹麥皇家芭蕾舞團演出的現代舞，若從所要表現的思想、內容與採用的形式上所帶出的情緒與氣氛來說，丹麥舞團的演出要出色得多。當晚燈光效果未能發揮，節目單上的說明實嫌不足，每一支舞該有起碼的解說，始有助於觀賞者的欣賞與了解，未能照節目單演出，而臨時更動為兩晚相同的節目，亦頗令部份觀眾失望。總之，主辦單位遠東音樂社的安排演出值得誇讚，希望籌備工作能更完善。

倒是韓國小天使音樂舞蹈團的演出，果然不同凡響，三十三位八歲至十五歲的孩童，個個氣質靈秀，她們的笑容就像美妙柔情的旋律，韻味十足，除具有高超精湛的舞藝，她們個個能唱、能彈（韓國傳統樂器伽倻琴），除了嚴格挑選團員，編導的獨具匠心，服裝的五彩繽紛，長鼓舞、扇子舞、天女舞、織女舞、木偶舞、假面舞⋯⋯絢麗的變化，節目的緊湊，精彩絕倫，使人目不暇給，偶爾俏皮、嬌憨、幽默的演出，更令人發出會心的微笑。全部舞蹈音樂由韓國國立國樂院的六位樂士，以七絃琴、長鼓、笙、笛等的傳統宮廷雅樂伴奏，有高山流水的雅音，有千軍萬馬的奔騰，樂器雖簡單，卻莊嚴古雅。在政府的輔導下，這個韓國文化團體，已八度環球公演，美國總統、英國女王、荷蘭公主、德國首相都曾親往聆賞，世界一流的文化藝術中心與最知名的電視節目也都參加演出，所到之處，贏得一致的讚譽，被公認為任何國家所能產生的最優美的民族舞蹈，更被譽為「友誼使節」。

韓、菲兩個舞蹈團體之所以成功，政府及熱心藝術的有錢人的支持與栽培該是最大的因素。

五八、慕尼黑國際音樂比賽

自從一九七二年，陳必先在慕尼黑國際音樂比賽中榮獲鋼琴組第一獎後，當年十二月慕尼黑報界將她列為一九七二年音樂界最傑出與轟動的人物，獲選為該年的音樂明星，她也因此成了最忙碌的演奏家，連續應邀到世界各地演奏。對於一位演奏家來說，權威性的國際音樂比賽是你的試金石，它或許可以使你一步登天呢！

每年的九月間，在慕尼黑都要舉行為期兩個多星期的國際音樂比賽，今年將是第廿四屆了。

記得當第廿屆的比賽舉行時，我正好在我的環球音樂之旅中，路過慕尼黑，那年也正是慕尼黑到處在大興土木，以迎接七二年的世運會。慕尼黑的九月天，已是無限秋意，寬闊的街道，新式的建築，美侖美奐的櫥窗佈置，充滿了濃郁的藝術氣氛，在極具氣派的慕尼黑音樂院的公告欄上，得知第廿屆音樂比賽正熱烈的展開，音樂院的琴房裏生意興隆，就是一些與賽者在做賽前的最後

勤練，後來在皇家音樂廳我還欣賞了部份項目的比賽進行。

慕尼黑ＡＲＤ國際音樂比賽，是由德意志聯邦共和國廣播聯盟主辦，根據比賽規定，參加者必須年在三十歲以下，同時必須已接受完全的音樂教育，擁有相當廣的演奏曲目。對許多年輕的與賽者來說，在ＡＲＤ國際音樂比賽得獎，也就是他們演奏事業的開始，他們會立刻接到著名的歌劇院，或者是管絃樂團的聘約，在比賽結束之後，所有得獎者，都要參加一次公開的演奏會，許多著名的國際音樂會經理人，就是在這次公開演奏會中發掘優秀的新人。

廿四年的時間，幾乎包括了音樂家們的一個青年世代，也就是在這將近一個世代的時間中，這項國際音樂比賽建立了相當崇高的聲譽，大家都知道這是一項非常艱難但也非常公平的比賽。

近年來，大約每年都有約兩百位新人，來自近三十個國家參加比賽。比賽的每一組，都由在這方面具有領導地位的音樂家組成評審團，最近，它也開始容納年輕的評審委員。這項比賽一向是以嚴格聞名，比賽當局認為寧缺勿濫，沒有達到第一獎水準的，就寧可保留這個獎額。每年大約只是一、二個項目有第一獎。在器樂部份，是以技巧、音樂表情與演奏者本身的風格修養為評分標準；聲樂的評分標準是以音質、技巧、音樂修養與音樂風格為準。去年的比賽，水準普遍提高了許多，在一百四十九位與賽者的五大項目中，只有兩個項目錄取了第一獎：一位年輕的蘇格蘭女孩 Margaret Marshall 得到聲樂組第一獎，一對來自美國波斯頓的兄弟 Anthony and Joseph Paratore，得了雙鋼琴奏演組第一獎；其他像長笛組、伸縮喇叭組、鋼琴與小提琴二重奏組，都

只選出了第二、三獎。他們除了獲得高額的獎金外，在巴伐利亞廣播電臺交響樂團伴奏下，也都參加了優勝者演奏會，然後開始他們演奏生涯的另一階段。

（民國六十四年九月）

五九、荷蘭高德慕斯國際音樂週

我國青年作曲家溫隆信，今年又以「現象Ⅱ」及「管絃室內樂」入選荷蘭高德慕斯（Gaudeamus）國際作曲比賽，而且是進入複賽的惟一東方人。

每年的九月中旬，在荷蘭都會舉辦的一項國際性的音樂比賽，由世界各地的青年作曲家提供新作品，分別在音樂週裏，在荷蘭的烏特列希特，阿姆斯特丹，希爾佛松，鹿特丹這四個地方演出，擔任評審工作的，都是一些現代音樂的權威。

這是由荷蘭高德慕斯基金會舉辦的一項國際性的音樂節——「高德慕斯」國際音樂週，國際作曲比賽，而且是進入複賽的惟一東方人。

今天的作曲家是要比貝多芬的時代方便，在物盡其用，人盡其才的原則下，把所有可能的聲音都拿來運用是一條創新的路，有時候我們也許聽到很多很亂的聲音，樂譜上的每個音却是經過精密的考慮，十分詳細整齊，就拿高德慕斯國際音樂週中演出的現代作品為例：

荷蘭青年作曲家 Jo Van Den Booren 的「光譜」，是按照色光分析的原理寫成的五重奏曲，全曲可以分為三個系統，一個是複雜化的縱的音組織，當音符的數增加時，它的時值就縮短。一個系統是簡化的音系統，隨着音符數的減少，它的時值就增長。另一個系統是時值和數都保持不變。

美國前衞作曲家 John cage 的作品，幾乎出現在每一個國際現代音樂節中，他是紐約 Merce Cunning han 舞蹈團的音樂指導。他的鋼琴協奏曲設有總譜，各部分譜的時間，由演奏者自行決定，然後由指揮統籌協調，鋼琴部份有八十四種不同的內容，由演奏者自行選擇。

英國皇家音樂院新音樂俱樂部主席 Brihn Ferneynough，曾在一九六八年榮獲高德慕斯國際作曲比賽第三名，他的「周轉圓」，是以分成兩個相對部份的二十件弦樂器譜寫成的，「周轉圓」的意思，是一個在大圓周上滾動的小圓形。樂曲的基礎輪廓代表大圓周，然後以合組、分散、合成等方式，形成周轉圓的運動。

波斯頓音樂院的作曲碩士 Anthony Falaro 所寫的「宇宙」，是一首五十六部弦樂的曲子，為了自由運用音的分配，整個樂團交叉分佈在舞臺上，不作分組排列，整首曲子以作曲者畫的一張圖畫為基礎，以各種不同的延長音、和聲、顫音、滑音、短小的旋律羣和長旋律羣，及錯綜的節奏交織而成，對於一種尚在實驗階段的新藝術的發展，我們最好是以保留的，存疑的態度去面對！

（民國六十四年九月）

六〇、吳茲堡莫札特音樂節

每年的四、五月間，可以說是國內的音樂季節，許多音樂活動，都在這段期間舉行；而在世界各地，舉凡音樂比賽，國際音樂週，夏季音樂節，卻絕大部份是在六月至九月間，有聲有色的展開。

德國南部吳茲堡舉行的「莫札特音樂節」，每年在六月中、下旬展開，爲期十五到二十天，今年已經是第五十四屆了。

吳茲堡是德國南部的一個文化古城，位於瑪茵河的一個寬廣的河谷地帶，四周的斜坡，都是茂密的葡萄園。古代吳茲堡的大主教們，在那兒建築了許多教堂和宮殿，它們不僅代表德國巴洛克時代的建築風格，同時也可以說是全歐洲巴洛克式建築的瓌寶。巴洛克時代最有名的建築家紐曼，在那兒留下了他的傑作，那就是十七世紀吳茲堡大主教的宮廷、古堡、和一些教堂。在第二

次世界大戰期間，吳茲堡的古代建築雖然遭受到相當程度的破壞，但是留存下來的，仍然可以讓吳茲堡獨享建築史上的盛名，說它是德國最美麗莊嚴的一個城市，大概可以當之無愧。更可慶幸的，是大主教的宮廷，在戰火的浩劫之後，現在仍然完好無損。這座宮廷在一九二○年代之前，是不開放的，到一九二○年代，一般大眾才開始可以瞻仰到它宏偉的廊廳，和華貴的房間。皇宮的牆壁，都裝飾有威尼斯名家 Giovanni Battista Tiepolo 的壁畫。

在一九二二年，也就是奧國開始舉行「莎爾斯堡音樂節」的同一年，吳茲堡音樂院的院長 Hermann Zilcher，想到如果在主教宮廷演奏莫札特的音樂，一定會相得益彰，所以從一九二二年開始，吳茲堡每年就都要舉行一次「莫札特音樂節」。演出的地點是在帝王廳，古堡的花園，以及聖約翰教堂。慕尼黑的巴伐利亞廣播交響樂團，在詮釋莫札特作品的權威 Eugen Tachum，Rafael Kubelik 的指揮下，每年都要演奏莫札特的音樂。雖然莫札特終身生活在貧困中，他的像陽光般溫暖的音樂，卻永遠照耀人間。

（民國六十四年五月）

六一、希察寇夏季音樂節

夏季，是一年中最奔放的日子，歐、美各地的夏季音樂節，正熱烈的展開，不論是露天的、室內的、郊外的，音樂將人們的生活，點綴得更美了！

不同的歷史背景，不同的地理環境，許多著名的夏季音樂節，都各有不同的主題和氣氛，就拿德國希察寇夏季音樂節 (Summer music Fsstival in Hitzacker) 來說……

希察寇是德國北部易北河畔的一個小城，三十年前，一羣音樂愛好者創立了一年一度的夏季音樂節，在這個古老的小鎮舉行的音樂節，既沒有一般節日羣情激動的喧鬧景致，也沒有大音樂廳常具有的不可名狀的氣氛！這種免除掉不必要的演出繁文褥節，是從該節日一開始就約定好的一貫方針，同時音樂節本身受場地影響，無法舉行大型管絃樂團的演奏會，所以主事人就把重點放在室內樂，和一些被遺忘了的「巴洛克」歌劇，或者用舞臺的形式，或者在演奏會中演唱。

在每年的節目中，都要發掘一些幾乎被人遺忘了的古老作品，還有就是邀約現代新作品與新人演出，包括來自瑞典、匈牙利、義大利、希臘、美國、法國和德國當地的作曲家與演奏家，使得希察寇成為一個討論音樂的會議地點，當然來自柏林的愛樂管絃樂團更是每年的常客。

自從一九四六年大戰結束後，人們從戰爭的恐怖中回到藝術的世界裏，這項文學上自然推進衝擊的力量，也影響了社會上的其他建設，它值得讚譽的名聲也越傳越遠。不論是來自國內或是國外的音樂家們，也都樂於接受「希察寇夏季音樂節」的邀約，當此音樂節結束時，表演者與聽衆都沉緬於希察寇安寧、優雅，讓人深思的鄉村風味，更陶醉在這個如畫城市的殷勤招待和溫暖中。

「希察寇夏季音樂節」不過是世界各地無數夏季音樂活動之一，它們推進着表演藝術的成長，也象徵着國家的文化生命。藝術家追求的是高山仰止的藝術境界，但是在另一方面，音樂更是屬於大衆的，藝術家之創造藝術是為了呈獻給人類。夏令的音樂活動，也可以從通俗的角度來展開，通過音樂達成教育大衆的目的，這將是我們的社會極有益的音樂活動！

（民國六十四年六月）

六二、拜壨特華格納音樂節！

十九世紀末葉，華格納（Richard Wagner 1813–1883）從樂壇崛起，創造了聲勢浩大的樂劇，這種強調管絃樂與歌唱同樣重要的歌劇，眞可說是傲視樂壇的浪漫派傑作。沒有一位作曲家的管絃樂法，瑰偉磅礡凌越華格納，沒有人寫過一部篇幅超過須四夜才能演完的「尼布龍指環」（Ring of the Nibelmg）的樂劇音樂。這部華格納花費畢生心血，從計劃到完成費時二十五年歲月的樂劇，是在一八七六年夏天，拜壨特節目劇院舉行落成典禮時首演的。而一九七六年，爲慶祝拜壨特音樂節（Bayreuth Festival）一百週年紀念也將上演新製作的「指環」一劇。

華格納爲上演「指環」一劇的理想演出效果，計劃建築一個自己設計的新劇場，後來得到魯特威二世（拜葉倫國王）的經濟援助才得實現。一八七二年，華格納移居慕尼黑北邊的小城拜壨特，開始建築這個理想的圓形劇場，一八七五年終於完成，命名爲節日劇院。它不同於一般歌劇

院的構造，樂劇是用耳朵聽同時眼睛看的藝術，管絃樂團的座位在舞臺下面，與觀眾隔絕，面向觀眾分成五排，愈後排愈低；半圓形的劇場，則以放射線狀，愈到後排愈高，以產生管絃樂與歌唱同等重要的演出效果。

近百年來，世界各地每年夏天都有許多遊客到華格納聖地拜黎特憑吊。除了節日劇院，華格納博物館是最引人的，這座建築在綠色小丘頂上的紅磚大廈，收藏有豐富的華格納家族，歷年演出的變遷等資料；其餘的就是一些平凡的村舍。汹湧的人潮不停的湧來，他們也是爲了感謝華格納的孫子魏蘭特 (Wieland Wagner)，爲一年一度的音樂節不停的奉獻和努力。

去年度的華格納音樂節，上演了樂劇「崔斯坦和伊索地」(Tristan and Isolde) 及「唐豪瑟」(Tannhauser)，卅場次，五萬八千張門票，在前年的多天就已售罄，還有一半以上的向隅觀眾。在許多知名的來賓中，有世界足球賽冠軍名星 Frang Beckenbauer 在內。

羅曼羅蘭曾說：「我愛崔斯坦，對於我和同時代的人，它永遠是與奮的曳引力，它是從貝多芬死後，任何人都會受感動的藝術頂點。」(一九七四年的演出實況，將在本月份每週一的「音樂風」節目播出)羅曼羅蘭當年是拜黎特劇院的常客。

今年夏天的華格納音樂節，將上演華格納的最後作品巴西法爾 (Parsifal)。自從一九六六年魏特蘭去世後，留給拜黎特一片空白。這位前進的指揮家，爲戰後的拜黎特帶來無比的盛名，爲它造成一個傳奇性的新風格——一個與他的人格、個性不可分的風格。他的弟弟澳夫干

（Wolfgang Wagner）目前在拜墨特獨當一面，正面對那塡補空缺的急切問題。一般預料，在十年之內，是否有人能超越魏特蘭的成就，將一個新紀元能的拜墨特時代，在藝術風格上，建立出相當的水準，眞是一個問號。

（民國六十四年七月）

六三、巴哈音樂節！

萊比錫的「聖湯瑪斯教堂」(ST. THOMAS)，艾森納赫 (Eisenmach) 安斯塔德 (Arnstadt．和冠丹 (Koethen) 等，這些巴哈以前曾經住過和工作過的城市一直是後人景仰巴哈的象徵，可是這些地方，現在都已經關入東德的鐵幕，在西德的巴哈愛好者，於是又重新在德國南部紐倫堡附近的一個小城——安斯巴哈，建立起一個新的巴哈音樂中心。二十多年來，每年七、八月間，他們都要在那兒舉行一星期的「巴哈音樂節」。

安斯巴哈位於萊察特河畔，人口只有三萬五千人，但是卻有七百多年輝煌的歷史，其中有四個多世紀的時間，它都是安斯巴哈侯爵宮廷的所在地，現在隸屬西德的巴伐利亞邦。

在起伏的山岡和蒼翠的森林圍繞之中，安斯巴哈靜靜地躺在山地，在那兒，每年都有一些最好的聲樂家，演奏家，聚集在一起，演唱巴哈的「受難曲」，「經文歌」，「清唱劇」，以及演

奏巴哈的管絃樂曲，室內樂和風琴曲。安斯巴哈的全盛時代，是從十七世紀的初期開始，那時候費德烈侯爵賢明的統治，替安斯巴哈帶來了富裕和繁榮。尤其是他對建築藝術的支持，使得他的宮廷建築，當時名揚整個歐洲，也成爲今日的名勝古跡。

西德選擇安斯巴哈作新的巴哈中心是一個非常合適的決定，因爲安斯巴哈侯爵古堡中的大廳，對巴哈所寫的俗樂部份的作品，似乎是一種最好的襯托背景。這一座集合了巴伐利亞，義大利和法國的建築家們和藝術家們共同設計的大廳，原來是歷代侯爵們款宴賓客以及與行慶典的地方，它宏偉莊嚴又十分溫暖的氣氛，正是演奏巴哈音樂的好地方，在那兒聽巴哈的音樂，會使人覺得眞的進入了巴哈時代。

至於他的那些偉大的聖樂，它們可以在安斯巴哈後期哥蒂克式建築的聖約翰大教堂演唱；巴哈的室內樂作品，可以在古堡公園中優美的亭榭演奏。

那是一九四八年的時候，詮釋巴哈音樂的名家魏瑪（Car Weymar）和李希特（Karl Richter）首次邀請一些巴哈的愛好者到安斯巴哈，他們的原意是要請一些世界著名的音樂家，來談一談巴哈作品的現代詮釋問題，結果在這一次的聚談中，他們組織了一個由一些獨奏家組成的團體，不久就建立起崇高的演奏聲譽。他們的宗旨，是忠實的重現巴哈的音樂精神，沒有個人的炫耀和野心，以及私下的傾軋，一切以服膺巴哈的意思爲目標。

安斯巴哈有一個「巴哈音樂節促進協會」來支持這項活動，現在是每兩年舉行一次邀請國際

間傑出的演奏家和演奏團體，來擔任演奏。在這個越來越注重表面效果的世界中，安斯巴哈的

「巴哈音樂節」是目前少數具有深度的音樂節之一。

在東德境內萊比錫舉行的巴哈音樂節，是近年來才開始，今年是第三屆，九月間，聖湯瑪斯教堂的管風琴將由各國前來的巴哈演奏家大顯身手，還有不少管絃樂團與合唱團前來參加這項活動。

（民國六十四年七月）

六四、鄉村羅密歐與茱麗葉

莎士比亞的著名悲劇「羅密歐與茱麗葉」（鑄情），曾經帶給作曲家們許多靈感。一般人總是覺得音樂家們得天獨厚的享受到愛情的溫馨。團圓的愛情結局，固然使人心滿意足，但是不幸的故事，也往往留給人們更深刻難忘的印象。於是，羅密歐與茱麗葉的故事，就成了作曲家筆下的最佳題材，柴可夫斯基的「羅密歐與茱麗葉」幻想序曲，古諾的五幕歌劇「羅密歐與茱麗葉」，都是不朽的長篇。

一九七一年九月新落成的華盛頓甘迺迪中心，曾經在七二年盛大公演了英國作曲家戴流士（Frederick Delius 1862-1934）的歌劇「鄉村羅密歐與茱麗葉」（A Village Romeo and Juliet），為歌劇展示出光明的前途。該劇是戴流士夫婦根據凱勒（G. Keller）的小說編成，一九〇七年二月廿一日在柏林喜歌劇院首演。值得一提的是它有別於傳統歌劇的演出方式，一種革命性的嘗試，

劇情敘說一個德國村莊兩個家族間有着嚴重的宿怨，但是這一族的少女卻愛上了另一族的青年，雙方家長都不答應這門婚事，兩人就逃走了，最後決定以死來充實他們的愛情和生命，於是在一艘遊船上雙雙自殺，新婚的錦床竟成了墳墓。

英國名指揮家 Sir Thomas Beecham 曾這麼形容「鄉村羅密歐與茱麗葉」：「沒有修辭的詩，沒有噪音聲音，沉默代替了誇張。」皇家音樂院院長 Sir Hugh Allen 說：「這是一首最令人心碎的音樂。」

我欣賞了甘迺迪中心演出的實況錄音，那好似一種非人間的美，這種美又是千眞萬確的。這次的演出計劃了一年，華盛頓歌劇協會會長卡羅梭（Coroso）曾爲此親自到瑞士原劇作者的出生地去，最後發現了戴流士心目中的德國莫斯里山谷，他體驗到一種德、法文化交流的本質，短短的兩個月裏，拍攝了數千張幻燈片，一切屬於人生的景象，如房屋、穀倉、草堆等，都是由靠近該地的五個小鎮裏拍攝出來，最主要的顧慮是避免接近當代的建築物，像電線、路誌、天線等。演出時，戴流士的音樂在熾熱燃燒的意象轉換下升起，舞臺上取消一切佈景而直接用幻燈機放出大自然的風景，配合歌唱者出現。這次公演用了四〇一張彩色幻燈片，四千呎十六厘米的電影軟片，四架電影放射機等互相配合，過程非常複雜，卻搭配得天衣無縫。

例如最後一景前的間奏曲「步向樂園」，可說是世上最美的慢板樂章，劇中情侶在黑暗的舞臺上有八分鐘之久，但是觀衆看到他們的影像，走過花叢、樹林、小溪、幽徑，有時候他們消

失在視線裏，有時又擁抱在一起，四週是奇妙的大自然景色，給人一種神秘的美感。當這首間奏曲的最後兩分鐘時，舞臺燈光再度亮起，這對情侶登上小船，航向荒野，觀眾看着他們漂流而下，舞臺燈光也越來越暗，透過放映機的效果，小船逐漸下沉。「鄉村羅密歐與茱麗葉」曾在德國和英國的歌劇院多次上演，華盛頓的這次是最成功的、革命性的嘗試。令人信以為眞的背景，對於歌劇演出的影響是巨大而有意義的。

（民國六十四年九月）

六五、月光曲

又是中秋月圓時，儘管太空人的登陸月球，破滅了月兒在人們心目中的神秘，但逢月明當空的秋節，秋月隱約的清輝，總啓發詩人和音樂家的靈感。「獨上江樓思悄然，月光如水水如天，同來玩月人何在，風景依稀似去年。」是思親友；「露是今夜白，月是故鄉明」，是思鄉；最引人的，是因秋月將大地化爲羅曼蒂克的銀白世界，而譜下的不朽名曲。

就像兩位畫家不會在同一棵樹上看出相同的顏色，我們的作曲家對大自然中的詩畫，不論林間細語，海浪的節奏，落日餘暉，或月華的光暈，都以獨特的音色去表現，那首著名的世界名曲「科羅拉多河上的月色」，以夢幻的圓舞曲節奏，唱出遊子對家鄉與親人的思念之情；在舒伯特最後的歌曲集「天鵝之歌」中的第四首「月下情歌」(standchen)，是譜自雷爾斯達 (Heinrich Fredrjch Ludwig Rellstad 一七九九——一八六〇) 的詩，「細長的樹梢在月光中私語，我的歌

聲終夜低聲向妳傾訴」，鋼琴的伴奏類似吉他彈奏，旋律清純，寧靜而令人深思，是舒伯特極有名的一首藝術歌曲；還有孟德爾遜的作品八十六之五「月」是根據卡納爾的詩寫成：「朦朧的月影帶來愁思，一絲憂愁，一掬懷念，微笑的月呀！我願投入你的光影中，尋求寧靜」，這首富有浪漫派情調的上乘小品歌，令人回味無窮。另外像貝多芬、布拉姆斯、佛瑞、德布西、馬斯奈等大作曲家，都寫過「月光」，其中要以貝多芬和德布西寫的最著名了。

貝多芬的月光奏鳴曲（升C小調），並不是自己加上「月光」這標題，而是那位「月下情歌」的作詞者雷爾斯達，曾以「彷彿是湖面上水波盪漾的月光」來形容這首音樂，出版商為了增加宣傳噱頭，就以「月光曲」為標題了。此外，還因為兩則杜撰的故事，使它流傳更廣：據說貝多芬某晚在波昂街上散步，突然聽到一陣琴音從一間屋子裏傳出，那是他的舊作，並聽到了屋裏傳出鞋匠與盲女兄妹倆的談話，少女渴望聽他的演奏，貝多芬深為感動，不但為她彈奏，還因當時皎潔月光照射在鋼琴上的詩境，樂思如潮，卽興演奏了「月光奏鳴曲」；又說貝多芬某夜在維也納郊外林中散步，偶爾路過一家貴族別墅，被約參加歡宴，應邀演奏以娛賓客，在鋼琴沐浴月光中的情境裏，他卽興演奏了「月光曲」。事實上貝多芬三十一歲時寫作此曲，正為耳疾所苦，音樂裏有沉重、激烈兩方面的情感，小調的樂曲，悲劇的氣氛，用「月光」形容，許多作曲家反對。倒是法國印象派大師德布西的鋼琴曲「月光」，以他特有的和聲，醞釀出優雅的情緒，深刻的抓住了月光那種不可捉摸、清澈、難以理解的氣質，此曲還有好幾種不同的管絃樂編曲經常被

演奏。

在中國民歌中「月光光」是廣東地方的搖籃歌，「小河淌水」、「康定情歌」都屬於月下情歌。我特別喜歡趙元任和林聲翕用胡適詩譜成的兩首歌，「也是微雲」中有「……不願勾起相思，不敢出門看月，偏偏月進窗來，害我相思一夜。」，「翠微山上的月夜」中，由月下歸來的靈感寫出的名句：「山風吹亂了窗紙上的松痕，吹不散我心頭的人影。」中秋是羅曼蒂克的季節，藉着樂音，它讓人感染了一身詩意。

（民國六十四年九月）

六六、難忘的老歌

古老的日子也許容易被人遺忘，好聽的故事，甜蜜的老歌，卻總使人永難忘懷，就像風在吹，水在流，生命的旋律永恆不息，古老的甜歌，更是一個民族的文化遺產，一些好聽的名歌，就像「甜蜜的家庭」(Home Sweet Home) 和「夏日最後的玫瑰」(The Last Rose of Summer)，大家一定知道，但是它們是何時，在何處，由誰作的卻很少人知道。

「我的家庭真可愛，整潔美滿又安康……。」這首我們很小的時候就會唱的歌，是英國著名音樂家畢曉普 (R. Bishop 1786-1855) 所作，他曾擔任過皇家歌劇院的指揮，在牛津和愛丁堡擔任過音樂教授，得過博士學位，騎士封號，他還寫過一百三十齣歌劇。

這首甜蜜的家庭，實際上是畢曉普的歌劇「米蘭少女克拉麗」裏的一首插曲，寫詞的是一位

美國人潘恩。這齣歌劇是一八二三年在倫敦和紐約初演，因為「甜蜜的家庭」這首歌，在劇中多

次反覆出現，所以給人印象很深，結果成了一首家喻戶曉的通俗歌曲。關於這首歌的曲調，曾經

有過一番爭論，有人說這本來是西西里的民謠旋律，但是結果還是把它算作畢曉普的創作。這是

一首非常簡單樸素的歌，幾段歌詞，用相同的旋律反覆歌唱，唱出家庭的甜蜜和諧。

「夏日最後的玫瑰」，也是全世界都熟知的一首優美歌曲，這首愛爾蘭的老調，經過摩爾

（T. Moore 1779-1852）的填詞流傳更廣：

夏日最後的玫瑰，入秋猶自紅，所有可愛的伴侶，無復舊時容；

殘花片片悲凋謝，新花望裏空，欲把嬌顏留住，長嘆誰與共。

何須留汝在枝頭，遺汝獨消瘦，既然好友盡長眠，去去相與守；

我將掃葉成香塚，為汝殷勤覆，從此芳華難再復，惆悵使人愁。

面對殘花傷往事，往事成空虛，半生珍惜良友情，消失已無餘；

更有那人間歡愛，飛去如飄絮，似這般淒涼的世界，索居向誰語。

許多美好的旋律，都成了作曲家筆下的好素材。德國作曲家符洛安（F. Flotow 1812-1883）

曾經把這首名旋律用在歌劇「瑪塔」中，在第二幕和第四幕中，由女主角瑪塔多次唱出；貝多

芬和孟德爾遜，也曾將它編為器樂曲。另外，在黃友棣譜自張秀亞作詞的「秋夕」這首歌中，也

曾巧妙的應用。「秋夕」意境清麗，描繪秋夕的景物，最後一句「何處飄來了一絲淡香，可是夏

日留下的一朵薔薇？」究竟如何用音樂去表現出這種詩境？結果作曲家把「夏日最後的玫瑰」這

首世界名歌的旋律用上了，使人從聽覺裏嗅到薔薇的芬芳。

只要是一首好歌，透過世界共同的語言——音樂，就會帶給人們同樣的感動，難怪這些名

歌，在世界各個角落，用不同的語言將一直唱下去。

（民國六十四年九月）

六七、藝文天地

記得臺視開播之初，曾推出好幾個正統音樂節目——「電視樂府」、「你喜愛的歌」、「交響樂時間」，也撥出一筆經費，組織了臺視交響樂團；後來中視開播，我也曾親自策劃並主持過好幾個音樂節目，從開播之初卽推出的「音樂世界」，到「玫瑰心聲」、「音響世界」、「音樂之窗」，除了藤田梓製作的「音樂之窗」外，其餘的音樂節目，在生存了或長或短的時日後，曾幾何時，都已不復存在。

我也曾認眞的檢討過其中原因，當然每一次節目的停播，最直接的原因，是支持節目的衣食父母——廣告客戶的停止繼續提供，可幸的是，我們總會接到無數樂友們的懷念信件，「聽音樂眞像是在品一杯上等的香茗，越啜越有味，又餘味無窮。」「遨遊在音樂天地裏，令人有說不出的滿足和快樂。」音樂本身是絕對無罪的，重要的是節目播出的方式與內容，這就是我們該檢討

的另一原因了。

一般音樂節目的製作方針，大部份喜歡以音樂形式安排內容，偏重學術性的介紹。拿音樂會的聽眾來說，他們大部份喜歡富趣味，比較輕鬆的音樂，可是在一場音樂會上，演出學術性的作品，可以建立威信，趣味性的輕鬆音樂，則易於接近羣眾。但是電視機前的觀眾並不是特意走進音樂會場的聽眾，我們該製作什麼樣的音樂節目呢？

從十月份開始，每週二晚間，九點到九點卅分的黃金時段，在中華電視臺播出了由胡兆揚先生製作的「藝文天地」節目，由我擔任策劃、主持的工作，我們都同意「曲高和衆」的目標，讓每一個人都能夠享受到音樂的美，我們不爲專門人士安排，使人人能看懂無形的畫，讀識無字的書，聽賞無聲的樂，所謂「落花水面皆文章」，我們願幫助聽衆走進音樂的境界中，更何況正統音樂節目是第一次有機會被安排在較理想的時候播出，我們如何盡全力的努力，願不辜負了這塊好園地。

事實上，不論古今中外，有太多不朽的名曲，我們將以「您喜愛的小品曲」爲重點，不論是甘美的夜曲，星光下的合唱，世界名曲之旅，曙光的韻律，描寫大自然詩畫的音樂，在愛情中孕育的音樂，幽默的音樂……我們都將根據不同的主題，做恰當的安排，寓敎於樂，希望在不知不覺中，使聽衆登上諧和優美的新境界中。

古希臘聖哲柏拉圖在他所著「理想國」一書中，一再強調學校音樂敎育的重要。在從事大衆

傳播音樂工作的九年多時間中，我發現有那麼多聽衆對音樂渴求與需要，「藝文天地」裏的節目，也將寓樂於敎，在人生的過程中，忙碌的工作之餘，讓我們將心底的莫名困惱，現實生活裏的陰影都消散在音樂的美感裏。我願在此深謝凡來信給鼓勵的朋友。

（民國六十四年十月）

肆、琴窗書簡

六八、散佈音樂種子

剛自煙雨濛濛的陽明山下來，想起那羣可愛的新聞系同學，我們曾有兩小時的相聚、暢談！

那的確是極為融洽的氣氛。

不知道已經是第幾度上山去了。但是，這些年來，我幾乎已經走遍全省各大專院校，去回憶大學的可愛時光，去散佈更多的音樂種子，去感染那蓬勃的無限朝氣，更是去陶醉在那一片融洽的友情氣氛中。每一次被邀請為大專同學的社團主持座談或演講會，路途再遙遠，事情再忙碌，我總在內心告訴自己，不可讓他們失望，而每一次，他們不都帶給我太多歡欣和感動？更留下了永難忘懷的回憶！

成大門前的勝利路，幾步一株的樹幹上，早已五顏六色的貼滿歡迎的標語，五百多位同學共

聚一堂，留下多少歡聲笑語，忘不了臺南大飯店的深夜傾談，也記得清晨車站的臨別依依；清華大學的黃昏校景，梅園的清幽；臺大醫學院的杏林樂聲；師大禮堂凝聚的母校溫馨；外雙溪東吳大學的夏日夜空；淡江文理學院的淡水暮色；還有中原理工學院、大同工學院、政治大學、交通大學、輔仁大學、中山科學院，使我結交了更多青年朋友。

詩人兼哲學家凱‧紀伯倫說過：「朋友是用愛播種，用感謝收穫的田地。他是你精神上的食糧，也是你心裏的爐火。」

我愛結交朋友，那些與青年同學相處的時光，帶給我太多友情，妳是否也讓生活中充滿友情的溫暖呢？

去結交妳所敬愛的人做朋友吧！在好友的陪伴下，妳置身的地方，就像是地上的天堂，妳將不會感到寂寞、淒涼！但是，如果想獲得他人的友情，別忘了先付出妳的感情，用寬容、信實、忠誠與愛的美德，去澆灌友情的園地！

友情怎麼不是相互之間的欣賞同情、與瞭解呢！你先將這些給別人，妳將得到同樣的回報。

尼采曾經把人類比喻為馬戲團中的猴子，受盡了種種折磨，才得到一些犒賞，這犒賞就是友情，他說得幽默，也蘊藏着幾分真理。

真摯的友人，會反映出妳的自我，他欣賞妳的美，也矯正妳的過失，友情雖像是一顆難以撈獲的珍珠，但是只要妳播種友愛的種子，在人海深處妳還是會有收穫的。

（民國六十二年六月）

六九、音樂像一首平凡的小詩

這是一封寄自美國林肯城的來信，她大學畢業出國深造已有四年，她的心聲，又何嘗不是許許多多女孩子的感受。

「讀了妳的『音樂之旅』，有種清新之感。在這兒很難讀到一本好的中文刊物，所以我常覺得生活在真空管裡。對音樂，我是道地的門外漢，小學時還學到一點音樂常識；入中學後，音樂課有名無實！只是一首首的跟着內容貧乏的音樂課本唱，教學法中的引起動機、提高興趣，變成了紙上談兵，老師學生互相敷衍了事；大學時，學校沒有音樂課，和音樂更是無緣，對音樂的欣賞從無人指導，僅止於聽聽令人身心舒暢的悅耳調子……到了美國，便成了沙漠，打開收音機，就是熱門音樂，中國唱片聽起來又都是一個勁的情呀、愛呀亂喊的時代曲……終日在實驗室裏，閒下來就有種沒法安排自己的空虛感……。」

在國內，不巧她從不知道我主持的音樂節目，如今極盼能拉開音樂之門，有機會一窺堂室之奧，讓生活中也滲入些甘露！

音樂，它並非深奧，或高不可攀。我認爲它就像一首平凡的小詩。若是我們能懂音樂、能欣賞音樂，那種與音樂本身合而爲一，那種靈性昇華的快樂，將帶給我們多少滿足？！

音樂欣賞力的培養，沒有捷徑可尋。比方熟讀音樂史，分析作曲家的背景，了解樂器的形式，能分辨樂器的特性與音色，同時多次的聆聽，要專心一致的欣賞，有意識的去欣賞，一遍、二遍、十遍、百遍，聽習慣了、聽熟悉了，自然能體會出樂曲的含義。就像我們常說「熟讀唐詩三百首，不會作詩也會吟」二者有異曲同工之妙。

事實上，大部份欣賞音樂的人，並不能分析整篇樂曲的作品，但是對一首作品聽了多次，加上思索、臆度，定能熟悉樂曲的段落分野和它的主要旋律，而隨着音樂的展開，變化情緒，接受感動了！

欣賞音樂的時候，個人的喜厭，自然不同，您一定會有這種經驗，在不同的情緒中，有時想聽喧鬧的作品，有時渴望聽到杜比西如詩般的「月光」，及不可捉摸的「夜曲」。因此若是我們能在心裏上先有準備，對所欣賞的樂曲感到熟悉，那麼你所能接受的，所受到的感動，以及所獲得美的與靈性上的充實，也就更多了。

（民國六十三年十二月）

七〇、音樂的忘我境界

很多朋友來信，說是十分喜歡「玫瑰心聲」裏的音樂，我一直有一個願望，盼望着能有更多的朋友和我共享音樂的美。要步入音樂的殿堂，只要有一條路可循，就可接近它，了解它！因此，凡是美好的，引人的音樂，不論是唱的、奏的，都會逐一的以新穎的面目在節目裏和妳見面，願音樂美化妳的人生！

和妳談音樂，好像無牽無絆的訴不盡，還記得我在你們那充滿幻想的時光，常愛坐在夕陽照臨的庭院中，携一卷音樂書，讓這艘超越時空的船，把我載往古、今、東、西那遼闊的音樂天地，我渴望進入音樂更高的領域，在綠色樹叢的暮色中，看藍天、聽鳥語，那真是個渾然忘我的境界。

我曾在一本書上看過一張貝多芬的圖片，是一個蕭瑟的秋林，滿地的落葉，淡淡的月光映照

着他的孤獨的身影，許是黃昏時份，秋風吹亂了他的蓬鬆的頭髮，貝多芬雙手插在衣袋裏，夢樣的眼神注視着地面，那是一幅多令人感動的畫面，貝多芬熱愛大自然，他正在訪問維也納的郊外秋林，那大自然中的鳥語、風聲、落葉，不正是他所尋求的靈感嗎？於是這些大自然中的妙語，被譜成了舉世聞名的田園交響曲，當妳沈醉在它雋永超絕的音樂中時，我們對大自然的美感，似乎也獲得更深刻的體驗。

多年前，曾與友人共同觀賞「珍妮的畫像」那部影片，感人的劇情，畫面、音樂……是那麼動人心弦！雖是悲劇，但給我的感受是美極了，就是爲了那「美」，我忍不住流淚。至今在我腦海中，依舊存有那份「美」，汹湧的海濤，晚風中的幻影，孤獨的寂寞，像詩般的迷人，人不都是愛美的嗎？就像妳愛「玫瑰心聲」的畫面、音樂、詩句，一首好詩，一幅名畫，一闋動聽的樂曲，常會使一個感情豐富的人不能自己，我不也曾爲「珍妮的畫像」那美的氣氛落淚嗎？

妳不覺得，在人生的過程當中，除了工作以外，如果能有一個業餘的興趣，來幫助專心工作的永續性，對事業卽更有幫助，音樂家，用心靈譜出最悅耳豐富的韻律，這些韻律能使人與人之間產生共鳴，在忙碌的工作之餘，忙裏偸閒的聽一段音樂，鬆弛一下神經，讓音樂帶給妳一些心靈上的安慰，那一份崇高的愉悅，將使妳的精神更加充沛。

（民國六十二年二月）

七一、讓歌聲飄揚

一跟妳們談音樂，我總覺得有說不完的話。更高興的是，因了「玫瑰心聲」，因為妳們喜歡「玫瑰心聲」裏的音樂，我也有了更多知心朋友。發現有那麼多同好，都對音樂渴求與需要，是多大的收穫呀！

音樂不只是調劑了我們的生活，娛樂人們的身心，陶冶每個人的性情，它更給了我啓示——音樂是培育道德的重要方法。

古希臘聖哲柏拉圖在他所著「理想國」一書中，談到教育計劃時，提到七歲至十七歲的教育，應該以體操與音樂為內容，以達成學生身體與心靈的調和；二十歲至三十歲的教育課程，以算術，幾何，音樂，天文為主要學科。學校的音樂教育確實是極其重要！

如今，在我們的生活裏，到處都充滿了音樂。

妳們不覺得，在人生的過程當中，除了工作之外，如果能有一個業餘的興趣，來幫助專心工作的永續性，對事業將更有幫助？音樂家，用心靈譜出最悅耳豐富的韻律，這些韻律，能使人與人之間產生共鳴，在忙碌的工作之餘，忙裏偷閒的聽一段音樂，鬆弛一下神經，那一份崇高的愉悅將使妳的精神更加充沛！

家庭生活原是最易陷於單調刻板的，各位將來都要爲人妻，一個懂得生活藝術的妻子，就該設法使得平凡乏味的生活，安排得生動而富情趣，讓生活的五線譜上，跳躍一些多變化而和諧的音韻。那麼，打開琴蓋，奏一支曲子，唱一支老歌，聽一段音樂，這不都是有趣的事嗎？

德伏乍克是一位波希米亞的作曲家，他有一首令人難忘的歌曲，叫「母親教我的歌」：

當我幼年的時候，母親教我歌唱

在她的慈藹的眼裏隱約閃着淚光

如今我教我的孩子們，唱這首難忘的歌曲；

我的辛酸的眼淚，點點流在我飽經風霜的臉上。時光流轉着，生命將消逝，但愛的光輝永存，短短的八句詩，給了我們多少啓示！

人世間最美的語言是音樂，音樂中洋溢着綺麗的感情，含蓄着無比的力量。

德國有一句古諺：「在歌聲飄揚的地方，你儘可放心休息，因爲那裏不會有壞人存在。」妳也願意讓音樂來美化妳的生活嗎？

（民國六十二年二月）

七二、如何做個理想的聽眾

妳是否常聽音樂？從音樂中可曾體會出什麼？是否會覺得，它有時像天籟，有時像深谷裏的泉水，有時又像海濤的沖激澎湃，是那樣的使人陶醉和忘我！若說哲學的最高境界是「無我」，那麼音樂的終極，該是「忘我」！

在許多樂友的來信中，最常被問到的問題是：「我很喜歡音樂，但是我不懂，該如何認識音樂，該如何欣賞音樂呢？今天就讓我們來談談這個問題吧！

音樂教育家李抱忱博士，曾將音樂欣賞分成三方面，用腳聽、用心聽、用腦聽。所謂用腳聽音樂，是說從音樂得到節奏的刺激，聽到音樂而手舞足蹈，筋肉方面得到緊張鬆弛，這種緊張鬆弛的調和，就是得自音樂給予的快樂。

用心聽音樂的人，最注意音樂流露出來的情感，他從音樂的旋律、節奏、和聲、音質、音色

各方面的美，得到鼓勵和安慰，引起共鳴和回憶，音樂使他靜如處女，也可使它動如脫兔，可以使他慷慨激昂，也可使他黯然銷魂，音樂是生活良伴，更是精神食糧。

用腦聽音樂的人，喜歡推敲曲體構造及理論背景，如何展開、再現、如何轉調等，如此方能充分領略音樂的曲趣。

用腳聽是最原始的反應，雖可以調劑生活，但還不能收到怡性陶情的功效。

用心聽音樂，有只求效果，不求甚解的缺點。

若僅用腦聽音樂，又走向了拿音樂當作數學的極端，過份理智，將犧牲許多情感方面的快樂。

因此最好三方面都用：常常用「心」，不忘用腦，偶爾興來，無妨用「腳」。他的論點可做為我們欣賞音樂的參考途徑。

最理想的聽衆，在同一時刻聽出音樂的「感覺」、「情感」和「理論」三方面，能同時沉浸在音樂中，又能置身於音樂外去判斷它，欣賞它。就像看一齣戲，直覺的看到舞臺上的服裝、道具、音響，同時對舞臺上發生的事，產生興奮、憐憫等不同的情緒，又能分析戲劇的情節和發展，看戲的人，不是同時明白這三方面的要素嗎？

讓我們做個最理想的音樂聽衆，從三方面有意識又自覺的去聽音樂，眞正爲有所追尋而欣賞音樂。

七三、知　音

還記得那是「玫瑰心聲」節目的第一次錄影，利用中午用餐休息的時間，我們那麼自然的湊在一起了，你們要我談談對愛情、婚姻的看法，也不知為何，我說了許多，望着妳們一雙雙求知的眼神，仗着我比妳們長許多歲，我把生活體驗中的許多感想說了出來，也許是妳們太專心，也許是在我的心目中妳們太純真（正是大學裏舞蹈科的學生），我多願意妳們立刻能有所啓發、長進，事實上，愛情、婚姻，又如何是三言兩語說得清的！但是，你們個個說出了心聲，我們水乳交融的情感交流，使我心頭充滿了友情帶來的甜蜜與溫馨，更憶起了每一次在大專院校主持音樂座談與欣賞會時，我們打成一片的融洽！

六年多從事大衆傳播工作，使我無時不生活在羣衆裏，我愛我的工作，更愛因它而來的一羣知音，「玫瑰心聲」使我們多了一塊交往的園地，但是一封封的來信，又如何是每週短短的三十

分鐘節目所能一一回覆的？就讓我們藉週刊的寶貴篇幅，每週增加一次紙上筆談，妳說不也很好嗎？

讓我們從音樂說起吧！

「最美的感情只能用最美的語言來表達，人世間最美的語言，便是音樂」。妳是否同意我這麼說呢？

在我書桌的玻璃板下，壓着一片淺藍的小卡，畫着的五線譜上點綴着幾個音符，最醒目的是那深藍的「知音」兩個字。簡單的畫面，樸素的色彩，妳會懷疑爲何我那麼珍視它！因爲它是出自一位熱愛音樂的知音，十六歲的藍蘭的手筆，她在信上告訴我：「音樂眞像是在品一杯上等的香茗，越啜越有味，又餘味無窮。」

當我十六歲那年，不也正和藍蘭一樣的爲音樂着迷？

想起十六歲那善感的年紀。我眞恨不得能把所有的音樂一股腦的裝進腦袋裏。尤其每逢寒暑假，當天邊出現第一道曙光，全家人還在熟睡，我就急着起身，挾着樂譜，跳着興奮輕快的步履，到不遠處的國民小學，用禮堂中的鋼琴練聲、練琴；操場中正有不少早起的人在打太極拳。早晨的空氣清新沁心，我專心一致的彈着、唱着，在那一刻，在那一個小天地裏，我是何等的快樂，記得一位音樂家曾經說過：「世人若不喜愛音樂，我不知道他們是否會獲得眞正的快樂……」

我也常這樣想，你說對嗎？

（民國六十二年二月）

七四、美麗的中國歌謠

常在報章雜誌上讀到衞道人士對目前靡靡之音氾濫，世風日下的感嘆文字，而我接觸到一些純眞而富正義感的青年，他們的見解，他們的情感，卻着實令人欣慰——

「藝術眞諦，原無國籍、地域、時間、人種與性別等等的區分，凡愛好者，均可得而習之，更不涉及政治，這是一致公認的定論。但政治爲維護藝術的發展，便不能不過問了。我們身處復興基地，在爲反攻大陸爭取勝利的國策上，更須面面顧到，於是對音樂藝術的宣揚，便不能不加以有條件的限制……。」

這位青年朋友，對時下流行歌曲提出了他的見解。有人認爲流行歌曲可以時代性冠之，他卻認爲可有可無，像「蘇武牧羊歌」、「滿江紅」，還有周璇時期的某些歌曲，至今仍然流行而膾炙人口，因爲前者有其歷史背景，能振作人心；後者含詩情畫意，能娛悅人的性情；

而時下的流行歌曲，卻是毫無含蓄的發洩。

該如何淨化流行歌曲，提高它的水準？當然對於露骨的歌詞，以及格調不高的歌星，必須加以限制，那麼，曲調清新，風格高雅的歌曲必能源源而出！

在另一方面，積極地推廣正統的藝術歌曲，於是，「每月新歌」與「中國歌謠園地」這節目獲得了意想不到的熱烈反應——

「我很認眞的對照您寄的歌譜學新歌，目前已能自哼自唱，只可惜沒找到理想的聽者，這項有意義的工作，能爲中國樂壇帶來刺激的力量和生機……。」

「聽了您在節目中介紹的中國歌曲，就有種歸根的感覺。」

「我們有豐富的音樂素材，藉着「音樂風」帶來這些風格新穎的歌，我們虔誠的期望，這項一定要想辦法使新歌流行，它們那麼美，我如何能獨享？」

人往往會喜愛他所習慣了的事物，因爲它帶來了親切感。在陳之藩的「失根的蘭花」中，有這麼一段話：

「在沁涼如水的夏夜中，有牛郎織女的故事，才顯得星光晶亮；在羣山萬壑中，有竹籬茅舍，才顯得詩意盎然；在晨曦的原野中，有拙重的老牛，才顯得純樸可愛。祖國的山河，不僅是花木，還有可歌可泣的故事，可吟可詠的詩歌，是兒童的喧嘩笑語與祖宗的靜肅墓廬，把它點綴美麗了。」

美麗的中國歌謠，除了親切外，不也正能喚醒迷失的一代！

（民國六十四年二月）

七五、幸福在我

這是我從一封來信裏拈出來的一段文字，很眞！或許您也有相同的感受：

「我嘗過孤獨的滋味，也體會過寂寞的難耐，有時人卻必須忍受那份孤寂。當然，藝術家可以宣洩於音樂、美術、文學上，而平庸的人，則盡量找打發時間的事做，那些凡夫俗子，就只能興風作浪的找消遣了！我不懂的是，人的生命難道不能永遠充充實實嗎？爲什麼會有空虛的感覺，見到『梧桐更兼細雨』便『怎一個愁字了得』，傷春悲秋，與從心底發出的怨難，難道就構成整個的人生？我們豈是無法尋到一個滿足、喜樂、不失性靈的人生？」

一位年靑的朋友，在聽了「音樂風」節目播出的柴可夫斯基「悲愴交響曲」後，如此感嘆着。孤獨、寂寞的滋味，我想每一個人多少都曾嚐過，人都有情感，不論內心或外界的不同變化，情緒都會因此受到影響，所不同的是修養的深度，抑制的功夫。蘇東坡水調歌頭：「人有旦

夕禍福，月有陰晴圓缺，此事古難全。」圓滿的事難求，幸福完全決定於自己。誰說人的生命不

能充充實實？知足者常樂，充實也要自己尋求填補。我很明白這位年青朋友的心境，對一個多愁

善感的人來說，季節的變化，都會引起傷感，我自己就曾有過這種感受，特別是那段作夢的年

齡，但是我不讓自己往下沉！

除了「悲愴」，還有許多美好的音樂，杜比西的交響小品「海」，給了我們碧波盪漾的海

面，點點歸帆，飛翔的海鷗的聯想，甚至回憶起兒時嬉戲沙灘的趣事；詩情畫意的小夜曲；綺麗

悠揚的圓舞曲；安詳寧靜的搖籃曲……這些動人的樂音，使我們的心靈獲得無比的充實。

有人說，人生旅程是坎坷的，很難有風平浪靜的日子，在波濤洶湧的汪洋大海中，這葉扁舟

隨時可能遭遇到無情風雨的摧殘，我們何不把它當成一項考驗，排除萬難，爭取勝利！人生失意

事很難逃避，我們何不記取失敗的教訓，研究得失，謀取補救？

藝術家的感情表現在他的作品中，我們也有自己的心靈寄託處，興趣所在，那麼，抓住它，

你會充滿生的樂趣，充滿生的信念，人生將是多彩多姿！生命將會充充實實！

（民國六十四年二月）

七六、幾個常被問起的問題

學習音樂是否絕對要有天份？東方人先天的歌唱能力，是否較西洋人遜色？音樂作品的深度，是否與文學作品相似，以其含有哲理的深度爲深度？您可曾想過這些問題？我們經常聽說：

「三分天才，七分努力。」努力進取是成功的重要條件。以聲樂來說，是否有一付好嗓子，不是頂重要的，後天的修養，才是眞正的功夫，努力鑽研，可以使你獲得正確的發聲法，可以充實對音樂的認識與涵養，這些都能幫助一位研習聲樂者，在表達情感上更有深度，因此證明再有天才，成功與否還是取決於後天的功夫。文學的修養、生活的體驗、感受，都有助於表達音樂的深度與靈性。

「如果文學作品的深度，以其含有哲理的深度爲深度；是否音樂作品的深度，也以其含有哲

理的深度爲深度，以技巧表達爲基礎？」

我很驚奇的發現，聽衆竟提出了這個難以具體回答的問題！

就「深度」這兩個字來說，它可以包含很廣，通常一篇有深度的文學作品，會讓人感受到它有着深刻的含義，讓人回味無窮，他的「見解」、「意識」、「感情」，是何等出衆！當然它必定包含哲理在內。

說起音樂作品的深度，比起文學作品，是較難解說清楚的。首先要完全了解作品，分析它，然後欣賞它，久之便自能領悟它的深度，也許是深含哲理，也許是旖旎醉人……。

「我一直以爲：文學、繪畫、音樂三者，若論同一事物的表達境界，當以音樂最高，這是基於文學以文字，繪畫以形象、色彩；而音樂則是抽象的音符，再加上『作者對音樂無盡深遠的感受』表達，對嗎？」

音樂對於繪畫、文學、詩歌、戲劇、設計、電影、廣告等藝術，都有其影響力與重要性，但是每一種藝術的最高境界，只有懂得它的人才能領會，才能欣賞。在我個人覺得，音符的運用是較文學自由得多，跟文學比起來，我以爲音符是更不受到限制的。

再說，東方人在歌唱的先天能力上，絕不比西洋人遜色！當然，若在演唱西洋歌劇和藝術歌曲上，與德、義民族一較高下，是吃了語言與文化背景上的虧；還有一個主要因素，就是聲樂藝術和其他形式的音樂一樣，歐洲是它的發源地，我們起步晚了二、三百年，要迎頭趕上西方，不

七七、回　響

「妳畢竟作到了像臘燭那樣，點燃了自己，照亮了別人，有一分光熱，就發一分光熱……。」

能做些眞正有利於社會人羣的事，是一種心靈的充實，但我的確當不起這份讚詞呀！

踏出了音樂系的校門，走進了播音室，日日與愛樂的朋友在音樂中相聚，切磋，我有了那麼多知音，特別是青年同學們，他們告訴我：

「……我一向很喜歡音樂，幾乎着迷了，在假期中天天聽妳的節目，現在住校，晚上熄燈了，也會偷偷躱在被窩裏收聽……。」

這股對音樂的熱情是多麼感人啊！但是相對的，音樂也回報了你，且聽這位樂友的心聲，也許您也有同感。

「聽『音樂風』，使我消愁、忘憂、舒暢得彷彿進入大自然，在白雲裏、在原野或海上，見

到了青空、黑夜、繁星、青綠的草木，五彩繽紛的花叢；點點漁舟，翱翔的海鷗，是那麼美，有時大自然中尋覓不到的，卻在『音樂風』裏得到。」

於是，藉着音樂爲媒，我們不僅僅在空中見面，而更是踏出播音室，在音樂會、在座談會、在演講會中面對面的聚首：

「我們是一羣物理系的學生，腦海裏飄浮的，總離不了電子、數學，自從聽了妳的節目，生活充實多了，也不再有虛無的感覺。我們電子物理學會想請妳來演講或舉行座談會，交大在音樂這方面，就像一片急待耕耘的田野，當然播種是最艱辛的，我們深信，您能助長它的成長和茁壯……。」

這是多誠懇的邀約！就這樣，我走遍了南北幾乎所有的大學：

「還記得您在我們成大工程研究中心的講演嗎？從那時起，學校的音樂風氣越來越盛，到處染上了一片音樂氣息。我們很想將音樂大力推展開來，請提供我們構想，好讓您承先啓後的舉動，能在成大永遠繼續下去……。」

「您在百忙中蒞校主持座談會，使我們在校內推動音樂的決心，更加堅強了，相信政大以後不再是『音樂風』陌生的園地，至少當天的座談就已將音樂種子撒播於校內各角落……。」

「目前我在中央研究院植物研究所工作，常會憶起當我還是臺大醫學院研究生時，那次音樂座談會上的相聚，是那麼令人回憶無窮……。」

每次應邀主持演講、座談或欣賞會，對我來說，又何嘗不是愉快且難忘的經驗。時光雖然留

不住，興奮的情緒、腦際的印象却永難磨滅。

　　音樂既是美與靈性的結合，讓音樂走進每一個人的心中，將是每一位愛樂者，義不容辭的甜

蜜工作，讓我們共同努力，讓音樂發光，發熱罷。

　　　　　　　　　　　　　　　　　　　　　　　　　　　　（民國六十四年三月）

七八、芭蕾的點綴

在香港藝術節中，剛欣賞了丹麥皇家芭蕾舞團的表演，前些日子，又在國父紀念館中，觀賞了紐約藝院芭蕾舞團的演出。這一陣子，與朋友們閒談，「芭蕾」似乎很自然的成了話題，那麼，現在我們也不妨來談「芭蕾」，算是生活裏美麗的點綴，好嗎？

意大利文藝復興時代的舞蹈大師 Gugliemo Ebreo 曾經說過：

「舞蹈是一種動作，向外表達出心靈深處的感觸，它必須和諧適切的循着樂曲，奮力打破自然給予人身的束縛，同時也表露出自然所賜予的優美，昇華爲理智的意境，用我們的身體，吻合連結着我們聽到的甜美樂曲，表達出優美而有旋律的動作。」

這一段話，對舞蹈所下的定義，可謂非常貼切。不論是對神的崇拜，對英雄的讚仰，對季節的祝典，或是對死亡的祭禮，在人類的歷史上，因歌起舞，可說是十分自然。舞蹈逐漸在希臘演

變成娛樂的表演藝術，在今天，更帶給我們感官上的無限愉悅！

紐約的藝院芭蕾舞團，這次在臺一共演出八場，場場客滿，芭蕾員可以說是心靈的動作，不論男女老幼，都從這項賞心悅目的表演藝術，獲得心弦的共鳴，雖然他們的演出水準，只可說是第三流。

您是否常有機會欣賞舞蹈的演出呢？每一次觀賞之後，可曾與三五知己好友談談心得呢？任何藝術的欣賞能力，都可以培養，芭蕾比起其他形式的藝術，不會更艱深難懂，但是我們得先有一些芭蕾的知識。

在我們通常所觀賞的芭蕾，有的敍說故事，有的描述情緒和氣氛，有的是單純的舞蹈芭蕾，當我們在舞臺上，欣賞着由音樂和舞蹈組合的抒情詩篇，真是最愉快的感受，但是我們的確不必計數著舞蹈者旋轉的圈數，因為整齣芭蕾就是一個完整的藝術，就像一朵美麗的花，我們不能將它揉碎，只是觀察每一片小花瓣。偉大的舞蹈家，除了有美好的舞蹈技巧外，心靈的外向表現，才是有靈魂的表演，深深的引人。就像我們必須經常聆聽美好的音樂，來增添我們對這一門聽覺藝術的修養，我們也只有多欣賞芭蕾的演出，才能領受更多這門視覺與聽覺藝術的美。

在緊張繁忙生活中，許多樣藝術欣賞能力的培養，將可以充實你的生活，美化你的人生。

（民國六十二年五月）

七九、明日歌

兒時唱過一首明日歌：

「明日復明日，明日何其多，我生待明日，萬事成蹉跎。人生若被明日累，春去秋來老將至……。」

那時候，只知道當它一首歌唱，完全沒有從歌詞中得到任何啓示與警惕，總覺得放在眼前的，還有數不清的明日。

時光流逝得太快，匆匆過了無數個年頭，才警覺到時間的可貴，才無時不在提醒自己，把握時間，善於利用時間，按時作息，今日事，今日畢，千萬不要因循，否則眞的年復一年，一個明天都過去了，那記憶力強的時候，那學習精神旺盛的時候，都已成了昨天，後悔、感慨，又有何用呢？

生命是可貴的，時間更是一去不復返，最近我常在沈思時，思索這個問題，我多麼願意從

小，能多熟讀背誦古人的詩詞，能多利用那些暑假，別貪玩，將語文的基礎打好！能在求學的階

段，不停的吸收，無論在音樂演奏的訓練，藝術欣賞能力的培養，乃至於烹飪，插花，洋裁……

這些女孩子隨時可用的技藝上，在年少時，時間好像多得不知如何排遣的假期裏，充實自己，那

麼今天的我，將是多麼的不同！

寂靜和沉思，對一個人的價值是無法估計的，不知道妳可曾注意過？佛家說「了生死」，就

是說要生得有意義，死的有價值！有意義的事情很多，比方利用假期，爬山、游泳、溜冰、打球

……這些戶外活動，固然也是假期裏的生活情調，但在寂靜，沉思的時刻，卻另有一番趣味和收

獲，在充滿荊棘的旅程上，有時難免會感覺心靈的徘徊或是遇到了一些現實裏的殘酷事實，若是

在人生的十字路上，停下來沉思片刻，在寂靜中必然有所感悟！

條條道路通羅馬，要能善於把握時間，好好利用假期，不妨多思想，那麼必能感覺美麗的思

想在前面召喚，無窮的希望在身後鼓勵，用自己的毅力和智慧，你會走出一條屬於自己的嶄新道

路。不必在意路途的崎嶇、難行、勇往直前吧。

（民國六十三年八月）

八〇、快樂頌

快樂眞是一種最舒服的感覺了，妳有沒有回味過當妳快樂無比時的心境？那心胸給充塞的滿足？

有人說快樂是心理上的春天，試想當春到人間，樹在抽芽，花在展瓣，小鳥在呢喃喧噪，那是一個多美的世界呀！也有人把快樂比喻成心理上的晴天，長空一碧，乾淨得沒有一絲雲彩，自然而然覺得心境的恬適。

捕捉快樂的感受，在假期的閒暇中，是一種愉快的新經驗；大自然中，盛開的繁花，秋菊、玫瑰、百合、素馨，眞讓人動心；夏日時光，拉開窗簾，欣賞燦爛如滿園春光的繁星、夜色、蟲鳴，清晨鳥雀的鳴囀，午間的蟬鳴，一片生意盎然；或是去小溪，捕撈溪底的雲朵和陽光，或是讀書，使不致脫離優美的傳統，又感染了一身書中的智慧與奧妙。

浪漫派作曲家舒曼，曾經根據一首「春」之詩的靈感，完成了他的春之交響曲：

啊！歸來，春歸大地，

因為青翠的山谷，已遍滿燦爛春光，

春光的洋溢，使他的靈感愉快而煥發，春的情感深藏心底。舒曼曾在日記中寫着：「我永遠不會停止說着那春天響曲給予我很多快樂的時光；而他的妻子克拉拉也在日記中寫着：「這首交裏含苞的蓓蕾，那紫羅蘭的芬芳，那新綠的嫩葉，那空中的小鳥——

是愛情，使我們的音樂家在最快樂的心境中，譜下了偉大的愛的樂章。

在捕捉快樂心境的同時，妳有沒想過，當我們心安理得時，沒有紛雜不良的思想，悲悔的情緒，狂妄的念頭，自然會感覺到快樂！

一粒種子，能散佈百粒果實。快樂就如同一粒種子，當你散佈在他人的心田，自己也將得到相當的豐收。

願妳也能追尋深刻而久遠的快樂，因為懂得給予的人，才最了解快樂的真諦。

一位聖哲的信條是——「常喜樂，真愛人」，當妳衷心喜樂時，必能對旁人懷着溫暖與愛，妳能熱愛人類，心中就充滿了喜歡了。

誰不希望快樂？但是給予比接受更快樂，妳同意嗎？

（民國六十三年八月）

八一、慈母頌

又是一年一度的母親節了，雖然離開學校，不覺已近十年，還記得舊日做學生，做女兒時的佳節思親情景，住在學校中，懷念着母親的溫馨，於是寄上一束玫瑰，寫上一封長信，事實上，它又如何能表達出我對母親的愛的十分之一？

中學的時候唱過一首歌，「慈母頌」：

世上的江海有多深？江海呀，難量。

天空的繁星有多少？繁星呀，難數。

江海與繁星，比不了偉大的慈母。

說不盡問暖呵寒，眠乾睡濕，

但願兒女成人，不怕千辛萬苦，

偉哉慈母！大哉慈母。

待得兒曹長大，各奔前途，

猶自滿懷熱望，倚着門閭，

成功的，她會歡欣鼓舞；

失敗的，她會溫柔慰撫。

慈母的心呀汪涵如大海，溫暖似熔爐，

能教兒女奮發成材，能教浪子回頭醒悟，

偉大的慈母，可敬的慈母！

十年過去了，如今，從為人女兒到有了女兒，對慈母的感念之情，與日俱增。曾在一册翻譯

小說集裏，讀到一篇「母親的信」：

「⋯⋯為了妳，我最親愛的女兒，我向世俗一切的歡樂告別了，雖說每個人都有愛人與被人

愛的權利，但對於已做了父母的人來講，這說法就得有若干修正，對於一個已有子女的人，枝頭

的花蒂，乃是絕妙的象徵。花落後，留下它，無言的在風雨中，覆護着那枝又靑又小的菓子，這

是花蒂的痛苦，似它的痛苦也就是她的驕傲。⋯⋯一個做了母親的人，她生命的意義，只是為了

培育另一個生命，個人的哀樂，為了它，個人的痛苦，為了它，一個做了母親的人，她生命的意義，只是為了

苦，而毫無怨尤的愛妳的女兒吧！」

這是母親的低喚，也是她的眞切的心聲，那麼，天下爲人兒女者，願拿出你的愛心，在母親節，獻上深深的祝福，與眞摯的愛心。

（民國六十二年五月）

八二、驪 歌

又是驪歌聲起的季節了，每年的這個時候，多少莘莘學子，傷懷於離別的到來。

「風雨瀟瀟，前途遙遙，今日別後，重會何期？勸君努力多努力，人生路上立功勞。」妳也曾經有過這種感傷嗎？

徐訏寫過一首詩「祝福」，感情非常純真，我倒覺得它更適宜於給畢業同學。如果我又回復到妳們的年歲，面臨着畢業，徬徨無主，這段祝福的情感，會讓我覺得無限慰藉，妳且聽聽看：

像春天解凍的小河，用輕盈純潔的姿態，坦白地映照皎潔的星光。

像清晨初醒的小鳥，用清健活潑的聲音，天真地對發亮的叢林歌唱。

妳無邪的笑容，像初放的花蕾，還不知塵埃的污染，

更不知雨雪的瘋狂。

妳素白的心胸，像初升的月亮，

恬靜的叢林中，還未看到凶暴的虎狼。

但是，我何忍向妳解釋——：

流水裏有浮萍會掩去星光，還有秋天落葉的暗影；

會把妳哀愁的帶向西方，

或者，我應當告訴妳，妳不該向太早興奮的歌唱，

發亮的天空，未必就有太陽，白雲的後面，有可怕的雨點躲藏。

我應當爲妳祝福，在熠熠的星光前，

妳感受的會是溫暖與明朗，伴着妳美麗的歌聲，

愉快的迎接前面的春光。

離開學校的這些年，我體嘗到了社會的複雜，生活的不單純，的確不是年少時所能想像，但是儘管世路艱險，我還是時時會與起這樣的感嘆！「這世界眞是多麼美麗，人生眞是多麼有意義。」妳常常會在不知不覺中得到力量。要發揚自己生命的意志力，要盡己所能的付出，只問耕耘，不問收穫，要有恒心，毅力，要樂觀，向上，說起來似乎都是些官冕堂皇的話，但是，這些個性上的優點，在妳踏入人生的另一階段，的確會讓妳受用不盡。

（民國六十二年七月）

八三、秋　歌

又是中秋了。春花、秋月，自古以來就是詩人歌詠的對象。

「獨上江樓思悄然，月光如水水如天，同來玩月人何在，風景依稀似去年。」

每逢佳節，總是興起無限感懷，特別是月明當空的秋節，令人觸景傷情。秋月高掛在天空，那幽邃隱約的清輝，總啓發詩人的靈感，寫下柔麗旖旎的詩句。蘇東坡在水調歌頭中有「人有悲歡離合，月有陰晴圓缺，此事古難全，但願人長久，千里共嬋娟。」

對破碎的家園，失散的親人，或是逝去的歲月，傷情也最是人之常情，而飄泊異鄉的遊子，對月明中的一草一木，更易引起嘆息：「露是今夜白，月是故鄉明」，想起這些詩人們的詠嘆，不正證明了月兒最能撩動愁腸了嗎？

也許正在作夢年歲的一羣，是暫時不會想到這些的，中秋眞是多麼羅曼蒂克的季節呀！妳可

知道張秀亞那首「秋夕湖上」的詩？

今夜我泛舟湖上，水面是一片淒清，

只有零落幾點白露，悄悄的沾濕了人衣，

為了尋覓詩句，我繫住了小船，

螢蟲指引我前路，微月如一片淡烟，

山徑是如此清冷，林木間蟲聲細碎，

何處飄來了一絲淡香，可是夏日留下的一朵薔薇？

它已經被黃棣棠譜成了曲。在那逍遙自在的學生時代，我們一夥同學，每愛在中秋夜，泛舟於臺中公園的湖上，還記得不約而同唱起這首歌的快樂情景，唧唧的蟲聲，帶給人涼意的秋風，秋月將大地化為銀白的世界，對着美麗的月兒，於是在腦中編織着美麗的幻想。

一過中秋，秋意將更深，「西風陣陣吹過了芭蕉，蕉葉響蕭蕭，吹過了梧桐，桐葉落飄飄」。詞人韋瀚章，願在這般的秋光中，撫琴吟嘯，聽歌聲琴韻，把情懷傳向水遠山遙，眞是何等動人的意境！

對於年靑的朋友們，「秋」，該是精神上的興奮劑，因為它鞭策人奮發向上，下定決心，努力不懈，才能生存。

在此中秋佳節的前夕，願我們在感染詩意的愉快之餘，別忘了警醒耕耘。

（民國六十三年九月）

八四、流　雲

伏案寫作了三小時，我暫且擱下了筆，來到院中舒展一番，才發現是黃昏時分，夕陽正要告別這個世界，餘輝映着天上悠悠的行雲，一片迷人而繽紛的晚霞，正由金黃逐漸的變成深紅，暮靄在隨着霞光變幻着，開春以來再沒有像今日這般的暖和了，我不由得深深的吸了口氣，渾身舒暢，啊！這個世界多美呀！

還記得是在妳們這多愁善感的時候，我也常愛在林間散步，當傍晚炫麗的一切，在不知不覺中隱去；遠近的秋蟲開始鳴奏着悲愴的曲子，常會有一股淒涼襲上心頭。讓我告訴妳們一個小小的故事：

培爾金特是一位不負責任的典型浪子，喜歡冒險，她曾愛上一位可愛的鄉村姑娘——蘇爾維琪，但是很快的又離她而去，當他在異國流浪時，忠實的蘇爾維琪耐心的等待他回來，她在茅屋

門口紡紗，輕輕的唱出她的心聲。

多天不久留，春天要離開，夏天花會枯，秋天葉要衰；

任時間無情，我相信你會來。

我始終不渝，朝朝暮暮忠誠地等待。

每天早禱時，我祝你平安；每夜晚禱時，我祝你康健。

黑夜過去，光明總會出現。

我死心塌地，希望你有歸來的一天。

那年我是高一，在音樂教室，隨着老師的琴聲，和同學們一起唱着這首蘇爾維琪之歌，清晰的記得我流着淚，傷心的唱着，是為女主角的遭遇傷懷？是為她的忠貞感動？還是為她的信心驕傲？或為美麗的音樂落淚？我真的不記得了，只覺得易卜生筆下的這個故事使我難過，淚流滿面。

剛過了童年，那不懂歡樂的價值，也不知憂愁滋味的童年，在春天，原不會為新綠的枝葉心動，在秋天，也不為飄零的落葉感傷！曾幾何時，才跨出了童稚的門檻，妳是否也曾有過這種心境？納蘭容若說：「世事若果皆滿願，須從何處着思量！」生命並不純用一種色彩組成，我們有快樂，也有悲傷，生命裏會有許多殘缺，我們才容易把握住許多殘缺的美。凝視天上的流雲，無所自來，又無所自去，妳是否若有所悟？

（民國六十二年三月）

八五、親 情

最溫暖，最使人依戀的生活，就是活在雙親的身邊。

十載旅居國外的韻姐，懷抱着思親之情，千里迢迢的攜着一對小兒女，飛了回來。雖然人事景物已非，父母加添了鬢邊白髮，童稚的弟妹皆已長成，逝去的時光一去不返，但共浴親情的喜悅，歡樂，多值得留戀！

韻姐比我大一歲，回憶我倆同遊共話，朝夕共處的日子，充滿了夢幻的美麗，我們曾爲小事而爭，亦爲和諧而喜；故鄉的每一片土地，印着我們童年的足跡；小河印着我們短小的身影；曾在郊野共放風箏，望着它凌空而去，內心充滿了憧憬；曾在小河中赤足撈魚；在樹幹下納涼聽蟬鳴；在原野中抓蜻蜓；及至我們逐漸長大，開始同樣做着少女的夢，眉心的一縷輕愁，夢中的一點傷感，我們互訴着心曲；乘着青春的翅膀，廻旋在大學的高空，有着多少的瑰麗的夢！

如今十年匆匆過去，各自奔上生命的歷程，還記得前兩年，兩次赴美，我們重晤於洛杉磯，韻姐率携着兒女，過着她忙碌的家庭主婦生活，切切實實，平凡的過日子。經過了長期的分離，重逢的喜悅，充滿了光彩，點滴的小事，都禁不住使我們坐談到天明，當年的青春，今已不復存在。但有多少值得珍惜的？韻姐是老大，一直作爲我們姐弟的榜樣，離家十年，從未中止過每週一封家書和對家的照顧！父母懸念着在外飛翔的小鳥，倦鳥終於返巢，闔家團聚，重敍天倫，已使生活充實，豐富！

在人生的道途上，妳可能會迷失，跌倒；會遭遇疾病的考驗，會遇到不稱心如意的事，使妳悲哀嘆息，苦惱，妳會感到孤單，寂寞，那麼親情的溫馨，會給妳安慰，力量！生活在溫暖的家中，我們如何能不珍惜？

今年已七二高齡的民航公司董事長王文山也是一位詩人，他曾經告訴我，在一個客居東京的夜晚，夢見了久別的父母，立刻寫下了一首「思親曲」，我還記得其中有幾句「……悽悽惶惶我思量，父母生我、養我、長我、育我、愛我、護我、揹我、抱我、撐我、我爲他們作了些什麼……從今天起，我要做到爲世間兒女獻給他們的父母以敬愛，爲世界父母帶給他們的兒女以慈祥；讓人間開遍愛的花朵，把世間化作錦繡天堂。」妳也有所啓發嗎？

（民國六十二年七月）

八六、友　情

友情能在兩心之間，搭起一座橋樑，使兩個人的心靈相通，相契，以至融洽無間。朋友歡笑時，需要你，就像他在苦難中，因爲有你與他同在，他的歡愉就格外增加了，由於你與他分擔，他的苦難因而減少了。

藉着廣播與電視節目，藉着本欄的心聲，我有了許多未曾謀面的朋友，那珍貴的友情，使我的內心充實而滿足，我多願妳能與我分享：

「今晚心靈平靜不少，正像『玫瑰心聲』帶給我的，那富於磁韻、洋溢着愛，謳歌生命的人，所流露出的心聲，所娓娓道來的經歷，賜予人的，不是山雨欲來風滿樓的抑鬱威勢，而是永遠平和的像那股來自遠方，流繞着高山、深谷，源源而來的溪河，自然而豪無壓迫感的流進妳的心胸，注入詩情畫意的夢境，使人感覺到美的存在，種種煩惱、俗慮，又像迢迢而逝的東流水，縣

延的流向遠方。這使我想起聽莫札特音樂的氣氛，彷彿面前坐着一位經歷人生悲歡離合，嘗試過世間坎坷命運，却熱愛人生的人，靜靜的以敍事的語調，吐露出過去，生活甘美的回憶。那柔和而甜美的聲音，幻發出美的意境，蕩漾着愛的影子，自然而然圍繞在她四周的孩子沉醉了……。

這是一封何等可感的來信，寫得美極了，當我逐字讀它的時候，內心是多麼快樂，又充演感激！

我常常覺得人生充滿了美麗，我曾和妳們談過讀書、藝術、詩歌、友情，是生活裏多大的享受。還有家庭溫暖的幸福，大自然中的形形色色——樹木、花朵、雲霞、溪流、瀑布；這些都是帶給我們快樂的生活享受，帶給我們心靈的歡樂。

生活是多方面的，惟有在心靈上得到歡樂的滿足，才是有價值有意義的人生。生活裏有藝術、有詩歌、有宗敎，它們會豐富我們的情感和思想。林語堂說：

「如果我們在世界裏，有了知識而不能了解，有了批評而不能欣賞，有了美而沒有愛，有了眞理而缺少熱情，有了公義而缺乏慈悲，有了禮貌而一無溫暖的心，這個世界將成爲多麼可憐的世界啊！」

妳我都在追求一個美麗的人生，讓我們付出了解和愛，慈悲和溫暖的心聲美化自己的生活和可愛的世界共勉！

（民國六十二年六月）

八七、愛　情

古今中外，「愛情」一直是多麼耐人尋味的字眼，對年青的女孩子來說，更是充滿了憧憬！

歌德說過：

「那是真正的戀愛季節，當我們相信只有我們，相信我們之前從沒有人這樣的愛過，相信以後將沒有人能這樣的愛。」

他說得多麼甜蜜！

可是雪萊又說：

「燈已熄滅，浮光黯然，雲霞消散，彩虹無存，愛面啟封，無復記憶，纔告啟齒，情話瞬忘！」

這兩段話是兩個對比，詩人是熱情的，是敏感的。也許妳曾經經歷過，也許還徘徊於愛情的

門邊，無論如何，正如朋斯所形容的：：

我的愛情像紅色的玫瑰，在六月間初放，

我的愛情像樂音，美妙地彈奏。

愛人與被愛是最大的快樂。但是愛情的路途，也像生命的路途，也許是暢通無阻，也許坎坷崎嶇，如何讓自己順利通過，就要拿出妳的智慧，認眞的面對它。

很多女孩子和我談起她們的愛情，她們遭逢的困境！我承認「愛情眞是最複雜的問題」，「剪不斷，理還亂」，不過只是其中之一「離愁」的描述。

對於不該發生的戀情，現實的社會中又有多少鮮明的例子，只有嘆一聲無可奈何呀！拿出妳的勇氣、智慧、理智來，我說過，生命的路途，是我們自己的腳走出來的，生活的目的，生命的意義是多方面的，愛情固然被拜倫說成是女人生活的全部，但它往往還是盲目的。

擴大妳的生活圈子，充實妳的生活內容，撇開那些令人煩惱又解不開的結，眞的不要作繭自縛，痛苦會是短暫的。

生命的最大快樂的確是愛，但是要愛得對，相信緣份罷！也許暫時妳還不能肯定什麼，時間會考驗妳，給妳答案的。

不正常的愛情也好，愛的徬徨、猶疑也好，若是愁悶解不開，暫且別去想它，讓自己在一生的春天中，多耕耘，多播種。

（民國六十三年七月）

八八、婚　姻

那天，在禮堂裏，爲同學們作完了以音樂爲主題的專題演講，我們一夥人，踏着月色，漫步於校園中，夜色是那麼美好，再聽着你們純眞的談笑，忽然間，自己也覺得年輕了許多！

你們談起了愛情，談起了婚姻，雖然我不曾像談音樂似的，公開的發表這方面的見解，到底這是一個太自然的題目，戀愛的生活是詩，充滿了靈感與想像，對你們有極大的誘惑，但也需要相當的愼重！

福樓拜說過：「青年男女的戀愛，事先應要求嚴謹，事後應互相寬容。」愛情不是用眼睛去看，而是用心去感應，可不是嗎？戀愛固然極富情調，終究該如何在婚姻生活中使之持續？

「婚姻的愛，使人類延續不絕；朋友的愛，使人類達到最完美的境界。」這是愛默生的話。

對於婚姻，妳們所發表的見解，有些眞誠，有些還太天眞！

家，對於妻子來說，可以說是一個十字架，但可以是一個輕快的十字架。有些女孩子誤解婚

姻是為了享福，卻不知婚後的生活，最易陷入停滯、刻板，如何獲得幸福的生活，完全在於自己

是否能以慎始敬終的精神，珍惜愛情，重視婚姻，使婚姻生活美化！生動！

「男子深鎖在女人愛情中的安慰，遠比海底的寶藏珍貴。

每逢我走過那座房屋，便呼吸到幸福的空氣。

美滿婚姻播送的香息，何等芬芳，紫羅蘭的花壇，也不如她溫馨。」

米特爾頓的這幾句詩，多令人嚮往！

當丈夫遭逢惡運、失意，妻子將是他的支持與安慰，以智慧、柔情，使丈夫得到人間至大的

幸福。也許產生愛情，可以說是一股熱力，但是，將愛情持續，卻是藝術。

如何在生活的五線譜上，寫出美妙又多變化的音符？

相信你們都願作個智慧者：追求幸福，使靈魂得到滋潤；追求美德，使愛情持續。

（民國六十四年一月）

八九、海的節奏

剛從香港藝術節的熱鬧中歸來，那至真，至善，至美的藝術氣氛，將我的心頭充塞得滿滿的。但是，我不想以它作為話題，因為要說的太多了，又如何是這兒短短的篇幅所能說盡的？這該是我第四度到香港了，從太平山頂的樓座到海濱的前座，那海港的奇偉景色，對我永遠是一樣的新鮮！人們問我：

「你最愛香港的是什麼？」

「那兒的海，總是深深的吸引住我。」

於是每當坐在過海的渡輪上，我總愛站在船沿，望着無盡的水，連接着藍天；望着翻騰的白浪，衝擊着船頭，嗅着鹹鹹的海的氣息，讓海風輕撫著，跌進深深的沉思裏⋯⋯

「海有多大？多深？」在海中，人是多麼渺小呀！它是那麼莊嚴、瑰麗，內心的偏狹私慾，

如何不在海的面前遁形，消失呢！

「道不行，乘浮桴於海！」孔子在他的失意感嘆中，不也想起了海，以之做爲歸宿？

羅曼羅蘭說：「生命如一支洪流，不遇到巨石的阻撓，不會激起美麗的浪花，更不會發出澎湃的巨響。」

漫步於淺水灣的海灘上，靜坐於青山酒店的臨海鐵欄旁，望着海水不停地，有節奏地沖擊着沙石，激起無數的浪花和巨大的聲響，總使我記起這句不朽的名言，而若有所悟！

有風的日子，飄雨的日子，晴和的日子，駕車沿海往沙田駛去，海，有時靜如處子，有時動若脫兔，也有驚濤駭浪的時候！

駕着人生的小舟，你我都漂浮在茫茫的大海中，雖然有南針指引，縱然不致於迷失方向，畢竟還會遭遇風險。人生的海洋中，總難免會遇到浪頭：

「乘長風破萬里浪！」多豪放！海固然有魔力困惑我們，也有媚力吸引我們，更有活力鼓動我們，我們必須深信：

「環境越是艱險，越能磨鍊出一個人的毅力和智慧，也唯有在艱難險惡的環境中奮鬥出來的人生，才是有價值的人生。」

這是「海」給我的啓示和鼓勵，妳也愛海嗎？

（民國六十二年四月）

九〇、投身大自然

大自然眞是一部偉大的書，當你獨自漫步時，風籟、光影、花草、雲彩、山壑間的水聲，樹林中的鶯燕，這一切的一切，不都在默默的告訴你——奇妙的信息?!

每與友人們談起「興趣」，我總第一個強調旅遊的樂趣，大自然的神妙。雖然，在日常生活中，我們不常有接近自然的機會，但只要能自由自在的在星光下小立，或從影片中欣賞那大自然的奇景，或凝視着畫中的山水景緻，總能引來無限遐想!

你可曾想像過風的可愛?!「莫道不銷魂，簾捲西風，人比黃花瘦。」這是李清照流傳千古的詞。「青風不解禁楊花，濛濛亂撲行人面。」這也是蘇東坡因風而起的遐思。若仔細的去觀察，您會發現風眞是給大自然帶來無限變化，風吹柳樹，搖曳生姿；浮雲蒼狗，千變萬化；陣陣的花香，隨風飄送，又給世界增添了多少光彩？

再說引人的光，因爲光，雲霞色彩斑爛，星星閃爍誘人，一切充滿了生機。有一次我遊阿里山，坐在姊妹湖的小亭中，看湖中水波，在光的反照下，倒映的影子，在小亭的頂上，變幻出奇妙的圖案，美得像一幅精彩的現代畫！有時靜立於樹蔭下，看陽光照在樹上，樹葉呈現出深淺不同的青綠色，地面上的光彩，就像一幅古人的水墨畫，眞是美極了。

還記得中秋夜坐於庭院中，看着月華冉冉上升，那光暈給月兒增添了多少朦朧的詩意！讀古人的詩詞，你也會發現他們已先得靈感，杜甫的「星垂平野濶，月湧大江流。」常建的「山光悅鳥性，影潭空人心」，這種坐身大自然中，達到忘我的境界，眞是太美！

在這萬千變化的世界，享受大自然是最能怡情悅性了。懂得享受大自然，事實上也是一種藝術，除了風、光，還有色、音響、精神和氣氛。十七世紀中葉的詩人張潮，在他所寫的「幽夢影」一書中，對於享受大自然，說得極妙：「花不可以無蝶，山不可以無泉，石不可以無苔，水不可以無藻，喬木不可以無蘿藤，人不可以無癖。」又說：「山之光，水之聲，月之色，花之香，文人之韻緻，美人之姿態，皆無可名狀，無可執着。」投身於大自然中，妳會發現趣味無窮。

（民國六十四年一月）

九一、我愛讀書

西諺有云：「願做一個會讀書的窮人，而不願做一個不知讀書樂趣的國王。」

前些日子，與一位來訪的記者談話，她問我：

「能談談妳生活中的樂趣嗎？」

我想了想：「我愛讀書。」

近幾年來，工作的忙碌，使我讀書的時間，減少到不能再少，我常慨嘆，如果沒有那麼多事牽絆着我，生活中的最大樂事，就是能隨心所欲的讀書呀！

回憶我在妳們的年歲，該是最美好的一段時光了，我常愛以讀書來充塞我所有閒暇的時間。

我喜愛文學，又愛好音樂藝術——

在黃昏的夕陽霞影裏，手執一卷，漫步園中，投入自然的懷抱，沉浸於書中奧秘……

陰雨的天氣，窗外一片迷濛，心湖頓感孤寂，翻開泰戈爾的詩集，咀嚼往聖先哲語錄，享受詩人的靈感與哲人的智慧結晶……

天朗晴和之日，讀一本名人傳記，使我感悟，在匆匆一生當中，如何能不懈的奮鬪，邁向光明！

一本文學小說，使我跟着書中人物歡笑、悲哀，而警惕自己，以之為借鏡，以他的經驗為經驗。

一些修身養性的書籍，又常在我多愁善感，徬徨無主時，帶給我信心和希望！

我甚至於天眞的渴盼，我要窮這一生，讀遍天下的好書，否則該多可惜！

那就是我在妳們的年歲，對讀書的感情！

「安靜讀書是人生第一樂」。妳也喜歡讀書嗎？讀書的興趣是可以培養的，努力可以助長興趣，那麼，閒暇的時候，不妨讀讀書，小說、散文、小品、戲劇、詩集、傳記，或是哲學、宗敎、歷史、藝術，或是坐着，或是躺着，在案前，在沙發，在草地上，孤燈前，月光下，找妳最舒服的環境，在平靜的心緒中，妳會嘗到讀書的樂趣。

妳願累積妳的學問，獲致思想的昇華和精神的淨化嗎？那麼，讓我們一起來與書本為友，好嗎？

（民國六十二年五月）

九二、寫　作

今天我想談談寫作。這個題目，對於曾經做過或正在做寫作夢的朋友來說，也許會感到一絲親切！

這幾天，我加倍的忙，為了一本新書「音樂的巡禮」的出版，因為它是第一次我自己出版自己的書。對「音樂的巡禮」，這本我三次海外音樂旅行的見聞，也許是難忘那旅行中的新鮮經驗和豐收，三年裏，每次倦遊歸來，我都是那麼起勁的寫下了我真摯的心聲，就像永銘於心的美麗回憶，對「音樂的巡禮」，我注入許多感情，我偏愛它，也就決定自己出版。

雖是些自己陌生的瑣事，却帶給我不少感觸，想起了從開始寫作，到出版專集，那真是我原先意想不到的過程，但這一切自然的演變，我從親身體驗中，獲得寶貴的經驗和啓發。

從小我就愛塗塗寫寫，常代表學校參加作文比賽，每次優勝的成績，給了我不少信心和鼓

勵。十三歲開始，我養成了寫日記的習慣，我寫詩，有着澎湃的熱情，蓬勃的生命力和綺麗的想像；在日記中，我也記下了每日千變萬化的心情變動。那段學生時代的日子，從寫日記，我得到了樂趣和安慰，我眞實從那裏得到快樂的享受，我寫着，寫着，只爲了捕捉心情的刹那，逐漸的，在熱情中注入了理智，開始有了深沉的思維。我曾經嘗試過投稿，退稿的次數一多，對投稿也就興味索然，但是在眷戀過去，認淸現實，憧憬未來的情感中，我習慣於隨時在記事本中，寫下心中一刹那的感受，還是只爲了想寫而寫，我卻不曾再做過寫作的夢。

離開學校，因爲工作性質關係，我被安排在空中雜誌上寫專欄，寫主持節目的心得，回覆無數聽衆的來信，我寫了五年，每週兩千字；同時爲婦女雜誌寫音樂人物，爲音樂雜誌撰寫樂評，每月一篇；爲電視節目寫劇本；也在中央副刊寫音樂散記；不知不覺中，我被稿約磨得居然不再有初寫專欄時因生疏引起的心情負擔。最近幾個月，居然跨出音樂的門檻，輕鬆的和妳們談起生活來，我驚奇的發現，只要妳多思想，多下筆寫，寫作不再是一件有負擔的難事了。因爲不論是爲心靈的探索，爲音樂的宣揚，當妳脚踏實地的從事播種時，則收穫時的快樂，會使妳充實滿足。

（民國六十二年六月）

九三、優雅的風度

有一個女孩子寫信給我，談到如何培養良好的風度？這該是一個多麼令人嚮往的字眼，使我想起了陶淵明的詩句：

「日暮天無雲，清風扇微和」，這是何等瀟灑的境界！

我在心中時時想像那個有優雅風度的女孩，她的心地是那麼樣善良，待人接物，謙虛又寬厚，在大庭廣眾中時時見她恭敬溫和又從容不迫，沉着穩定，她有清雅不俗的言談，閃爍着機智的光輝，好像她的思想，精神蘊藏着豐富的寶藏，和她談話，使人如坐春風，使人由衷的敬愛她！

此刻正是一個寧靜的夜晚，那段深含人生哲理的文句浮現腦際。

人類靈魂最高的幸福，是他的寧靜。

在寧靜中，你的思想情緒，在他的自身安住。

在寧靜中，你的性靈生活，在默默的生息。

在寧靜中，你的精神，在潛移默運，繼續的充實他自己。

在寧靜中，你的人格之各部交互滲融，凝而為一，以表現於你自己心靈之鏡中，而你的心靈之鏡光，能自相映射。

良好的風度，絕不是外在的美能表現，妳可曾在寧靜的時刻，思索這個問題？對高遠的理想有所企慕，不熱衷物質與實利，如此方能保持心理上的淡泊與寧靜，反映在態度上的，自然會洒脫不拘。

一個有良好風度的人，她的生活一定是規律、優美而藝術化，她有高雅的生活情趣，充滿了藝術情調，比方欣賞名畫，聽名曲，不是既可舒暢心懷，又能培養優美情操嗎！

在儀容上，服裝必須顧到適合身份，而不是一窩蜂的跟着潮流轉，讓人覺得大方得體，就給人自然的美感。

在心智的修養上，能隨時注意自己的缺點而矯正之，多和風格高尚，有優美風度的人交往，欣賞並學習他人的優點和長處，聽她雋永的言談，使自己在思想言行上得到長進……

總之，良好的風度、崇高的心性，是我們都樂於追求的，讓我們以智慧、善意、淵博、作為努力的方向，「清晨登隴首」、「明月照積雪」這兩句詩的境界有多美，良好的風度就給人這麼與衆不同的感受。

（民國六十三年八月）

九四、人生的無常

時常接到許多樂友的來信，不同的心聲，不同的問題，它往往給妳許多啓發。

妳可曾想過人生無常的問題，「今日殘花昨日開」，人生不正是無常的嗎？昨日接到一信，誠摯而動人。

「積存內心很久的話，到今天才真的提筆來寫這封信。我只是熱愛着妳主持節目的一個平凡家庭主婦，當我發現『玫瑰心聲』是那麼美好而清新的節目時，我狂喜極了，但却是那樣短短的在使人依戀中而結束了。每到週四的晚上，我都會被它所吸引，不願讓時間被其他事佔據。但爲什麼停止了呢，幸好又發現了妳主持的另一個節目，真希望不再是短時間的，因爲我熱愛音樂，雖不是學音樂，但我會欣賞，當我年輕時也爲音樂而追尋過，只是那個時代的父母，不像今日的父母那樣注意孩子們的興趣。我是北平人，一個北平不壞的教會學校畢業，爲了共匪的竊據大

陸，於是匆忙結了婚來了臺灣，是不幸的一代，是失去了自己一切的一代。我來臺灣時，只是個十九歲的大孩子，如今我已是三個孩子的媽媽，二十多年的時光過去了，我的心境依舊，只是思鄉，思親的情緒與日俱增，痛苦異常，左鄰右舍談得來的幾乎沒有，所以對電視能看的節目熱切的需要，那些愛在心坎，恨了什麼的節目，會使我傷心得落淚，所以希望妳能以獨特而純樸的風格，滋潤這些需要眞正的，清新的，美好音樂的心田……」

這封短信，帶出了許多問題……

很多朋友問起「玫瑰心聲」爲何停播了，只有一個原因，提供的廠商另有他們的經營計劃！這不也是人生中許多無常事件之一嗎？但是我們所有的工作同仁，的確還是跟各位一樣懷念着這個我們心聲交流的節目。來信的這位家庭主婦，跟妳我一樣，曾經有過她的夢想，她的少女時代，但是時光的流逝，世事的變遷是多麼無可奈何？！

各位正當人生的金色年代，人生固然是無常，孔子看到東逝的流水，不免慨歎一聲：「逝者如斯夫，不舍晝夜。」在我個人來說，人生正像一支蠟燭，惟能在黑暗中，才更要使它發光發熱。也願各位在無常的人生中，尋求永恒的成果，要生得有意義，朝着「立德立功立言」三不朽的目標邁進罷！

（民國六十二年四月）

九五、禱　文

主啊！求你使我成為你和平的工具，

在有憎恨的地方，

讓我散播愛的種子。

在有傷害的地方，

讓我散播饒恕；

在有懷疑的地方，散播信仰；

在絕望的地方，散播希望；

在黑暗的地方，散播光明；

在憂愁的地方，散播喜樂。

神聖的主，求您恩待我，

讓我安慰別人，而不求別人的安慰；

了解人，而不求人的了解；

愛人，而不求被愛。

因為在給予中，我們才能接受；

在寬恕中，我才被寬恕；

在死之中，我才能得永生。

阿們。

這是聖法蘭西斯禱文，一個朋友在信上書此與我共勉。我曾一遍遍默念，它帶給我心靈無比的澄明寧靜。於是，就在去年的耶誕節，在接到無數樂友的賀卡後，我在「音樂國」的耶誕特別節目中，以蕭穆愉快的耶誕歌曲襯底，為所有的樂友朗誦了這篇禱文，虔誠的獻上我滿心的祝福，願在耶誕節與樂友們共勉！沒想到，它竟掀起了一片漣漪，不少知音朋友來信，受了深深的感動：

「……聖法蘭西斯禱文」，您只念了一遍，我好喜歡，可惜記憶有限，但是每當我的心情不穩定時，想起片段的禱詞，心中無限寧靜，您能把禱文全部抄給我嗎？」

於是，我把它寫在這兒，也許妳也會喜歡它？是嗎。

記得美國故總統羅斯福夫人逝世，在紐約哈特園莊下葬時，曾由主持喪儀的牧師朗誦聖法蘭西斯禱文，因為這篇禱文是她生前最心愛的文物。

聖法蘭西斯生於一一八二年，義大利的阿西西鎮，一個富商之家，他二十五歲獻身宗教，棄絕紅塵，創立天主教最大教團之一，死後二年（一二二八），敎皇葛里哥雷九世封列爲聖。他終生樂善好施，以貧苦，貞潔爲基本信條，將對天主的愛，普及於人類，歌頌於詩詞。

妳也喜歡這篇禱文嗎？當妳煩惱的時候，願它帶給妳寧靜！

（民國六十二年三月）

滄海叢刊已刊行書目 (三)

書　　　　　名	作　者	類　　　別
國　　家　　論	薩孟武	社　　會
紅樓夢與中國家庭	薩孟武	社　　會
中國歷代政治得失	錢　穆	政　　治
中　國　文　字　學	潘重規	語　　言
戲劇藝術之發展及其原理	趙如琳	戲　　劇
佛　學　研　究	周中一	佛　　學
現　代　工　藝　概　論	張長傑	雕　　刻
都　市　計　劃　概　論	王紀鯤	工　　程
財　經　文　存	王作榮	經　　濟

滄海叢刊已刊行書目 (二)

書　　　名	作　者	類　　　別
墨家的哲學方法	鐘友聯	中　國　哲　學
韓　非　子　哲　學	王邦雄	中　國　哲　學
中國學術思想史論叢㈠~㈢	錢　穆	國　　　　學
中　國　歷　史　精　神	錢　穆	史　　　學
浮　士　德　研　究	李辰冬譯	西　洋　文　學
蘇　忍　尼　辛　選　集	劉安雲譯	西　洋　文　學
文　學　欣　賞　的　靈　魂	劉述先	西　洋　文　學
希　臘　哲　學　趣　談	鄔昆如	西　洋　哲　學
中　世　哲　學　趣　談	鄔昆如	西　洋　哲　學
近　代　哲　學　趣　談	鄔昆如	西　洋　哲　學
現　代　哲　學　趣　談	鄔昆如	西　洋　哲　學
音　樂　人　生	黃友棣	音　　　樂
音　樂　與　我	趙　琴	音　　　樂
爐　邊　閒　話	李抱忱	音　　　樂
琴　臺　碎　語	黃友棣	音　　　樂
野　草　詞	韋瀚章	音　　　樂
不　疑　不　懼	王洪鈞	教　　　育
文　化　與　教　育	錢　穆	教　　　育
印　度　文　化　十　八　篇	糜文開	社　　　會
清　代　科　舉	劉兆璸	社　　　會
世　界　局　勢　與　中　國　文　化	錢　穆	社　　　會

滄海叢刊已刊行書目（一）

書　　　名	作　者	類　　別
還鄉夢的幻滅	賴景瑚	文　　　學
葫蘆・再見	鄭明娳	文　　　學
大地之歌	大地詩社	文　　　學
青　　　春	葉蟬貞	文　　　學
比較文學的墾拓在臺灣	古添洪 陳慧樺	文　　　學
從比較神話到文學	古添洪 陳慧樺	文　　　學
牧場的情思	張媛媛	文　　　學
萍踪憶語	賴景瑚	文　　　學
陶淵明評論	李辰冬	中　國　文　學
文學新論	李辰冬	中　國　文　學
離騷九歌九章淺釋	繆天華	中　國　文　學
累廬聲氣集	姜超嶽	中　國　文　學
苕華詞與人間詞話述評	王宗樂	中　國　文　學
杜甫作品繫年	李辰冬	中　國　文　學
元曲六大家	應裕康 王忠林	中　國　文　學
林下生涯	姜超嶽	中　國　文　學
詩經研讀指導	裴普賢	中　國　文　學
莊子及其文學	黃錦鋐	中　國　文　學
孔學漫談	余家菊	中　國　哲　學
中庸誠的哲學	吳怡	中　國　哲　學
哲學演講錄	吳怡	中　國　哲　學